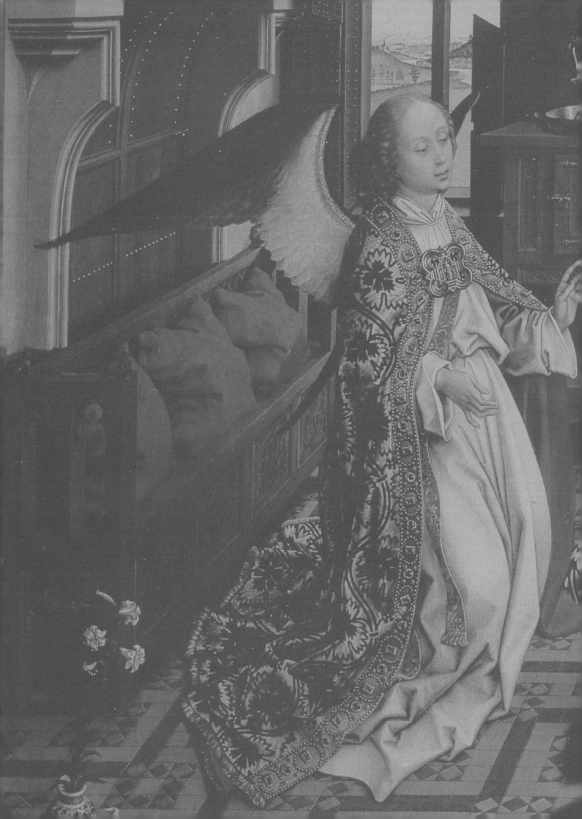

100편의 명화로 읽는

성인

마로니에북스
maroniebooks.com

La vie des Saints à travers 100 chefs-d'oeuvre de la peinture
by Jacques DUQUESNE & François LEBRETTE
Copyright ⓒ LES PRESSES DE LA RENAISSANCE, Pairs, 2005
Korean Translation Copyright ⓒ MARONIEBOOKS, 2007
All rights reserved.

100편의 명화로 읽는
성인

지은이 자크 뒤켄, 프랑수아 르브레트
옮긴이 노은정

초판 인쇄일 2007년 4월 10일
초판 발행일 2007년 4월 17일

펴낸이 이상만
펴낸곳 마로니에북스
등 록 2003년 4월 14일 제 2003-71호
주 소 (110-809) 서울시 종로구 동숭동 1-81
전 화 02-741-9191(대)
편집부 02-744-9191
팩 스 02-762-4577
홈페이지 www.maroniebooks.com

* 책값은 뒤표지에 있습니다.

ISBN 978-89-6053-040-9
 978-89-91449-50-3(set)

This Korean edition was published by arrangement with
LES PRESSES DE LA RENAISSANCE (Paris)
through Bestun Korea Agency Co., Seoul

성인은
믿음을 가진 자이다.
믿음 안에서 실천하는 자이며,
인간이 인간이기 위한 가치를
존경하는 자이다.
무엇보다
'내가 곧 길이요, 진리요, 생명'이라고 말하는
신과 함께 하는 자이다.

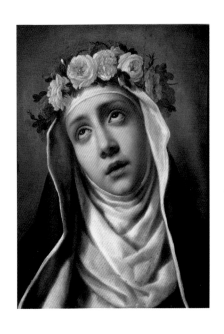

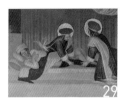

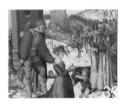

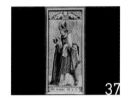
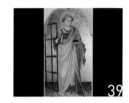
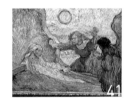
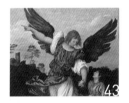
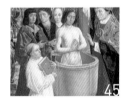

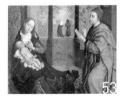
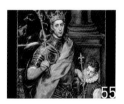

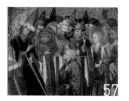

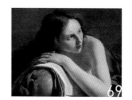
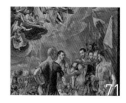
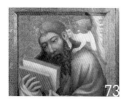

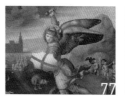
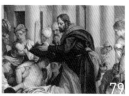

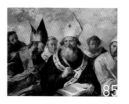
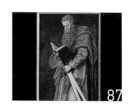

그림으로 보는 차례

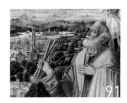
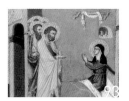
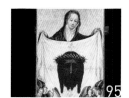

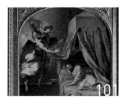

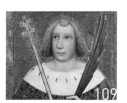

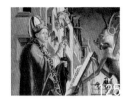
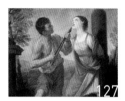
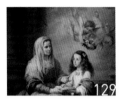

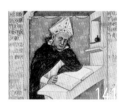
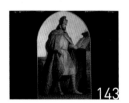
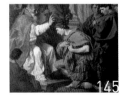
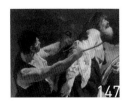
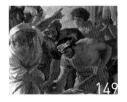
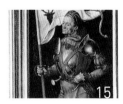

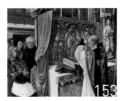
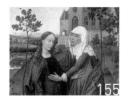
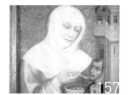
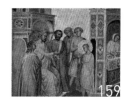
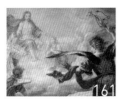
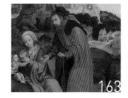
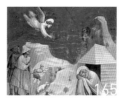

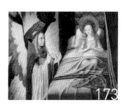
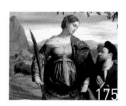

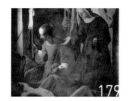
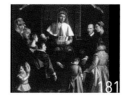
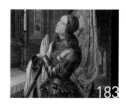

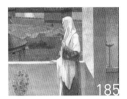
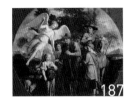
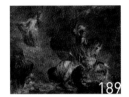
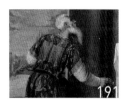
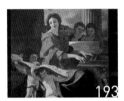
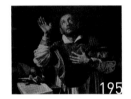
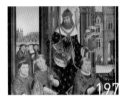
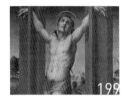
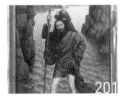
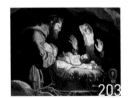
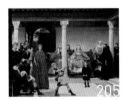
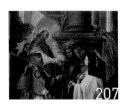
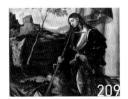
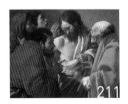
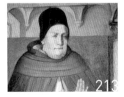
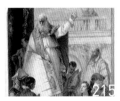

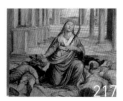

일러두기

※ 성인의 표기는 가톨릭 교회에서 정한 스콜라 라틴어 발음법을 따르되 문교부 고시 외래어 표기법을 준용하였다.

※ 성서에 등장하는 인명 지명의 표기는 성서 공동번역 개정판을 따르되, 이미 굳어진 말은 관용 표현을 존중하였다.

※ 각 장의 성인 이름 옆의 날짜는 축일을 표기한 것이다.

100편의 명화로 읽는 성인

성인은 교회에만 있는 것이 아니라 우리의 삶 곳곳에 존재한다. 길 주변의 동상이나 꽃 이름, 거대한 포도원, 세례명에서, 때론 신성함은 제거된 채 지하철역과 텔레비전에서도 볼 수 있다. 게다가 마을이나 도시 입구, 5천여 개나 되는 건물들, 치즈, 디저트, 포도주 상표에도 등장한다.

심지어 가상의 성인도 존재한다. 고대어 '벨이 울리다'라는 말에서 유래한 성 글링글린은 최후 심판의 날에 울릴 종과 관련돼 가상으로 창조된 성인이다. 위선자들의 수호성인과 봉급날의 수호성인, 포도주병의 수호성인, 그리고 오래전부터 많은 마을에서 돼지를 도살할 때 기려왔던 성 쿠숑(돼지) 또한 가상의 수호성인이다.

이렇듯 도처에 존재하는 성인에게서 영감을 얻은 예술가들이 수많은 걸작을 탄생시킬 수 있었던 것은 어찌 보면 당연한 일이다. 특히 교회가 신자들의 믿음을 고양시키고 본받을 만한 모범적 삶의 모습을 제시하기 위해 수없이 많은 성인들의 그림을 주문했던 시기에는 더더욱 말이다.

모든 종교는 완벽하고 모범적인 삶을 살다간 이들을 숭배하기 마련이지만 그리스도교는 다른 종교에 비해 더욱 그러하다. 그리스도교는 신성함의 교리와 성상을 발달시켰고 숭고한 상태에 도달하기 위해 거쳐야 하는 절차를 확립했으며, 신도들이 중재인과 보호자를 섬길 수 있음을 설파했다(성인보다는 신에게 호소하는 게 더 낫다는 속담에도 불구하고 말이다). 자주 사용되는 '모든 성인의 통공通功'이라는 표현은 사실상 다음의 두 가지 점을 고려하고 있는 말이다. 첫 번째는 개개인이 행한 선함은 자기 자신뿐만 아니라 다른 사람들의 안녕에도 이바지한다는 것. 두 번째는 로마 교황 바오로 6세가 1968년 6월 30일 발간한 『믿음으로 열리는 지름길』에서 언명하였듯, "우리는 천국의 예수와 마리

13

아, 그리고 그 주변의 많은 영혼들이 천상의 교회를 형성하고 있다고 믿는다"
는 점이다. 그는 이 영혼들이 "매우 다양한 위치에서 우리를 위하여 중재하고
우리의 단점을 보완해 주면서 영광스런 그리스도가 행하는 신적 정치에 천사
들과 함께 연합하고 있다"고 덧붙였다. 이 구절에서 성인들이 "신의 정부"에
속해 있다는 것, 그리고 그들이 "다수"라는 구절을 특히 눈여겨 볼 필요가 있
다. 사람들은 신의 정부에 속해 있는 개인의 혹은 지역의 수호성인들이 자신
을 위해 중재를 하고 기도를 해줄 것이라 믿는 것이다.

하지만 교회의 시각에서 보면 성인이 너무도 많다. 만성절萬聖節(11월 1일)을 정
해 익명의 성인들을 한데 모아 기리기는 하지만 그럼에도 신자들이 특별히 숭
배하는 성인들의 수는 점점 늘어나고 있다. 신자들 또한 어떤 성인을 기려야
할지 판단하지 못하는 지경에 이르기도 하는데, 그렇다면 과연 성인이란 누구
이며 어떤 요건을 갖추고 있어야 할까.

이는 역사가 일러줄 것이다. 우선 전문가들의 말에 따르면, 성인으로 여겨지
는 초기 그리스도교인들이 단지 그들의 행적과 종교적 신앙심 때문에 성인이
된 것은 아니라고 말한다. 그들이 성인이 될 수 있었던 이유는 그리스도교를
위해 죽으면서 자신의 신앙을 증명했기 때문이다. 가장 초기 순교자 스테파노
를 예로 들어 보자. 그가 크리스마스 다음날(12월 26일) 기려지는 것은 결코 우
연이 아니다. 『사도행전』(복음사가 루가가 작성한 복음서로 그리스도교 공동체 초기
모습을 잘 보여주고 있다)이 증거하는 성 스테파노의 파란만장한 일대기를 읽고
있노라면 그의 죽음과 수난이 예수의 그것과 일치하는 것에 크게 놀랄 것이
다. 스테파노는 그리스도를 위해 죽었기 때문만이 아니라 바로 '그리스도처
럼' 죽었기 때문에 성인이 될 수 있었던 것이다. 이는 초기 시대에 빈번하게
일어나는 일이었으나, 이제는 죽음의 상황보다 그 죽음이 순교였는지 아닌지
여부를 주목하게 되었다.

하지만 모든 성인들이 순교를 당했던 것은 아니다. 4세기 콘스탄티누스 황제가 밀라노 칙령을 발표하자 성인의 새로운 모델이 등장하기 시작한다. 바로 고독자, 은수자(수도자라고도 한다)라고 불리는 자들이다. 그들은 "만일 너희가 완전해지고 싶다면 가서 네가 가진 모든 것을 버려라."라는 예수의 충고를 따르기 위해 황무지 같은 황폐한 지역에서 금욕과 고행의 삶을 살았다. 이집트의 농부였던 안토니오 또한 시간을 적절히 안배하여 기도와 일을 하기 위해 고독한 생활을 선택했다. 곧 그처럼 홀로(그리스어로 monos는 '홀로'라는 뜻인데 여기서 수도자를 뜻하는 moine가 나왔다) 지내고자 하는 젊은이들이 그를 따르기 시작했다.

그런데 고독한 수도승의 삶은 때로 너무 많은 위험을 안고 있다. 특히나 그것이 과도한 금욕주의와 고행으로 치달을 때는 말이다. 어떤 경우에는 마치 기록서에 남기 위해 서로 경쟁하듯이 고행의 삶을 사는 것처럼 보이기도 했다. 신에게 과도하게 도취된 사람들은 좁은 구덩이에 은거하거나 동굴에 틀어박혀 몇 날 며칠을 지낸다. 시체를 베개 삼아 무덤에 머물고 높은 기둥 위에 올라가 자리를 잡는가 하면 때로는 풀숲 사이 혹은 나무 밑둥과 같이 한데서 지내기를 마다하지 않았다. 또 어떤 이들은 '풀을 뜯어 먹는 성인'이라 불렸는데 네 발로 기어 다니기까지 했다. 불에 스스로 몸을 태우거나 일부러 진흙투성이의 물을 마시기도 하고 웃음을 일종의 심한 도덕적 죄악으로 여기는 자들까지 나타나는 등 기이하고도 과도한 금욕주의가 생겨났다.

그러나 성인의 새로운 형태인 수도자 및 고행자 역시 순교자와 공통점을 가지고 있다. 어느 정도가 됐건 식량과 섹스, 돈을 포기하였고 그것들과 스스로 결별하고자 했다는 점이다. 그들의 '하얀 순교'는 찬양되기 시작했고 곧 피를 쏟는 '붉은 순교'와 동등한 지위를 얻게 되었다. 사람들이 성인들의 죽음만큼이나 그들의 모범적인 삶을 숭배하기 시작한 것이다.

이러한 성인에게 드리는 예배는 그리스도교인들의 관례이며 규율이 되었다. 하지만 예배의식은 단지 숭배를 위한 의식을 넘어 다양하게 활용된다. 많은 순례자들은 성인의 수도원 혹은 그가 수호하는 도시에 있는 성 유물을 찾아 끊임없이 몰려든다. 성인을 기리기 위해 일정한 시기마다 열리는 잔치와 축제는 교회 재정적 수입의 중요한 원천이기도 하다.

성인의 유골과 관련된 기적 같은 일화들도 많다. 6세기에 아라스의 주교 바스트는 자신이 죽으면 마을에서 멀리 떨어진 작은 강 옆, 판자로 된 조그만 기도실에 묻어 달라고 했다. 하지만 운반인들이 그의 시신이 든 관을 옮기려고 했을 때 관은 갑자기 무거워져서 조금도 움직이지 않았다. 이에 그곳의 수석사제가 부랴부랴 달려와 이를 확인하고는 작고한 성인에게 "오래도록 우리가 당신을 위해 준비한 장소에서 편히 쉬도록 하소서."라고 호소했다. 그러자 바로 기적이 일어나 일꾼들이 시체를 전혀 힘들이지 않고 운반할 수 있었다.

비슷한 일이 660년경 누아용의 주교 엘리지오(엘로이)가 죽었을 때도 일어났다. 금은 세공사였던 엘리지오는 다고베르트 왕의 재정담당관이자 측근이었다. 다고베르트 왕의 아름다운 딸 왕후 바틸드(후에 성인이 되는데, 당시 사람들은 이미 모두 그녀의 미덕을 찬양하고 있었다)는 아버지가 죽자 자신이 셸르에 세운 수도원으로 들어갔는데, 얼마 후 주교 엘리지오가 서거했다는 말을 듣고 부랴부랴 누아용으로 달려가 그의 유해를 셸르로 옮겨 가려 했다. 하지만 고대 문헌이 기록하고 있듯, 누아용의 주민들은 그것을 '자신들의 합법적인 유산'으로 여기고 있었기에 둘 사이에 논쟁이 벌어지게 되었다.

이것을 기록하고 있는 문헌에선(엘리지오의 동료 성 오웬이 작성한 것으로 알려져 있지만 분명 열성적인 수도승에 의해 수정되었을 것이다) 이 논쟁을 "경건한 논쟁"이라 칭하고 있다. 어쨌든 상황이 이렇게 되자 왕후 바틸드는 이 모든 것을 신의 판단에 맡기게 된다. "만일 내가 바라는 장소에 그를 모시는 것이 신 혹은 성인의 의지라면 우리는 그것을 즉시 운반할 수 있을 것이요, 만일 그렇지 않다면

그 증거를 보게 될 것입니다." 이후 바틸드 측의 사람들 모두가 달려들어 관을 옮기려 했으나 너무 무거워 움직일 수 없었다. 여왕이 친히 그것에 다가가 "팔로 관을 감싸 있는 힘을 다해 모서리 중 하나만이라도 들어 올리려 애썼으나 소용없는 일이었다." 기진맥진한 여왕은 결국 자신의 몫을 포기했고 성 엘리지오의 유해는 그 마을에 매장되기로 한다. "이렇게 결정이 내려지자 불과 방금까지만 해도 장정 몇 명이 달려들어도 움직일 수 없었던 관이 즉시 가벼워져 장정 두 명이 쉽게 옮길 수 있었다." 이 기적을 본 누아용의 주민들은 이를 모두 신의 영광으로 돌리며 "신이시여. 당신의 업적은 너무나도 위대하고 경이롭습니다. 오, 전능하신 신이시여!"라고 외쳤다고 전한다.

이렇듯 성인들은 너무나 경탄스러운 존재들이라 사람들은 그들의 유골뿐만 아니라 그들이 차고 있던 장신구, 입었던 옷, 심지어 해골까지도 서로 가지려고 다투곤 했다. 항상 자연의 재앙과 고통 그리고 죽음의 위험에 노출되어 있던 중세 사람들은 거의 게걸스럽다시피 기댈 곳과 보호자를 구했던 것이다. 그래서 당시에는 신의 축복을 받은 성인의 유골이 그 어떤 부적보다도 효능이 있는 것으로 여겨졌다. 동방에선 유골을 조각조각 나누어 팔았고, 서방 사람들은 잠시 망설이기는 했지만 결국에는 유골의 판매에 합류한다. 시리아인들은 성인의 시체에 기름을 부은 다음(그렇게 하면 죽은 자의 덕이 다시 배어 들어간다고 믿었다) 다시 잘라내서 팔았다. 나자렛에서 기적이 일어나 병을 치료했던 옷가지들 또한 조각조각으로 나뉘어 '성모 마리아의 집'에 전시되거나 팔려 나갔다.

오늘날에도 교회나 성당, 수도원에서는 금과 은으로 세공한 보물을 소유하며 성유물에 대한 숭배를 유지하고 있다. 종교사학자인 미르세아 엘리아드가 강조하듯, 이러한 숭배는 '그리스도의 강생과 밀접한 관련이 있는 것'이다. 그는 인간의 모습으로 세상에 온 신의 육신은 모든 인간의 육신 중 가장 고귀한 것이기 때문에 신도들이 그 육신에 존경을 바치는 것임을 강조했다.

그리스도교 초기 시기 성인에 대한 숭배는 또 다른 형태를 보이기도 했다. 로마인들은 성인과 신도들의 관계를 시민사회의 군주와 평민, 즉 피보호자와 보호자의 관계에 비유하며 성인들을 폄하하고자 했다. '평민'은 물론 자유로운 존재지만 군주와 떨어질 수 없는 관계이다. 자신을 보호해 주는 것에 대한 보상으로 평민은 군주에게 모든 봉사와 헌신을 바친다. 아일랜드 역사학자이자 『성인에 대한 숭배』의 저자인 피터 브라운은 "성인은 좋은 보호자이다. 성공적인 중재를 하는 자도 바로 그 보호자이다. 부副는 모두에게 골고루 배분되고 폭력이 아닌 힘이 행사되며 개개인은 억지로 강요된 것이 아닌 자발적인 충성을 그에게 보여줄 수 있다."라고 적고 있다. 당시 동종 업계 종사자나 길드 조직원들은 자신의 일과 유사한 혹은 밀접한 업적을 행한 성인들을 선택해 자신의 수호성인으로 삼기도 했다.

세상의 모든 사람들은 자신의 수호성인을 원한다. 수호성인은 중재자로서 병을 막아주고 다양한 분쟁을 조정해 준다. 또한 각 도시, 심지어 작은 촌락조차도 그 지방에서 태어나거나 연관이 있는 성인을 자신들의 수호성인으로 삼고 싶어 한다. 수호성인에 대한 숭배가 이렇게 팽창하자 교회의 위계제도는 동요되기 시작했고 결국 교회가 해결책을 강구하게 되었다.

500년경 주교들이 우후죽순으로 늘어나는 성인의 수를 조절하기 시작했다. 성인력에 이름을 올리기 전에 후보자의 죽음, 그들이 쌓은 덕, 그들의 삶, 그들이 행한 기적에 대한 보고서를 제출할 것을 요구했던 것이다.

소교구와 수도원 종교단체들은 자신들의 주교나 수도원장, 작고한 창립자들이 성인으로 선언되기를 원했고 이전까지는 종종 바라는 대로 되기도 했다. 하지만 1234년에 그레고리오 9세가 성인들의 모든 사례에 관한 결정과 판단에 있어 로마 교황의 절대적 사법권을 인정하는 『교령집Decretals』을 출간한 후부터는 사정이 조금씩 달라지기 시작했다. 새로 만들어진 규율은 매우 엄격해서 만일 예전에 이 규율이 적용됐다면 성인품에 올려질 사람이 거의 없었을

정도였기 때문이다.

교회는 계속해서 성인들의 수를 제한하려 노력한다. 성인 이름을 삭제하기 보다는(20세기에도 여전히 성인의 이름을 계속 삭제하고 있지만) 오히려 세례자 요한과 사도들을 향한 대중의 동경을 다른 곳, 특히 성모 마리아에게로 돌리는 방식으로써 말이다. 중세 시대에 마리아에 대한 숭배(특히 동방에선 지금도 성모 마리아 숭배가 여전하다)가 개화하고 발달한 것은 이런 연유 중 하나로 볼 수 있다.

역사가이며 중세의 성인 숭배 연구에 있어 전문가인 앙드레 보체는 13세기 중반부터 로마에 의해 성인품에 올려진 성인과 성녀는 그다지 대중적 인기가 없었음을 강조하고 있다(아시시의 프란체스코는 예외다). 교회측은 종교 단체의 창시자들, 믿음에 대한 지적인 수호자들, 그리고 빈곤과 순결의 복종을 선택한 사람들을 더욱 선호했다. 이제 더 이상 왕이나 왕후, 왕자는 성인이 되기 힘들어진 것이다.

갈수록 성인품에 오르는 사람들은 점점 더 적어졌다. 16세기에는 단 한 명만이 성인품에 올랐을 뿐이며 보헤미아 왕의 딸로 신앙심이 두터웠던 프라하의 아녜스는 1282년에 죽었는데 1989년이 되어서야 교황 요한 바오로 2세에 의해 성인으로 공표되었다. 13살에 여왕이 되었고 1399년 25세의 나이로 죽음을 맞이한 폴란드의 헤드비히 역시 1997년에나 시성되었다. 그밖에도 이러한 예는 많다.

하지만 교회의 이 모든 노력에도 불구하고 성인 숭배와 그들에 대한 전설은 나날이 늘어나고 발전했다. 이러한 성인 숭배와 전설의 팽창에 일조한 것이 바로 『황금전설』이라는 책으로, 성인에 관한 아주 소중한 증언물이다. 이 책의 저자는 토마스 데 아퀴노(토마스 아퀴나스), 프란치스코회 보나벤투라와 동시대 인물이며 도미니코 수도회의 일원이었던 야코부스 데 보라지네(1228~1298)이다. 그는 1255년경 젊은 신학 교수였던 시절 이 책을 쓰기 시작

했는데 처음에는 '성인 이야기'라는 제목을 붙였으나, '황금전설'이라는 명칭으로 불리며 출간 즉시 유럽 전역에서 베스트셀러가 되었다. 거의 2세기 반동안 천 개의 필사본과 75개의 다른 판본이 등장했고, 수도사들이나 신학교수들에 의해 판본은 꾸준히 증가했다. 1470년의 판본들을 살펴보면, 대부분 내용이 초기 텍스트에서 거의 변형되지 않은 채 약 280장으로 구성되어 있었으나, 그로부터 불과 10년밖에 지나지 않은 1480년에 등장한 어떤 프랑스 판본은 440장으로 구성되어 있기도 했다.

처음부터 야코부스는 사실에 충실한 전기를 집대성하고자 했던 것이 아니라 성직자의 신분에 미치지 못했던 일반 신도들이 사용할 수 있는 일종의 성무일과서(한 해 동안의 예배 의식에 대한 해석서)를 집필하고자 했다. 역사적 비평과는 상관없이 오로지 신도들에게 모범 사례를 전달하고 그들을 교화시키기 위해 많은 저서들과 구전된 전승 속에 흩어져 있던 이야기들을 한곳에 모았던 것이다. 하지만 화가들의 그림은 물론 많은 교회의 성상과 스테인드글라스, 찬송가 및 수많은 축일이 이 저작에서 영감을 받아 탄생했다. 오늘날 우리의 머릿속에 떠오르는 성인의 이미지는 어느 정도 야코부스 데 보라지네(1228~1298)로 인해서 형성된 것이다.

이 책은 많은 부분을 기적을 행한 성인의 이야기에 할애하고 있으며, 그래서인지 성인을 재현한 여러 이미지들 가운데에도 기적과 관련된 것들이 많다. 기적이라고 해서 이상하게 생각할 필요는 없다. 오늘날에도 성인품에 오른다는 것은 어느 정도 기적과 관련이 있기 때문이다(순교해 죽은 것이라면 다른 문제지만 말이다). 기적을 행할 수 있는 자는 신뿐이며, 기적은 곧 신의 메시지와 같다. 그러므로 기적을 행한 자야말로 신이 선택한 중재자, 즉 성인임이 증명되는 것이다. 성인품의 후보자가 행한 기적은 1987년에 요한 바오로 2세가 말했듯이 '신의 봉사자로서 숭배되는 성인들의 신성을 더욱 확실하게 보여주는 신성한 표시'로 이해된다.

오늘날 인정되는 성인의 기적은 거의 건강(병의 치료)과 관련이 있다. 로마에 생존하는 60여 명의 전문가들 중 선택된 5명의 의사 위원들과 종교 단체, 바티칸의 해당 부서가 제출된 기적 사례들을 검토한다. 의사들은 제출된 사례들 중 대부분을 거부하는데, '통과'라고 하는 경우는 병이 치료된 이유를 알 수 없고 과학적 또는 이론적으로 설명할 수 없는 사례들에 한해서다. 그것이 바로 기적이므로. 다음 단계로 넘어가면 후보자의 성인성에 대한 판단은 의사들의 소관을 넘어 교회에 맡겨진다. 하지만 기적은 성인 후보가 신의 독실한 중재자인지 판단하기 위한 하나의 기준이자, 성인품에 오르기 위한 과정 중 하나일 뿐이다. 4세기 이후 1983년까지 실시되었던 성인 인증은 지방 행정 단체에서 시작하여 로마에 도달하고 또 시복식에서 시성식을 거치기까지 매우 복잡하고 때로는 낙담스러운 과정이었다(그래서인지 신의 축복을 받은 사람은 성인품에 오르기 전부터 벌써 자신의 지역이나 나라에서 숭배되었다).

한 성인의 삶을 살피는 데 신성이나 기적만이 기준이 되는 것은 아니었다. 영적인 것 외의 조건들 또한 고찰의 대상이 되었기 때문에, 교황이 어떤 지역을 방문하는 경우 그 지역의 후보에게 유리하게 작용할 수 있었다. 종교 단체 또는 카톨릭 기관이 나서서 교황에게 성인이 이룩한 업적이나 그로 인해 발생한 이익을 직접 표명할 수도 있고, 민중들이 얼마나 숭배할 수 있는 성인을 원하고 있는지 또한 체감하게 할 수 있기 때문이다. 일례로 1980년 교황 요한 바오로 2세는 선출된 후 얼마 지나지 않아, 3세기 전에 죽음을 당했으나 기적이 증명되지는 않은 북아메리카의 인디언 카트리 테카크위타에게 시복을 선언했다. 반면 미국에 거주하고 있는 아이티인들은 많은 노력을 했음에도 불구하고 그들이 추천한 후보들의 시복을 받아내지 못했다.

지금도 여전히 아주 적은 수만이 성인 반열에 오른다. 믿을 만한 통계적 수치에 따르면 그리스도교 초기 시대 여러 나라에서 순교한 이들을 제외하면 일반 평신도는 시복이나 성인품을 받은 사람들 속에 거의 등장하지 않으며 여성들, 결혼한 수도승은 더욱 보이지 않는다. 몇 세기 동안 절차에 맞게 한 명의 성

인 사례를 제안하려면 종교 단체 또는 교구 정도는 돼야 비교적 수월하게 일을 진행할 수 있었다. 그들은 자기 단체의 창시자나 교구의 주교가 시복을 받게 하기 위해 수속에 필요한 돈을 모으고 덕에 관한 증언 자료를 모아 바티칸에 제출하였다. 종교 단체 여성 창립자들은 성인품에 오르는 데 보다 어려움이 따랐는데, 더군다나 나이 많은 과부의 경우에는 그녀가 수도원에서 행한 덕에 대한 증언이 충분하다 하더라도 이전의 삶 때문에 쉽사리 시복을 받지 못했다.

요한 바오로 2세는 재위 기간인 26년 동안(1978~2005) 1,342명의 시복을 선언했고 482명의 성인을 공표했다. 요한 바오로 2세 이전의 20세기에 교황들은 모두 합쳐봐야 79명에게 신의 축복을 내렸고 98명을 성인품에 올렸다. 비오 10세는 1903년부터 1914년까지 재위에 있을 동안 단지 4명의 성인만을 공표했고 그의 승계자 베네딕토 15세 또한 마찬가지였다. 조금씩 나아지는 것처럼 보일지는 몰라도 여전히 성인품에 오르는 일반 평신도는 소수이며 특히나 결혼한 신도들과 여인들은 더더욱 찾아보기 힘들다.

하지만 우리 모두가 분명 기억해야 할 것은 교회 밖에서도 신앙과 덕의 공적이 분명한 사람들이 있다는 것, 그리고 공식적으로 조사가 이루어지지는 않았지만 2차 세계대전 동안 그리스도교인이라는 이유만으로 무참히 학살당한 많은 순교자들이 있었다는 사실이다.

성인은 믿음을 가진 자이다. 믿음 안에서 실천하는 자, 그리고 행복을 추구하는 자이다. 또한 정의와 진리 같은 가치들, 즉 인간이 인간이기 위한 가치들을 존경하는 자이다. 그는 그리스도교인으로서, '내가 곧 길이요, 진리요, 생명'이라고 말하는 신과 함께 하는 자이다.

어느 트라피스트(1662년 프랑스 라트라프에 세워진 로마 카톨릭 수도회의 분파로, 고행, 철저한 침묵, 노동, 정진을 강조하는 엄격한 수도회 ― 옮긴이) 수도사는 이와 상반

되는, 조금은 익살스러운 말을 남기기도 했지만 말이다. "어쩌면 성인품에 올라야 하는 사람은 성인들이 아니라 바로 성인과 함께 살고 있는 사람들이다."

과거에는 어떤 사람이 성인이었고 그들 삶의 모습은 어떠했는지, 또 시대에 따라 어떻게 변해 왔으며 현대에는 과연 어떤 사람을 진정한 성인이라 칭할 수 있을지, 이 책이 조금이나마 그 해답을 줄 수 있기를 기대한다.

자크 뒤켄, 프랑수아 르브레트

가브리엘 9월 29일

　　가브리엘과 같은 천사장은 불멸의 존재이므로 엄격히 따지자면 성인이라고 할 수 없지만 성인과 같이 중재인으로서 기원의 대상이 되고 있다. 이는 그리스도교 초기에 찾아볼 수 있는 동화 현상의 결과로 보인다. 성인은 언제나 변함없이 신의 은총을 받는 영웅으로 여겨졌기 때문에, 하나님의 나라에 거하는 불멸의 천사 또한 성인과 마찬가지로 인간을 지켜주는 수호성인으로 숭배받았던 것이다.

이 불멸의 성인은 매우 풍부한 이야기 거리를 가지고 있다. 가브리엘은 예언자 다니엘에게 나타나 다니엘이 본 환시를 설명해 주며 메시아의 도래를 알렸다. 또한 그는 그리스도가 도래할 때 가장 많은 활약을 했다. 우선 즈가리야에게 나타나 그가 아들을 가지게 될 것이며 이름을 요한이라 지으라고 일러주었다. 하지만 노인이었던 즈가리야는 이 말을 의심하였고 가브리엘은 즈가리야를 벙어리로 만들어 버렸다. 세례자 요한이 태어나고 나서야 즈가리야는 다시 말을 할 수 있게 되었다. 가장 많이 다루어지는 일화는 단연 마리아에게 임신한 사실을 알리는 '수태고지'이다. 그는 예수가 탄생하자 성 가족이 헤로데 왕에게 돌아가지 않도록 목자들과 마기 왕에게 그 사실을 알렸고 요셉에게도 이집트로 피신하라고 알렸다.

천사들은 성별이 불분명하지만 가브리엘은 자주 여성으로 묘사되곤 한다. 반면 그가 마지막으로 세상에 모습을 드러냈던 때, 즉 히라 산 동굴에 있는 마호메트에게 코란의 구절을 일러주기 위해 나타날 때는 강건한 남성의 모습으로 묘사된다.

14세기 이전에는 천사장 가브리엘이 마리아보다 더 중요하게 다루어졌다. 도상에 있어 마리아보다 더 크게 묘사되었으며 날개도 크고 색도 화려했다. 또 고급스러운 옷을 입고 제왕의 상징인 권장을 들고 나타났다. 하지만 14세기 이후 마리아가 더 중요하게 부각되기 시작하면서 권장보다는 마리아의 순결을 상징하는 백합을 들고 나타난다. 이 그림에서 가브리엘은 화려한 금빛 옷을 입고 있기는 하지만 마리아와 비슷한 크기로 그려졌으며 좌측에 백합을 동반하고 있는 걸로 보아 위에 설명한 두 가지 경향이 혼합된 것이라 할 수 있겠다.

로히르 반 데르 바이텐
1400-1464
천사 가브리엘의 수태고지
파리, 루브르 박물관

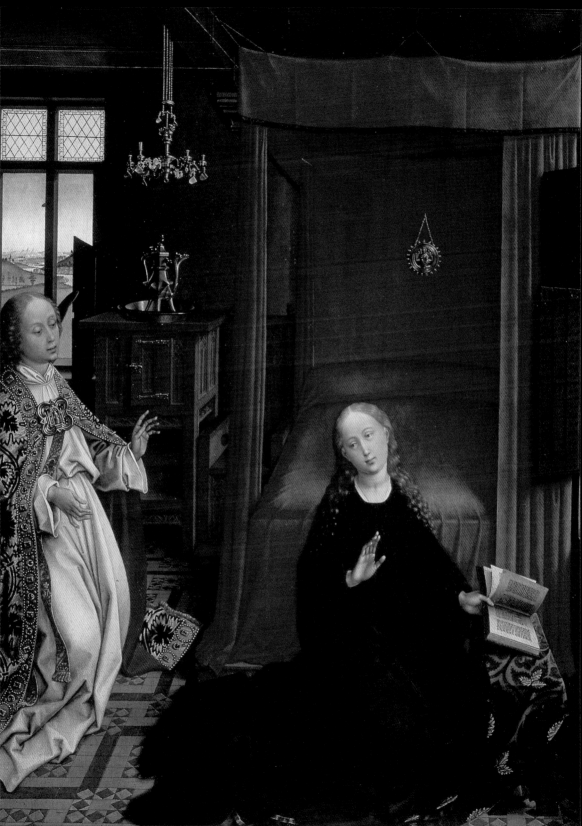

가타리나(알렉산드리아) 11월 25일

　　교회는 성 가타리나를 교회력에서 삭제함으로써 인정하기 싫은 것을 영원히 지우고자 했던 것 같다. 가타리나의 이야기는 아름다운 알렉산드리아 여인이자 최후의 위대한 이교 철학자였던 이파티의 생애와 거의 유사하기 때문이다. 이파티는 수도승들이 던진 돌에 맞아 415년에 죽었는데, 교회로선 성 가타리나를 군이 교회력에 넣으면서까지 그 일을 상기하고 싶지 않았을 것이다. 하지만 그녀가 성 마르가리타, 대천사 미카엘과 함께 잔 다르크에게 나타나 사명을 일깨워줬다는 일화는 사람들의 기억에 또렷이 남아있다. 게다가 잔 다르크의 칼은 투렌느의 성 가타리나 교회에서 성 가타리나의 이름으로 신의 은총을 받았으니, 그녀를 완전히 지우는 것은 결코 쉽지 않다.

황제는 이 젊고 아름답고 교양 있는 여인을 사랑하게 되었다. 그러나 그리스도에게 헌신하기로 마음먹은 그녀는 황제의 청혼을 여러 차례 거절했고 황제는 위대한 현자 50명을 그녀에게 보낸다. 하지만 그들은 이교도의 위대함을 설파하여 그녀의 맘을 바꾸도록 설득하는 데 실패했고 오히려 가타리나에 의해 그리스도교로 개종하게 된다. 이에 화가 난 군주는 50명의 현자들을 화형시키고 가타리나를 굶어 죽게 하였다. 하지만 비둘기 한 마리가 감옥으로 매일 찾아와 그녀에게 먹을 것을 주었기 때문에, 사람들은 그녀를 불에 달군 바퀴로 짓이겨 빨리 죽이라고 요구했다. 하지만 기적이 일어나 바퀴는 부서졌고 결국 그녀는 참수형에 처해진다.

가타리나는 예수의 영적 아내이다. 세례 후 꿈에 그리스도가 찾아와 그녀의 손가락에 반지를 끼워주었다 한다. 그녀는 주로 머리에 왕족임을 나타내는 왕관을 쓰고 한 손에는 승리 또는 기쁨의 상징인 종려나무 잎을, 다른 손에는 순교의 도구인 못 박힌 바퀴나 칼을 들고 나타난다. 우측의 그림은 성녀 가타리나의 가장 전형적인 모습을 보여주는 것이라 하겠다.



조반니 바티스타 치마 다 코넬리아노
1459-1517
알렉산드리아의 성 가타리나
베르가모 오르라, 성 바르톨로메오 교회



26

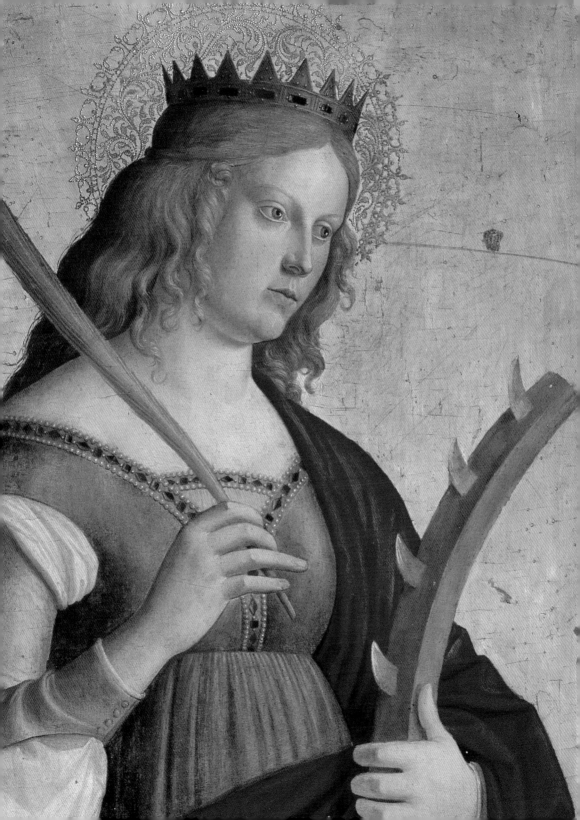

고스마와 다미아노 9월 26일

　　　의학은 과학의 영역에 포함되고자 기적과 관련된 기록들을 모두 삭제하기 시작했으나, 3~4세기경에 살았던 쌍둥이 형제 덕분에 숭고함은 유지할 수 있었다. 고스마와 다미아노는 의술을 통해 아픈 이들을 치료해 주며 개종하도록 설득도 했다. 그들은 상처 입은 낙타의 발을 고쳐주기도 했는데, 그것조차 모두 성령의 덕으로 돌렸다. 이는 천 년 후 암브로시오 파레가 말한 "내가 그를 보살폈으되, 신이 그를 치료했다."라는 경구를 떠올리게 한다.

그들의 명성은 이교도인 로마 총독 리시아스의 이목을 끌게 됐고, 그는 고스마와 다미아노가 우상 숭배를 하도록 갖은 위협을 가했다. 하지만 어떤 고문도 그들을 괴롭힐 수 없었다. 돌은 그들을 비껴갔고, 화살 또한 그들을 피해갔다. 물에 빠뜨려 죽이려 했으나 물결은 그들을 안전한 물가로 데려다 놓았으며 화형대의 불길은 오히려 사형을 집행하는 사람들을 태우려 할 뿐이었다. 결국 그들은 참수당한다.

죽어서도 그들의 의료 활동은 멈추지 않았다. 6세기 로마에 그들을 기리는 대성당이 건립되었는데, 그곳에서 미사를 드리는 부제 유스티누스는 치료 시기를 놓쳐 한쪽 다리가 괴저에 걸리고 말았다. 모든 이들은 그가 결국은 죽을 것이라 여기며 치료를 포기하지만 어느날 밤 고스마와 다미아노가 내려와 그의 다리를 치료해 준다. 그들은 괴저에 걸린 유스티누스의 다리를 잘라내고 다른 다리를 이식하였는데, 이식에 사용한 다리가 아프리카의 늙은 노인의 다리였기 때문에 이후 부제는 한쪽은 희고 한쪽은 검은 다리를 갖게 되었다.

의학 사상 최초의 이식 수술로 여겨지는 이 기적을 행한 고스마와 다미아노는 말할 필요도 없이 의사와 약사의 수호성인으로, 한 손에는 약상자를 다른 한 손에는 의료도구를 들고 회화에 등장한다. 그들은 대개 함께 재현되며, 오른쪽 그림에서 그들이 입고 있는 빨간색 가운과 모자는 의사를 상징하는 복장이다.

프라 안젤리코
(본명 조반니 다 피에솔레)
1400경-1455
부제 유스티누스를 치료하고 있는
성 고스마와 다미아노
피렌체, 산 마르코 성당

28

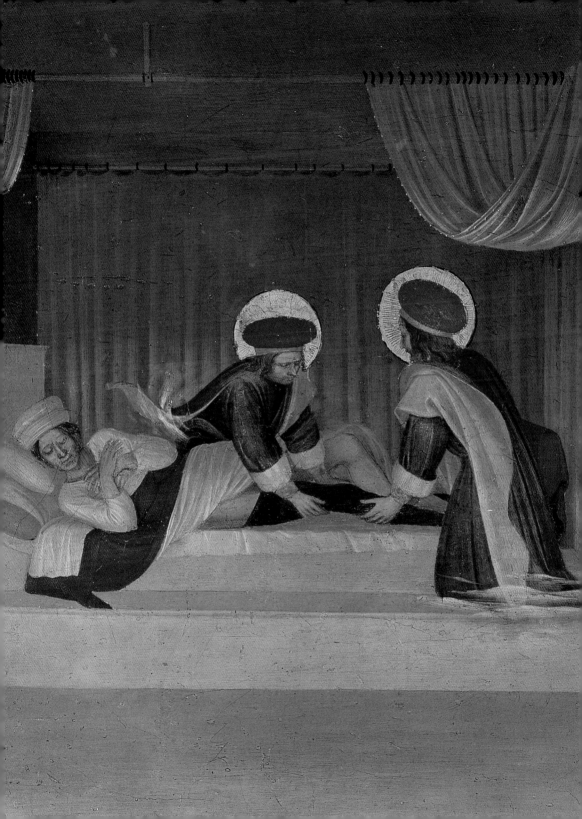

니콜라오　　12월 6일

　　　　성 니콜라오가 산타클로스로 변해 간 과정은 그가 그리스도교도로
서 걸었던 여정을 마치 퇴적층처럼 고스란히 간직하고 있다. 아이들의 수
호성자인 그는 태어날 때부터 기적을 연속적으로 행했다고 할 수 있다. 고
약한 푸줏간 주인이 토막내어 소금에 절인 세 명의 어린아이들을 부활시
킨 것이 그의 첫 번째 기적이다. 대중적으로 불리는 셈 노래(놀이의 순번을 정
하기 위해 부르는 노래－옮긴이)는 바로 이 기적을 기념하는 것이다. 그가 행한
두 번째 기적이 그에게 '선물 주는 이' 라는 명칭을 얻게 했다. 300년경 그
가 소아시아의 작은 도시인 미라에 주교로 있을 때 한 몰락한 집안의 아버
지가 세 딸의 몸을 팔아 집안을 재건하려고 했다. 이를 알게 된 성 니콜라
오는 그 뒤 3일 동안 밤마다 그 딸들의 방에 금으로 가득 찬 돈주머니를 던
져 주었고 결혼에 필요한 재산 또한 약속했다고 한다.
종교개혁 후 엄격한 프로테스탄트들은 더 이상 선물의 수여자인 이 성인
을 인정하고 싶어하지 않았지만 아이들은 달랐다. 네덜란드 신교도들은
그를 신터 클라스Sinter Klaas로 숭배하는 전통을 이어갔고, 이는 아메리카
대륙에 이르러 산타 클로스Santa Claus라는 이름으로 변형되었다. 즉, 성
니콜라오가 아메리카 대륙으로 넘어가며 '산타클로스' 로 속화된 것이다.
하지만 속화된 모습 속에도 여전히 성 니콜라오의 흔적을 찾아볼 수 있는
데, 산타클로스의 모습과 복장이 바로 그것이다. 지금은 두건 달린 망토로
변형되었지만 이는 니콜라오가 쓰는 뾰족하고 높은 삼각형의 승모가 변형
된 것이며, 니콜라오의 수염과 그가 입던 성직자의 붉은 옷 또한 산타클로
스의 모습에서 다시 나타난다. 하지만 선물을 주는 날이 그를 기리는 축일
(12월 6일)에서 예수 탄생을 기념하는 가장 중요한 날(12월 25일)로 바뀌면서
성인 니콜라오의 모습은 아주 많이 희미해졌다.

크리스토프 복스토르페르
1525년에 사망했다 전해짐
성 니콜라오
슈투트가르트, 주립미술관

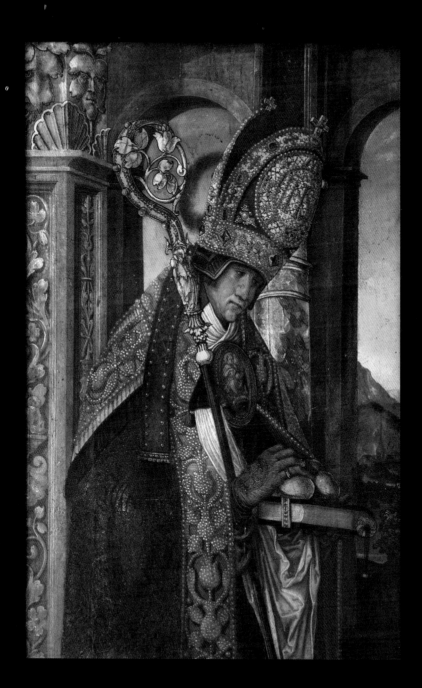

도로테아 2월 6일

　　도로테아라는 이름은 혼란을 야기하기 쉽다. 도로테아는 몇몇 역사가와 시인의 이름이기도 하거니와 동방의 그리스도교 성인의 이름이기도 하며 같은 이름을 가진 성녀도 두 명이나 되기 때문이다. 도로테아라는 이름의 성녀 중 가장 최근 인물은 13세기 그단스크에 살았던 여인인데 그녀는 튜튼 기사단(1128년경 예루살렘에 창립된 그리스도교의 군단─옮긴이)의 행동을 비난했기 때문에 성인품에 오르는 것이 매우 어려웠지만 프로이센의 수호성인으로 숭배를 받고 있다.

또 다른 성녀 도로테아는 4세기 카파도키아의 케사르에 살던 여인이었다. 그녀는 순교를 당하면서 영원한 천국의 낙원에 들어가게 된 것을 기뻐하였다고 한다. 이에 그녀를 죽일 것을 명했던 고대 소아시아 중부 지방의 젊은 이교도 테오필리우스는 "네가 천국에 가거든 그곳의 꽃과 과일이나 보내 달라"고 빈정댔다. 하지만 도로테아가 참수당하자마자 천사는 진짜로 천국의 과일 바구니와 꽃다발을 이 의심 많은 젊은이에게 가져다 주었다. 천사로부터 꽃과 과일을 받은 테오필리우스는 바로 개종했고 결국엔 순교하게 된다.

성녀 도로테아는 정원사들의 숭배의 대상이다. 알렉산드르 뒤마의 저서 『검은 튤립』에 기술된 바와 같이 튤립이 예기치 않게 정치·경제적으로 중요하게 여겨졌던 시기에 튤립 애호가 협회들을 수호했던 성인인 도로테아는, 특히 플랑드르에서 중요한 역할을 담당했다. 성 도로테아 협회 중 가장 중요한 단체는 두에에 본부를 두고 있는 것인데 프랑스 혁명 때는 잠시 사라졌다. 17세기 브뤼헤에는 프로 또는 아마추어 정원사들이 각자의 사회적 지위에 맞게 조직한 성 도로테아 협회가 세 개나 존재했다.

성 도로테아는 장미 다발을 들고 있거나 머리에 장미 화관을 쓰고 등장한다. 혹은 테오필리우스에게 가져다 준 것을 상징하는 세 송이 장미와 사과 세 알이 있는 바구니를 들고 있는 천사를 동반하기도 한다.

한스 발동
1485-1545
성 도로테아의 꽃
프라하, 국립미술관

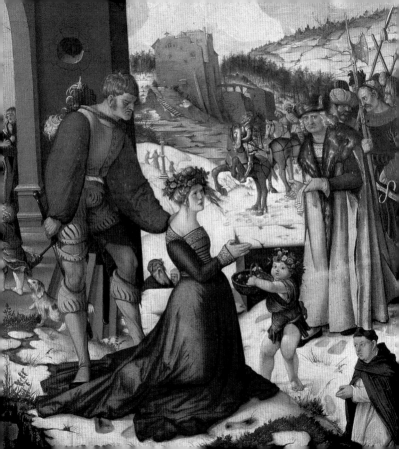

도미니코

교회사에서 두드러지기 위해서 모든 위대한 개혁자들은 또한 강력한 마술가여야 했다. 이는 도미니코회의 교리를 창시한 도미니코에게도 적용되는데, 1170년 카스틸에서 태어난 그의 선교 활동은 수많은 기적들로 화려하게 수놓아져 있다. 그의 대모가 전하는 바에 따르면 세례를 받을 때 그의 이마에서는 전 대지를 환히 비출 별이 빛났다고 하며, 툴루즈 지역을 선교할 때 이교도들이 그의 저서를 모두 불태우려고 했으나 기적이 일어나 결국 실패하고 마냥 격분했다는 이야기도 전해진다.

교황은 무너질 것이라던 라트란의 교회를 도미니코가 어깨로 받치고 있는 것을 꿈에서 본 후 도미니코 수도회의 교리를 인정한다. 이어 도미니코는 낙마로 사망한 추기경을 부활시키고 생 식스토 교회 지하 예배당의 벽이 산산이 부서지며 뭉개버린 건축물을 다시 원상태로 복구시키기도 한다.

이교도 사형 집행을 참관하던 어느 날 도미니코는 사형집행인에게 레이몬드라는 자를 죽이지 말 것을 명한다. 그는 레이몬드에게 다가가 "빠른 시일 내에는 아니지만 당신은 언젠가 성인이 될 것이오."라고 말했다고 한다. 그후로도 레이몬드는 20년을 여전히 이교도로 살았으나 결국엔 개종을 하고 도미니코 수도회에 들어간다.

도미니코의 많은 기적 중 예술가들의 상상력을 가장 많이 자극한 것은 바로 콤포스텔라로 성지순례를 가던 중 가론 강에서 난파당한 순례자들을 구한 일이다.

유이스 보라싸
1396-1424활동
가론 강에서 순례자들을 구조하는
성 도미니코
바르셀로나, 산타 클라라 수도원

디오니시오 10월 9일

　　『황금전설』의 저자는 일반적으로 생각하는 것보다 훨씬 더 꼼꼼했던 듯하다. 그는 단순히 랭스의 주교 힝크마르와 신학자 장 스콧 에리젠느의 증언만을 바탕으로 책을 저술하지는 않았으며, 이어져 내려오는 이야기를 기본적으로 참조하되 '루테스의 주교였던 디오니시오와 아레오파고스 재판관이면서 성 바오로에 의해 개종하게 되는 '아테네인 디오니시오'를 혼동하지 않도록 세심히 배려하고 있다.

갈리아 지방으로 복음을 전하러 로마에서 온 전도사 디오니시오(드니)는 사실상 아테네인 디오니시오와 시기적으로 2세기나 차이가 난다. 이 전도 활동은 도미티아누스 황제 시대의 일로 루테스 지방에서의 선교가 매우 성공적이었기 때문에 디오니시오의 순교는 널리 인정받을 만한 것이 되었다.

디오니시오는 헤아릴 수도 없는 많은 고문과 태형 끝에 그리스도가 몸소 감옥에 있는 그에게 성체를 가져다 준 기적을 경험한 후, 결국 '머큐리의 우상 앞에서' 도끼로 참수당하고 만다. 이날부터 이교의 신전이 서 있던 언덕은 머큐리 산이라는 명칭 대신 순교자들을 기리는 의미의 마르트르 산으로 불리게 된다.

고통스럽게 참수당한 후 디오니시오는 스스로 깨어나 참수당한 자신의 머리를 두 손으로 받쳐 들고 언덕을 내려와 하나님이 자신의 묘소라 정해준 곳으로 갔다고 한다. 4세기 후반이나 되어서야 다고베르트 왕이 그의 성 유골을 수도 북쪽에 새로 세운 생 드니 수도원으로 옮긴다.

프랑스 왕정의 수호자인 디오니시오는 왕정 시대를 넘어 매우 많이 재현되었다. 자신의 머리를 직접 운반하는 성인의 기적은(어떤 그림에서는 어깨에 또 다른 자신의 머리를 받치고 있는 모습으로 나타나기도 한다) 예술가들의 영감을 일깨우는 매우 자극적인 주제였다.

메스키르히의 거장
1500경-1541
자신의 머리를 들고 있는 성 디오니시오
슈투트가르트, 주립미술관

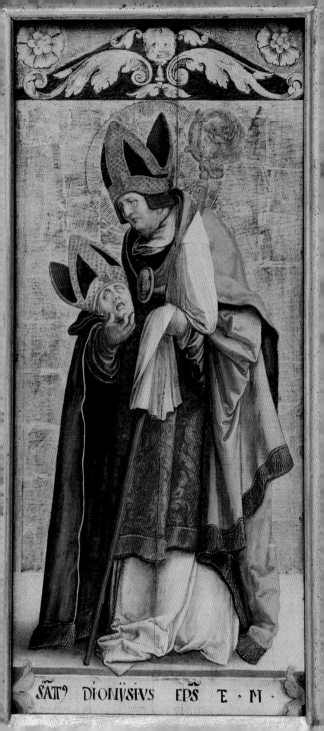

ŜAT⁹ DIONỶSIVS EPS E·M·

라우렌시오 8월 10일

　　대중의 신앙은 가끔 예기치 않은 방향으로 성인을 이끌기도 하는데 성 라우렌시오(로랑)가 그 적실한 예다. 성 라우렌시오는 석쇠에 구워져 순교했다는 이유로 불고기 장수의 수호성인이 되었고, 더 나아가 요리사나 여인숙 주인의 수호성인으로 여겨지게 되었기 때문이다.

에스파냐 출신의 젊은 청년이었던 라우렌시오는 교황 식스토 2세에 의해 부주교로 임명되었고, 신교의 재정을 책임지는 임무를 맡게 되었다. 국가 측에선 사람들이 라우렌시오에게 위탁한 보물이 있을 거라고 의심했다. 박해가 점점 심해지자 라우렌시오는 모든 재산을 가난한 이들에게 나누어 주고서는 로마의 빈자들을 모두 이끌고 황제 앞에 나서서 "여기 진정한 우리의 보물이 있소!"라고 소리쳤다. 하지만 그가 분명 보물을 숨겨뒀을 거라 생각한 황제는 보물이 숨겨진 장소를 자백하라며 계속 형벌과 고문을 가했고 급기야 그를 석쇠에 올려 굽는다. 하지만 라우렌시오는 놀랄 만한 정신력으로 이 모든 고문을 견뎌냈고 심지어 황제에게 "제 이쪽 면은 충분히 익었으니 이제 뒤집어서 익혀 드시지요."라고 말하기까지 했다.

교회 회화나 조각에서 성 라우렌시오는 항상 석쇠와 함께 재현된다. 간혹 재정의 임무를 맡았던 이력 때문에 연보금 보시자루나 돈주머니 혹은 금화와 은화가 가득 담긴 접시를 들고 나타나기도 한다.

이탈리아 화파
14세기
성 라우렌시오
아시시, 성 프란치스코 미술관

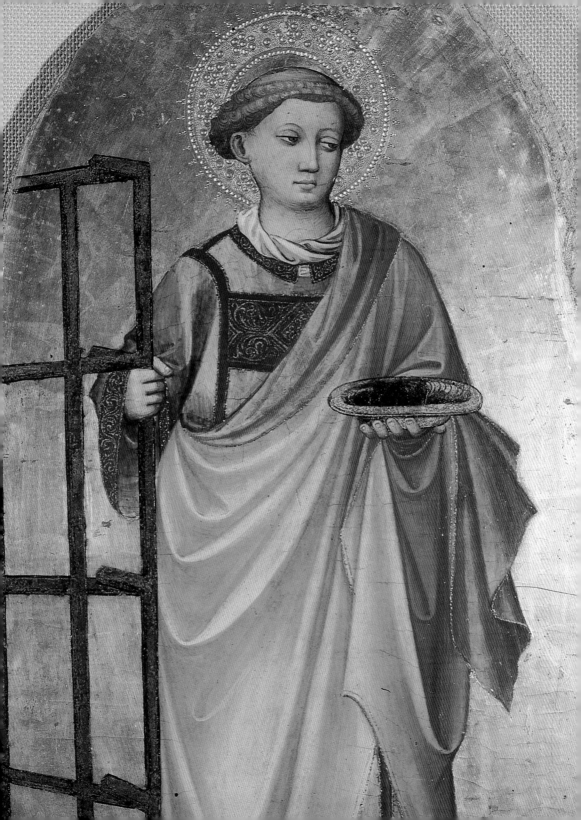

라자로 12월 17일

　　마르타와 마리아의 오빠인 라자로는 사도 라자로와 발음이 같아서 그의 이름을 딴 지명이 여러 군데에 있다. 그는 문둥병에 걸려서 죽었다가 예수의 기적으로 다시 살아난 인물이며, 수전노의 집 앞에서 구걸하다 죽음을 맞은 궤양에 걸린 거지 이야기의 주인공이기도 하다. 이 때문에 중세에 궤양으로 고생하는 병자들은 '문둥병'의 전형으로 여겨졌으며, 성 라자로의 보호 하에 나병 환자 수용소가 설립되기도 했다. 베네치아, 젠느 그리고 마르세유 항에 마련된 40여 개의 초기 수용소들은 '라자렛'이라고 불렸으며, 동시에 파리에도 성 라자로의 가호 아래 나병 환자들의 치료를 담당하는 수도원이 생겨났다. 후에 이 수도원은 방탕한 자들을 수용하는 감옥으로, 혁명 당시에는 여성들을 수감하는 감옥소로 변형되어 사용되었다. 하지만 1940년에 파괴되어 현재는 근처 주차장에만 '라자로'라는 이름이 남아있을 뿐이다.

성 라자로는 그의 누이들과 프로방스에 정착해 마르세유의 첫 주교가 되었고 끝내 그곳에서 참수형을 당했다. 그의 머리는 성 빅토르 교회의 성유물함에 보관되어 있고, 그곳의 지하 납골당에는 여전히 돌로 만들어진 라자로의 참회실이 있다.

라자로의 부활이라는 주제는 예수가 관 속에 있는 라자로를 부활시켰다는 『요한의 복음서』의 이야기에 근거한 것이다. 이는 예수 부활의 예시로 이해되어 3세기 이후 많은 예술가들이 즐겨 그린 주제였는데, 렘브란트가 그린 〈라자로의 부활〉이 가장 유명하다. 19세기에 반 고흐가 렘브란트의 그림을 모사한 이 작품은, 경건함과 숭고함의 분위기를 줄이고 강렬한 터치와 색채로 고흐의 개인적 해석에 의해 새롭게 창조된 이야기를 전해준다.



빈센트 반 고흐
1853-1890
라자로의 부활(렘브란트 모작)
암스테르담, 반 고흐 미술관



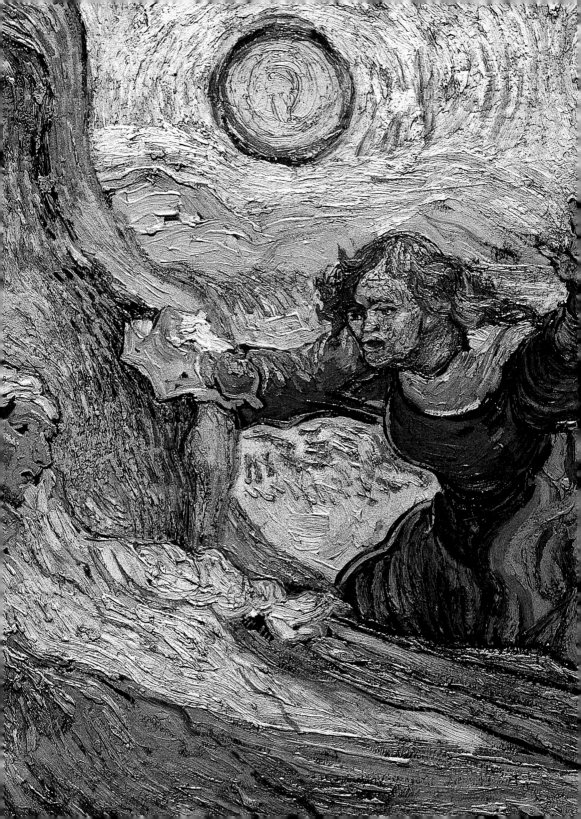

라파엘　　9월 29일

　　　　가브리엘과 미카엘에 이은 세 번째 대천사 라파엘은 『토비트서』(구약의 외전)에 등장하는 천사이다. 하지만 헤브라이어로 된 원본이 소실되었기 때문에 가톨릭에서만 인정되는 천사이기도 하다. 이 책은 토비아라는 소년의 모험담으로, 토비아는 오래전에 아버지 토비트가 친구 가바엘에게 빌려준 돈을 돌려받기 위해 니느웨로부터 메대에 이르는 길을 떠난다. 그 여행길에는 토비아의 개와 영리한 하인 아자리아가 동행하는데, 아자리아는 사실 인간으로 변한 신의 천사였다. 이 가상적인 이야기에는 일찍이 많은 예술가들에게 영감을 불어 넣어준 모험과 사건이 풍부하게 담겨 있다.
라파엘은 16세기 들어 개인 수호천사의 모델로 부상하며 새롭게 주목받게 된다. 1518년 로마 교황 레오 10세는 로데즈의 주교 프랑수아 데스탱이 제안한, '신자들을 보살펴주는 개인 고유의 천사'를 지정하고 그들의 축일을 제정하자는 발의를 공식적으로 승인했던 것이다. 사람들은 라파엘이 토비아의 여행길을 보살펴 준 것과 같이 나만의 수호천사가 자신을 보살펴주길 바랐다.
라파엘이 등장하는 회화는 토비아의 이야기를 바탕으로 한 것이 많다. 라파엘은 항상 토비아보다 크게 그려져 든든한 지지자이자 보호자임을 드러내고 있다. 라파엘은 여행자의 수호성인으로, 수호천사는 모두 라파엘의 모습을 따라 젊고 미소를 띤, 날개 달린 모습으로 등장하게 되었다. 즉, 라파엘은 수호천사의 모델이 된 최초의 천사라 할 수 있다.

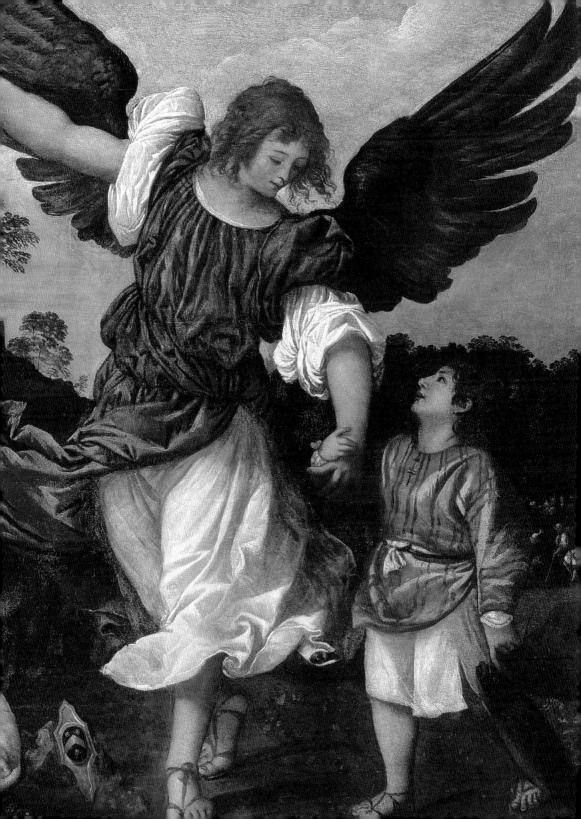

레미지오 10월 1일

　　498년 크리스마스에 프랑크 왕국의 클로비스 왕은 그의 군인 3천 명과 함께 랭스의 주교 레미지오에게 세례를 받는다. 이로 인해 교회는 막강한 보호자를 가지게 되었고, 여기엔 분명 갈루아 옛 지방에서 바르바르 민중들이 신봉하고 있던 아리우스교의 위협에서 벗어나고자 하는 의도가 있었던 것으로 보인다.

하지만 성 레미지오가 거행했던 이 성스러운 예식은 그러한 세속적인 계산을 뛰어 넘어 훨씬 중요한 의미를 갖는다. 이 세례를 통해 프랑스는 '교회에서 가장 나이 많은 딸'이 되는 기초를 확립했으며, 프랑스의 왕은 누구도 침범할 수 없는 권한을 부여받았기 때문이다. 실제로 예식이 진행될 때 비둘기 한 마리가 성유가 든 유리병을 가지고 홀연히 나타났고, 클로비스 왕은 단순한 물이 아니라 성령이 직접 부여해 준 성유로 세례를 받았던 것이다. 이 사건은 '성유의 기적'으로 일컬어진다.

1793년 프랑스에서 공포정치가 한창일 때 전직 신교 신부였던 국민의회 하원의원 필리프 륄은 생 레미 교회 문 앞에 와서 성유병을 내놓으라고 요구한다. 하지만 주임사제인 스레르는 혁명단의 '선서사제'였으면서도 필리프 륄에게 성유가 든 그 유리병을 넘겨주지 않고 안전한 곳에 잘 모셔 놓았다.

이후 대대로 프랑스 왕의 대관식 때 사용된 이 성유는 1825년 샤를 10세의 대관식 때도 등장했다.(비록 샤를 10세는 1830년에 일어난 7월 혁명으로 인해 왕위에서 물러나 영국으로 망명하게 됐지만 말이다.) 약병에 봉인된 성 레미지오의 성유는 여전히 다가올 대관식을 기다리며 생 레미에 보관되어 있다.

대大 레오 11월 10일

　　레오 1세의 교황 재위 기간인 21년 동안 로마 제국은 모든 것이 안정되고 평화로웠다. 그는 쇠락해 가고 있던 로마를 지키기 위해 바르바르의 침략에 맞서 로마 제국을 수호했고, 특히 452년에 아틸라가 이탈리아를 침공했을 때도 로마 제국을 굳건히 지켜냈다. 당시 레오는 밀라노를 파괴하러 온 훈족의 수장 아틸라를 만나러 갔는데, 아틸라와 민시오 강 위에서 단독 대담을 했다고 알려져 있지만 실제로는 성 베드로와 성 바오로를 동반하고 있었다. 이 대담의 결과 아틸라는 다음날 자신의 부대를 이끌고 헝가리의 야영 부대로 돌아간다. 그는 3년 뒤 반달족 겐세릭과도 평화협정을 맺는 데 성공하지만, 이는 단지 평화적으로 강탈할 것에 대한 약속을 받아낸 것이었다. 어느 정도의 피할 수 없는 약탈이 큰 소요나 폭력 없이 이루어지도록 보장했을 뿐이다.

이러한 세속의 정치적 활동과 함께 레오 1세는 교회를 심하게 공격하고 분열시키는 이교들, 즉 선악 이원론을 주장하는 마니교, 그리스도의 인성만을 인정하는 네스토리우스교, 그리스도는 인성과 신성이 완전히 일체로 복합된 단일성을 지닌다고 믿는 그리스도 단성론, 원죄를 부정하고 자유의지를 강조하는 펠라기우스파, 인간 영혼에 깃든 신성을 확신하는 프리스킬리아누스의 교리 등에 대항하며 신학적으로도 매우 중요한 활동을 한다.

그가 정리하고 완성한 교회의 교리, 성무일과서, 종교회의 등은 드물게 오늘날까지도 지속되고 있으며, 그 덕에 그는 교회박사라고 불린다.

루카 조르르다노
1634-1705
아틸라를 만나는 대(大) 레오
나폴리, 카포디몬테 국립미술관

로사(리마)　　8월 23일

　　그녀는 아메리카 대륙 최초의 성인이다. 크리스토프 콜롬보가 아메리카 대륙을 발견한 지 1세기도 채 지나지 않은 1586년, 에스파냐의 식민지였던 페루의 작은 마을에서 이사벨 델 플로르가 태어났다. 그녀는 매우 어린 나이에 그리스도에게 모든 것을 헌신할 것을 결심하지만, 곧 어려움에 봉착했으니, 아메리카에는 아직 수도원이 존재하지 않았던 것이다. 그녀는 일단 로사라는 이름으로 일반 신도에게 허락된 도미니코 수도회의 재속在俗 단체에 들어간다. 나아가 자신의 임무를 충실히 수행하기 위해 집 정원에 독방을 만들고 엄격한 고행의 삶을 살았다.

그녀의 이러한 행동은 오히려 의심을 불러 일으켰고, 결국 종교재판에 회부되지만 오히려 이 젊은 소녀의 정통성을 승인하고 그녀를 인도하여 기운을 복돋우는 계기가 된다. 그러나 너무 과도하고 엄격한 고행과 금식 생활로 인해 건강이 급속도로 나빠진 그녀는 결국 31세의 나이로 숨을 거두고 만다. 로마는 1671년에 그녀를 성인품에 올린다.

카를로 돌치
1616-1686
리마의 성 로사
피렌체, 피티궁

로코 8월 16일

만일 성 로코에 관한 이야기를 모르는 사람이라면 예술 작품에 등장하는 그의 모습을 보고 어리둥절해할 수도 있다. 교회의 성상이나 그림에 등장한 그를 보면, 옷을 제대로 차려 입고 있지만 유독 한쪽 다리의 사타구니만은 드러내놓고 있다. 그것은 바로 흑사병에 걸려서 생긴 사타구니의 선종을 더 잘 드러내 보이기 위해서다.

로코는 멀리 여러 나라를 떠돌아다니는 젊은이들과 위험한 여정을 지나는 여행자들의 수호성인이다. 그 역시 위험하고 정처없는 여행을 하며 살았던 인물이기 때문이다. 몽펠리에의 부유한 가정에서 태어난 그는 은수자가 되길 원했고, 결국 성지순례를 거듭하며 유랑의 삶을 살았다. 동방의 교회에서는 그를 '구걸하며 각국을 순회하는 수도자'라고 부른다. 그가 스무 살이 됐을 무렵, 정확히는 1348년 이후 흑사병이 여러 차례 유럽을 휩쓸었다. 이 전염병으로 유럽 인구의 약 3분의 1에 달하는 2억 5천만 명이 희생됐다. 이에 성 로코는 고향에 되돌아가기로 결심하고, 돌아오는 여정 내내 열심히 병자들을 돌보았다. 그러다 결국 그 자신도 흑사병에 걸리고 마는데, 그때 기적이 일어난다. 어느 날 숲에서 쉬고 있던 그에게 근처에 살던 영주의 개가 주인에게서 훔친 빵 한 조각을 가져다주었는데, 그 빵을 먹은 로코는 병이 나아 집으로 무사히 돌아올 수 있었다. 그 개는 사실 천사였던 것이다. 하지만 그의 재산을 맡았던 삼촌은 돌아온 그를 알아보지 못했고, 오히려 그를 첩자로 오인해 감옥에 집어넣어 버린다. 결국 로코는 감옥에서 죽음을 맞이한다.

그는 전염병이 돌 때 기원의 대상이 되었고, 19세기 말 콜레라가 대대적으로 창궐하기 전까지는 대중적으로 무척이나 선호되는 성인이었다. 오늘날 여러 신종 전염병이 생겨나고 있는 시점에서, 그의 임무나 지위를 현실적으로 새롭게 자리매김할 필요가 있을 수 있겠다. 그는 주로 순례자, 방랑자의 복장을 하고 등장하며, 순례자를 상징하는 자루와 긴 지팡이를 들고 다리의 상처를 드러내는 자세를 취하고 있다.

카를로 크리벨리
1430경-1495
성 로코
베네치아, 아카데미아 미술관

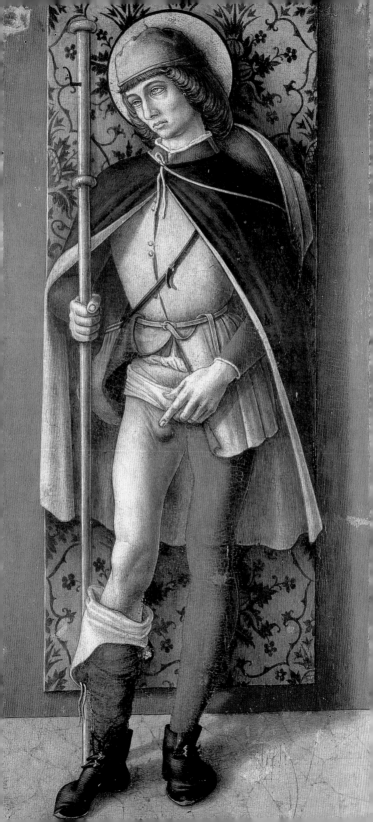

루가 <small>10월 18일</small>

　　성 루가는 마태오나 요한과는 달리 사도가 아니었다. 안티오크의 의사였던 루가는 성 바오로의 권유로 개종을 하고 그의 전도 활동에 몇 번 동행하였다. 그는 네 명의 복음서 저자 중 가장 역사가다운 인물로 평가받는데, 유태인은 아니지만 그리스 태생이라 그리스어에 능통했기 때문에 『사도행전』의 자료가 된 전통적 소재들을 보다 수월하게 찾을 수 있었기 때문이다. 그의 복음서는 저술 시기인 63년경, 즉 그리스도교 초기 시대에 관한 중요한 증언을 담고 있다.

개종 후 루가는 예수와 관련된 이야기의 직접적인 증거를 찾기 위해 세심한 조사를 하기 시작했다. 우선 성모 마리아에 관해 조사했는데, 그의 글 가운데 그리스도의 어머니에 대한 사적인 생각에서 나온 듯 보이는 몇가지 은유적 암시들은 사실상, 비밀에 부쳐지고 있지만 정확한 증거에 기반한 이야기를 시사하고 있는 것이다.

루가는 그림도 그렸다. 마리아의 초상화를 몇 개 그려 예배할 때 경배의 대상으로 삼기도 했는데 이는 로마, 콘스탄티노플, 시리아의 말루라 수도원에 아직도 보관되어 있다. 이 때문에 그는 화가의 수호성인이 되었고 많은 예술가들은 성모 마리아를 그리고 있는 루가의 모습을 자주 그렸다. 또한 성모 마리아를 그릴 때 많은 화가들이 루가의 그림을 참조하기도 했다.

로히르 반 데르 바이텐
1400-1464
성모 마리아를 그리고 있는 성 루가
상트페테르부르크, 에르미타슈 미술관

52

루도비코(루이)

루이 9세는 신앙심이 너무 컸던 나머지 왕실 재정을 어렵게 할 정도였다. 1239년 비잔틴 황제에게 가시 면류관을 사들이고(135,000리브르), 그것을 보관하고자 성 샤펠을 건축하고(40,000리브르), 1248년 십자군 전쟁을 일으켰다가 패전의 대가로 거액의 배상금을 지불하는(400,000리브르) 데 엄청난 돈을 썼으니 말이다. 하지만 이러한 지출에 대해 어느 누구도 성 루도비코를 나무랄 생각은 할 수 없었다. 왜냐하면 그는 1226년부터 1270년에 이르는 기간 동안 강한 지도력을 보였고, 진실로 현명하고 인자한 성왕聖王이었기 때문이다. 실제로 그의 재위기간은 프랑스가 역사상 가장 번영을 누린 시기 중 하나이기도 했다.

그는 카스티야의 블랑카의 착실한 아들이자 11명의 아이들을 낳아준 프로방스의 마르가리타의 충실한 남편이었으며, 항상 평화와 그 평화를 보장할 수 있는 권력을 추구했던 왕이었다. 타유부르와 생트에서의 승리로 그는 알비에 대항한 십자군에 의해 어지러워진 랑그도크의 소용돌이를 잠재웠고 영국의 지배자와 항구적인 평화조약을 맺었다.

이 군주는 예수 그리스도를 모범으로 삼아 주저없이 불행한 이의 다리를 씻겨주는 등 겸손하게 행동했고, 자신이 맡은 일에 대해 개인적으로 조용히 고민하여 옳고 그름을 신중히 판단했으며, 항상 공정한 왕이 되고자 했다. 그의 명성은 너무도 대단해져 제후들은 거의 모든 일을 그에게 일임할 정도였다. 그는 국가 간의 연맹에 관한 일을 전적으로 맡았으며, 플랑드르와 에노, 브르타뉴와 나바르, 바르와 로렌 지방, 샤론과 브르고뉴, 사부아와 도피네 그리고 교황과 독일 황제 사이에서 발생했던 무수히 많은 분쟁을 조정하고 해결했다.

많은 작품 속에서 성 루도비코는 수염이 없는 젊고 온화한 남성으로 표현된다. 왕관을 쓰고 왕권을 상징하는 권장을 들고 있으며, 항상 프랑스 왕가를 상징하는 백합문장(왼손에 들고 있는 것)을 동반한다.

엘 그레코
(본명 도메니코스 테오토코포우로스)
1541-1614
성 루도비코
파리, 루브르 박물관

루치아 12월 13일

 신앙을 증명하기 위한 의지 때문에 가끔은 정말 후회되는 과도한
행동을 하게 되기도 한다. 신에게 모든 것을 바친다며 자신의 재산을 몽땅
가난한 이들에게 나누어 준 루치아의 경우가 바로 그렇다. 자신이 버린 약
혼자로부터 고발을 당했을 때 루치아는 순교를 두려워하지 않는다는 것을
보이기 위해 두 눈을 뽑아 그에게 보냈다. 하지만 이러한 행동에서 얻은
상처는 불필요하다고 판단한 천사가 그녀에게 내려와 눈을 되돌려준다.
이렇게 해서 루치아는 온전한 눈을 가지고 형을 언도하는 집정관 파스카
시우스 앞에 서게 되었다. 그가 루치아에게 죽을 때까지 사창가에 있을 것
을 명하자, 그녀는 "몸은 마음이 허락하는 만큼만 타락하고 부패한다"고
말하며 어떤 형벌도 두려워하지 않음을 당당히 밝혔다. 경비병들이 그녀
를 사창가로 옮기려고 했을 때, 그녀는 갑자기 무거워져 조금도 움직일 수
없었다. 나중엔 장정 천 명과 2천 마리의 소가 동원되었음에도 루치아는
꼼짝도 하지 않았다. 파스카시우스는 그녀가 마법에 걸렸다고 여겨 마법
을 풀겠다면서 그녀에게 오줌을 뿌리기까지 했으나, 소용없는 일이었다.
결국 그녀는 광장에서 화형에 처해진 후 참수형을 당한다.
눈을 뽑았던 루치아는 가슴이 뽑히는 고문을 당했던 성 아가타의 보호
하에 놓이게 된다. 이 둘은 가끔 그들이 받았던 고문의 상징인 눈과 가슴
을 각각 쟁반에 담아 들고 있는 모습으로 재현되기도 한다.
성 루치아의 이야기는 잊히는 듯했지만 스칸디나비아에서 어느 날 다시
빛을 보게 되었는데, 특히 동짓날 숭배의 대상이 된다.

카탈로니아 화파
14세기
파스카시우스 앞에서 성 아가타에 의해
변호되는 성 루치아
바르셀로나, 카탈로니아 회화 미술관

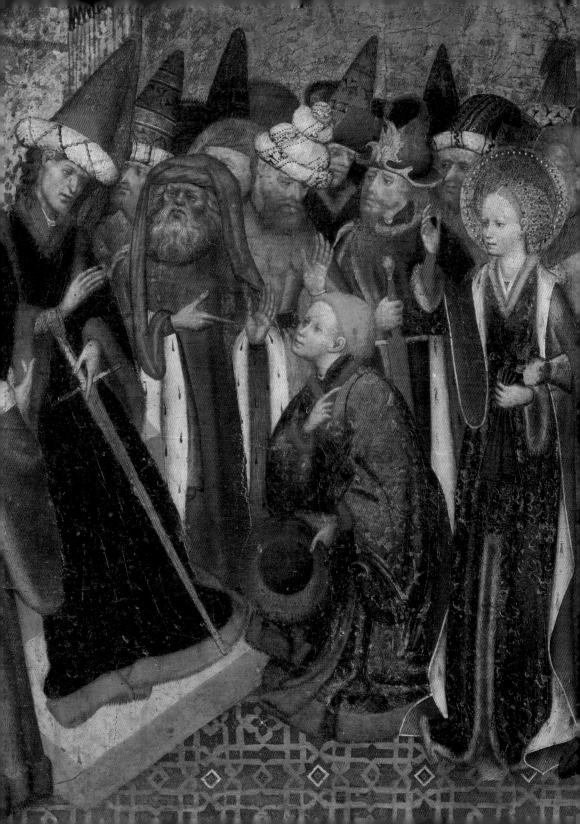

마르가리타 7월 20일

　　마르가리타는 안티오크의 유명한 이교 사제의 딸이었으나 유모에
의해 개종하게 된다. 그레타와 마린느는 각각 단독으로 쓰이는 성이지만
모두 마르가리타에서 파생된 것이다. 어느 날 총독 올리브리우스가 양떼
를 지키고 있던 그녀에게 반해 그녀가 귀족이면 아내로, 하녀면 첩으로 삼
겠노라고 말했다. 하지만 마르가리타는 당연히 이 청을 거절했고 올리브
리우스는 그녀에게 끔찍한 고문을 가하기 시작했다. 피가 무시무시하게
뿜어져 나오는 고문을 당하는 동안 그녀의 얼굴은 앞을 볼 수 없도록 망토
로 덮힌 상태였다. 감옥으로 끌려간 그녀에게 용의 모습을 한 악마가 달려
들었지만 그녀는 성호를 그어 악마를 단번에 물리쳐 낸다. 어떤 문헌에서
는 용이 그녀를 통째로 삼켰는데 평정심을 잃지 않았던 그녀가 성호를 긋
고 용의 배를 갈라 빠져 나왔다고도 전한다. 하지만 『황금전설』의 저자는
"용이 그녀를 삼켜 배가 갈라졌다는 이야기는 외경에서 나온 것으로 그다
지 신빙성이 없다고 여겨진다"며 애써 이 이야기를 인정하려 하지 않았다.
결국 마르가리타는 얼마 후 참수형을 당한다.
진위 여부를 떠나 여전히 용은 많은 작품에서 그녀의 중요한 상징물로
등장하며, 그리스도 수난상 또한 자주 동반된다. 성 마르가리타는 성 제
오르지오와 고래에 의해 삼켜진 성서의 영웅 요나의 여성 버전인 셈이
다. 그녀는 죽는 순간 아기를 낳는 여인들을 보살펴 주기로 약속하였으
므로 아이 낳는 여인들의 수호성인으로 남아 있다.

산치오 라파엘로
1483-1520
성 마르가리타
빈, 미술사 미술관

마르코 　4월 25일

　　　사도는 아니지만 그리스도의 제자였던 마르코는 그리스도가 체포
되던 날 밤 올리브 산에 함께 있었다. 그가 저술한 『마르코의 복음서』에는
뒤따르던 자들에게 잡히자 자신을 감싸고 있던 천을 버리고 완전히 벌거
벗은 채로 도망쳤다는 내용이 적혀 있다.

예수의 부활 후 마르코는 성 베드로와 함께 로마에서 사도의 보살핌 하
에 복음서를 집필한다. 알렉산드리아에 복음을 전파하라는 베드로의 명
에 따라 그곳에 갔을 때 그는 신발을 고치다 상처를 입은 구두 수선공을
치료하는 기적을 행한다. 상처가 나은 수선공 아니안나는 개종을 하고,
후에 그 마을의 주교가 되어 마르코의 뒤를 잇게 된다.

성 마르코는 난파한 배의 사라센 선원을 구해주는 기적을 행하기도 했
다. 살아난 선원 마호메트는 개종을 하기로 마르코와 약속하지만 곧 그
맹세를 잊어버리고 말았다. 마르코는 그 맹세를 일깨워 주고자 그에게
다시 나타났고, 이에 마호메트는 바로 베네치아로 가서 세례를 받았고
세례명을 '마르코'라고 지었다.

사실 마르코는 이른 순교를 당할 뻔도 했지만 기적적으로 폭우가 쏟아져
화형대의 불길이 꺼져 목숨을 유지했다고 한다. 468년(다른 문헌에 의하면
829년) 베네치아 상인들이 그의 성유물을 자기 마을에 가져가려고 훔쳤는
데, 그것은 지금도 성 마르코 대성당에 안치되어 있다. 그는 기적에 관한
일화의 주인공이 아닌, 복음서 집필자로 그림에 등장할 때면 항상 사자
를 동반한다.

틴토레토
(일명 쟈코포 로부스티)
1518-1594
난파한 배의 사라센 선원들을 구하는
성 마르코
베네치아, 성 마르코 협회

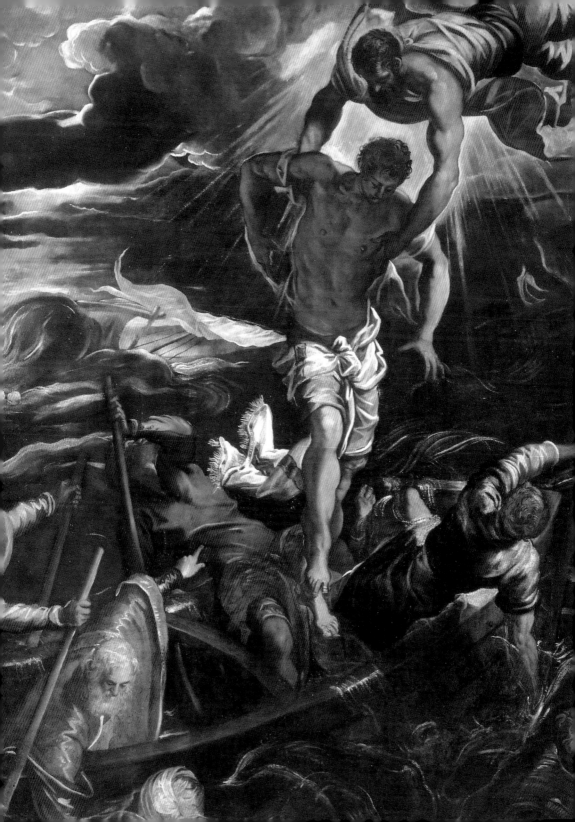

마르타 7월 29일

"마르타여! 마르타여! 너는 너무 많은 것에 신경을 쓰며 걱정하는 구나!" 예수가 마르타의 집에 거할 때 그를 더 잘 대접하기 위해 안절부절 못하며 신경쓰는 마르타에게 던진 애정 어린 꾸중의 말이다. 『황금전설』 에서 마르타를 '우아한 접대인'으로 기록하듯, 그녀는 가정주부의 수호성인이며, 중요하지 않은 듯 여겨지거나 티도 잘 안 나고 주목을 받지도 못하는 일의 수호자이다.

하지만 그녀가 집안에만 머물렀던 것은 아니다. 오빠 라자로, 동생 마리아 막달레나와 함께 프로방스에 복음을 전파하기 위해 나섰고, 밖에서도 집에서 만큼이나 왕성한 활동을 했다. 사람들을 개종시키고 죽은 자를 부활시켰으며 심지어는 최초의 그리스도교 동상으로 기억되는 그리스도 동상을 일으켜 세우기까지 했으니 말이다.

그녀는 또한 타라스콩 지방을 휩쓸던 타라스크라는 용을 성수 단지와 성수채로 물리치기도 한다. 타라스크는 황소보다 거친 성격에 말보다 긴 몸을 가진 양서류였는데, 소아시아 갈리아 지방의 갈라테에서 온 괴물이었다.

마르타는 주로 자신의 집에서 그리스도를 접대하기 위해 음식을 준비하는 모습으로 등장하거나 전도 활동을 하는 모습으로 재현된다. 그녀의 주된 상징물은 부엌에서 쓰이는 도구와 열쇠 꾸러미, 혹은 양동이와 국자 같은 것들인데 이는 용을 물리칠 때 사용했던 성수 단지, 성수채와 혼동되어 등장하기도 한다.

안 베르메르
1632-1675
마르타와 마리아 집에 있는 그리스도
에든버러, 스코틀랜드 국립미술관

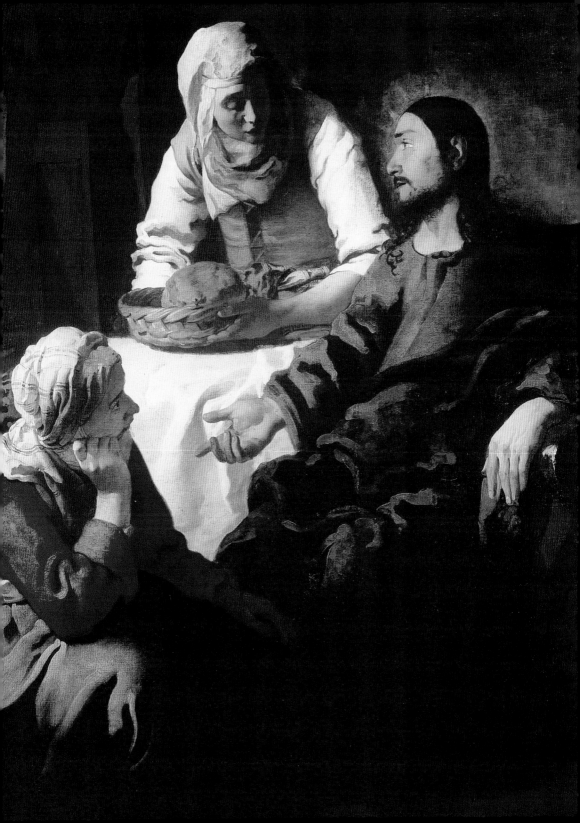

마르티노 11월 11일

　　프랑스에는 마르티노가 주교로 있던 도시인 마르탱 드 투르와 이름이 같은 도시나 마을이 500여 개나 된다. 이는 갈리아 지방에 처음 복음을 전파했던 마르티노의 명성을 잘 보여주는 것이다.

헝가리 출신 로마 장교의 아들로 태어나, 자신 또한 장교였던 마르티노는 자신의 망토를 불쌍한 사람과 나누어 가졌다는 일화로 유명한 성인이다. 이는 그가 주둔하고 있던 아미앵 근처에서 있었던 일로, 어느 날 추위에 떨고 있는 불쌍한 걸인을 본 마르티노는 몸을 덮으라며 자신의 망토를 잘라 그에게 주었다. 당시 마르티노는 그리스도교인이 아니었는데, 그날 밤 그의 꿈에 그리스도가 나타나 낮에 거지에게 주었던 망토 조각을 그에게 돌려준다. 이 부름의 의미를 깨달은 마르티노는 곧바로 세례를 받고 자신의 장교직을 버린다.

하지만 성 마르티노가 장교직에서 완전히 내려오기까지는 오랜 시간이 걸렸다. 자신을 신임하고 있던 황제를 설득해야 했기 때문이다. 결국 그는 자유의 몸이 되었고, 군사적 의무에서 벗어나자마자 신을 위해 봉사하기 시작한다. 그는 리부제와 마르무티에에 수도원을 건설하고 자신의 교구로 다스렸으며, 특히 도시보다 훨씬 늦게까지 이교도가 남아 있던 지역인 갈루아 시골 마을을 완전히 그리스도교화했다.

그가 지니고 있던 망토(성당에서 부르는 명칭으로는 '장포제의' - 옮긴이)는 오랫동안 투르에 보존 및 진열되고 있다. 성 마르티노를 재현한 작품에는 대부분 말 위에 탄 마르티노와 그 옆에 망토를 나누어 받는 걸인, 그리고 망토와 칼이 같이 묘사된다.

엘 그레코
1541-1614
성 마르티노
워싱턴 D.C., 내셔널 갤러리

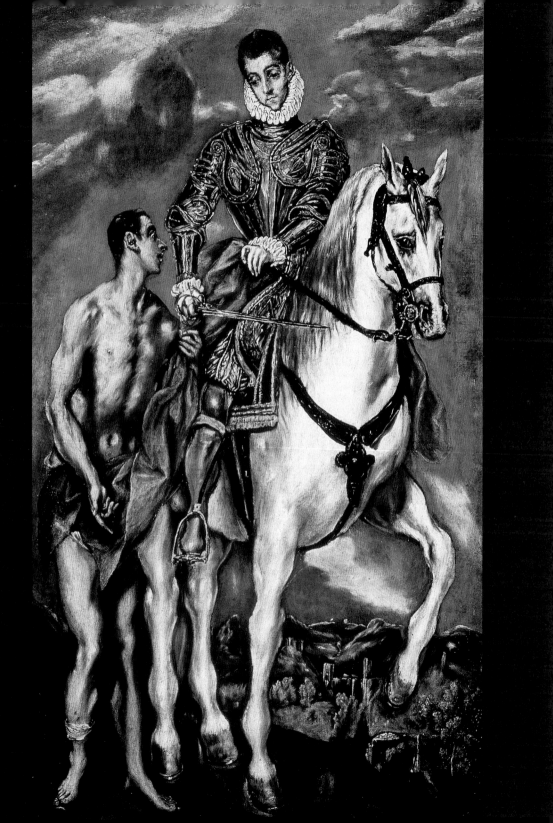

마리아

　　성모 마리아를 표현한 예술 작품은 셀 수 없이 많다. 또한 그녀가
일으킨 숭배의 형식도 매우 다양하다. 성모 마리에에게 헌정된 축일에 더
해 그녀와 관련된 수많은 날들이 달력을 따라 쭉 이어지는데, 중요한 것만
꼽아보아도 다음과 같다.

성모의 무염시태(12월 8일), 마리아라는 명칭으로 세례 받음(9월 12일), 여호
화의 신전에 나타나심(11월 21일), 수태고지(3월 25일), 엘리사벳 방문(5월 31
일), 예수탄생(12월 25일), 성모 정결의식(신전에 예수 나타나심, 2월 2일), 예수 그
리스도로 인한 일곱 가지 고통(9월 15일), 성모승천(카톨릭 정통파들을 위한 죽음,
8월 15일)….

그리고 자신이 메시아의 어머니가 될 것을 고지 받음(10월 11일, 신의 어머니로
축복받음을 그리스어로 '테오토코스theotokos'라 한다), 마리아의 더럽혀지지 않은
정신을 경축(8월 22일), 중재자 마리아 축일(5월 31일), 로사리오의 복되신 동
정 마리아 축일(10월 7일), 루르드에 나타나심(2월 11일) 등이 있다.

이외에 종교 단체 설립과 그녀에게 봉헌된 교회의 건립과 관련된 축일도
있다. 메르시의 노트르담(9월 24일), 네제의 노트르담(8월 5일), 카르멜 산의
노트르담(7월 16일) 등이 그것이다. 게다가 각 나라나 지역에서 행해지는 이
차적인 봉헌, 숭배는 셀 수 없을 정도이다.

이 모든 것들이 각기 재현의 대상이 되었으며 마리아를 열렬히 신봉하는
예술가들은 같은 이야기라도 자세와 상황을 조금씩 바꿔가며 몇 작품씩을
그려내기도 했다. 또한 이집트로의 피신, 가나의 기적 등 복음서 문장 하
나하나가 모두 그려지기도 했으니, 그녀와 관련된 상징물 또는 그녀의 자
세에 대한 의미를 모두 기술하는 것은 거의 불가능하다.

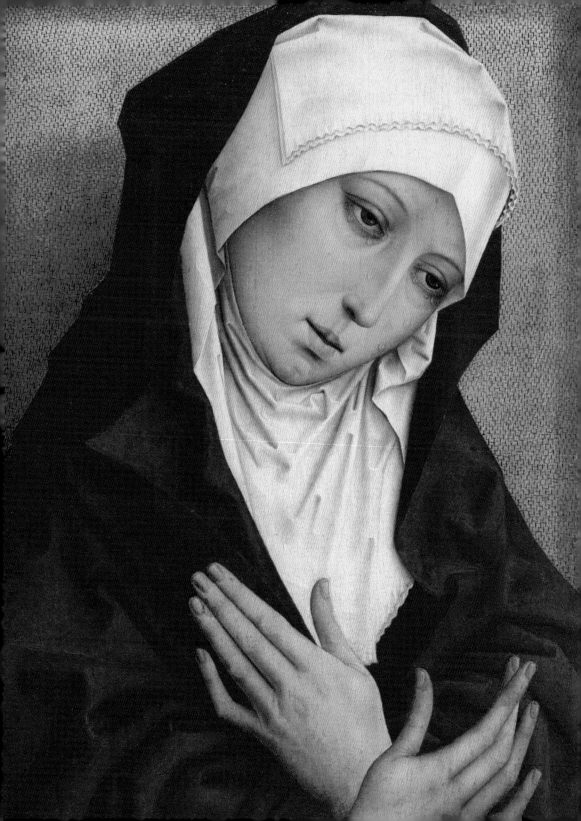

마리아 막달레나 7월 22일

　　그녀는 극단적으로 다른 두 가지 모습을 보여주는 성인이다. 사치스럽게 보석으로 치장된 모습으로 나타나는가 하면 아무것도 걸치지 않고 머리카락으로만 뒤덮인 채, 또는 (우측의 그림처럼)해골과 함께 등장하기도 한다. 때로는 그리스도의 발밑에서 미소를 짓고 있다가도, 어떨 때는 십자가 밑에서 눈물을 흘리고 있기도 하다. 또한 그녀는 죄인인 동시에 속죄자의 모델이기도 하다. 마리아 막달레나가 이처럼 판이하게 묘사되고 있는 것은 복음서에 기록된 그녀의 역할이 여러 다른 인물들의 그것과 혼동됐기 때문인 듯하다. 성서에는 성이 정확하게 명시되어 있지 않기 때문에 간혹 이러한 모호함이 생겨나기도 한다.

막달라 태생의 막달레나는 악마에게 사로잡혀 있었는데 그리스도가 그녀를 치료해 주었고, 그녀는 예수가 바리새인의 집에서 휴식을 취하고 있을 때 예수의 발에 향유를 붓고 자신의 머리칼로 예수의 발을 닦아 주었다고 한다. 마르타, 라자로와 남매간이었던 그녀는 예수의 말을 경청하기 위해 그의 발밑에 앉음으로써 '가장 좋은 몫'을 선택하게 된다.

그녀의 역할과 성품은 모호하다 하더라도 그녀의 용기에 대해서는 의심의 여지가 없다. 그녀는 예수가 십자가 처형을 받을 때 겁도 없이 골고다 형장 앞에 머무르며 십자가 앞에 앉아 있었다. 그리스도의 무덤에 처음으로 온 것도 그녀였으며, 예수의 부활을 처음으로 본 것도 그녀였다. 부활한 예수를 그녀가 안으려 하자 예수가 '나를 만지지 마라'라고 말했다는 일화는 자주 재현되는 주제이다.

이후 그녀는 자신의 오빠, 언니와 프로방스로 떠나 복음을 전파했고 30세가 되자 자신의 죄를 속죄하기 위해 성 봄므의 외진 은거지에 은둔한다. 이는 절대적 고행의 기간이었으나, 천사들은 매일 천상의 코러스를 만끽할 수 있도록 그녀를 하늘로 인도하였고 이에 다른 양식이 필요치 않았다고 한다.



조하네스 파우웰츠 모릴스
1634경
속죄자 마리아 막달레나
캉, 보자르 미술관



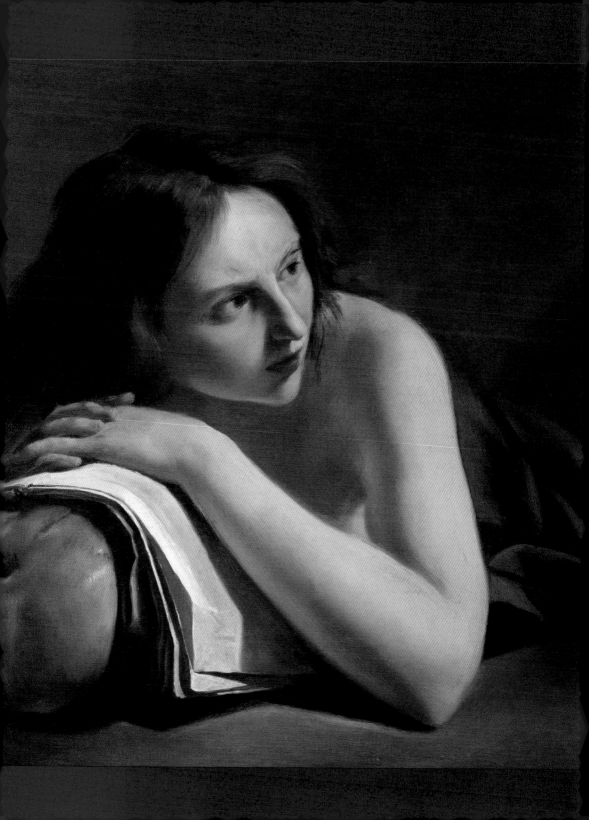

마우리시오 9월 22일

마우리시오는 교회사에 등장하는 최초의 흑인 성인으로, 고대 이집트 남부지방인 테베의 군대를 이끌고 있던 장교였으며, 그가 순교를 당한 곳인 스위스 발레 지역의 수호성인이다.

280년 황제는 갈리아 전역에 걸쳐 일어난 강력한 바고데 족의 반란을 진압해야 했다. 반란을 일으킨 집단은 몰락한 장인들과 노예 상태에서 벗어난 농민들 및 산적들이 조직한 것으로 오튐 등의 마을을 습격하고 성 모르를 오랜 시간 장악할 만큼 강력한 힘을 가지고 있었다.

이 반란을 진압하기 위해 제국의 반대편 끝에 위치한 군대가 동원되었다. 이들은 그 지역의 문제에 대해서는 잘 알지 못했고, 그 가운데 알프스로 북상중이던 마우리시오의 군대도 있었다. 마을 사람들은 당연히 병사들에게 로마 제국의 신에 경배드릴 것을 요구했다. 하지만 장군부터 일반 병사까지 모두 그리스도교인이었던 그들은 이를 거절했고 관습에 따라 학살을 당했다. 먼저 열 명 중에 한 명씩 처형되기 시작했는데, 살아남은 자들은 여전히 그리스도교를 비판하거나 버리기를 거절했으므로 결국 모두 학살되었다. 이때, 가장 처음으로 처형된 사람이 바로 모범적인 장군 마우리시오였다.

이는 287년 발레 아가우눔에서 있었던 일로, 이후 그곳에 성 마우리시오를 위한 수도원이 세워진다. 하지만 오랫동안 많은 예술가들은 이 '검은 피부의 무어인'을 묘사하기를 꺼려했다. 하지만 에스파냐의 화가 엘 그레코는 이런 편견에 굴하지 않았다. 회화의 주제가 되기에 충분히 민족적이고 생생하며 아름다운 이 장면을 그리고 싶은 마음을 애써 억누르지 않았던 것이다. 엘 그레코에 의해 탄생한 흑인 장교 마우리시오의 그림은 성 마우리시오의 업적이 드러나는 여러 일화들이 동시에 그려짐으로써 그의 위대한 업적을 더욱 빛내고 있다.



엘 그레코
1541-1614
성 마우리치오와 그의 군대의 순교
마드리드, 에스코리알



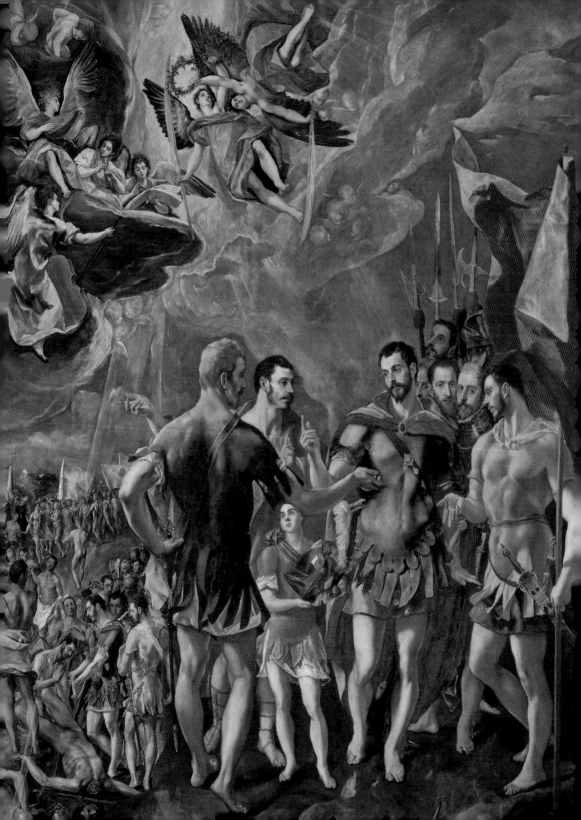

마태오　　9월 21일

　　마태오는 분명 별명이거나 예명일 것이다. 사도들은 오히려 그를 메시아에게 헌신하기 위해 모든 것을 버린 가버나움의 세관원 '레위'라고 불렀다. 마태오는 예수가 가버나움에서 설교를 할 때 연회를 열었고 성 루가는 이를 '대단한 대접'이라고 적고 있다. 성 마르코 또한 '많은 징세 청구인들과 어부들이 예수와 그의 제자들과 함께 자리에 앉았다'고 기록했다.

로마의 점령에 협력했던 이 부자의 개종은 믿기 어려울 정도로 기적 같은 일이었다. 왜냐하면 그는 예수의 "나를 따르라"라는 한 마디에 자신의 장부와 돈을 모두 버리고 그리스도의 제자가 되었기 때문이다. 이 일화는 수많은 예술가들의 영감을 자극하며 충분히 인상적인 장면으로 각광받았으며, 그 후의 식사 장면과 천사에 의해 영감을 받아 첫 번째 복음서를 집필하는 장면 또한 자주 재현되었다. 그는 주로 날개 달린 천사와 복음서를 동반한다.

테오데리히(프라하)
1348-1380
성 마태오
프라하, 국립미술관

모니카 8월 27일

고대 세계의 그리스도교화는 주로 여인들이 이루어냈다. 모니카와 그녀의 아들 성 아우구스티노의 이야기 또한 이를 증명해 준다. 가르타고에서 그리스도교인으로 태어난 모니카는 파트리시우스라는 이름의 이교도인과 결혼을 해 오랜 세월 동안 우상을 숭배해야 하는 환경에서 괴롭게 살았다. 하지만 그녀는 오랜 인내와 끈질긴 설득으로 남편을 개종시켰다. 물론 경건한 책보다는 독한 술을 더 좋아했던 시어머니까지 개종시키지는 못했지만 말이다. 그 이후 모니카는 별 어려움 없이 세 자식 중 둘을 개종시켰다. 하지만 셋째 아들 아우구스티노는 그녀에게 심한 고통과 마음 고생을 겪게 했다. 아우구스티노가 이교를 버리긴 했지만 그리스도교가 아니라 이단인 마니교를 섬기기 시작했기 때문이다. 셋째 때문에 항상 마음 아파하던 모니카에게 밀라노의 주교 암브로시오는 "용기를 내십시오. 그토록 아들을 위해 눈물을 흘렸으니, 그는 결코 망가지지 않을 것입니다."라고 말하며 그녀를 위로했다고 한다. 이에 모니카는 포기하지 않고 다시 아들을 설득한다. 이탈리아에서 철학을 공부하는 중이었던 아들을 찾아가기까지 하는 끊임없는 노력으로 암브로시오는 개종을 하게 되었고, 밀라노에서 성 암브로시오에게 세례를 받는다. 이 모습을 옆에서 지켜본 모니카는 너무나 기쁘고 벅찬 감정을 느꼈고, 아우구스티노과 함께 카르타고로 돌아오던 중 오스티아에서 은혜롭고 편안한 마음으로 숨을 거두었다고 한다. 이 그림은 두 손을 꼭 쥐고 애타게 기도하는 늙은 모습의 모니카를 보여주고 있지만, 보통 아들 아우구스티노와 함께 등장하는 그림이 많다.

루이 트리스탄 데 에스카밀라
1586-1624
성 모니카
마드리드, 프라도 미술관

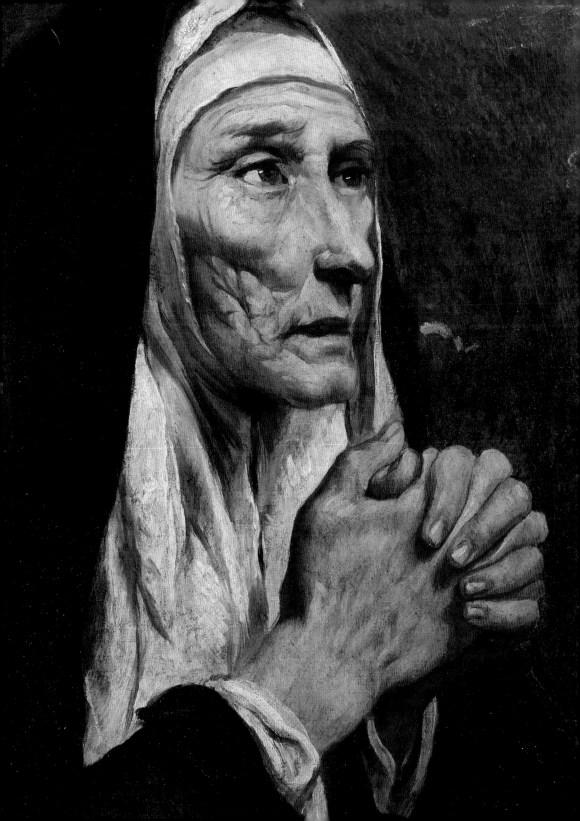

미카엘 9월 29일

구약 『다니엘』에 이미 언급된 대천사 미카엘은 고대부터 명성이 자자하였고, 이교의 신 가운데는 그로부터 착상을 얻어 탄생한 것도 있다. 히브리 왕국을 수호하는 그의 군사적 임무는 그리 특별한 것은 아니었다. 하지만 후에 『요한의 묵시록』에 기록된 바와 같이, 미카엘은 용과 싸워 이긴 덕에 수많은 지중해의 신화적 영웅들 가운데 가장 두드러지는 인물이 되었다. 1469년 루이 11세에 의해 용에게 승리한 미카엘의 비호를 받는 성 미카엘 기사단이 창설된다. 재미있는 것은 처음에는 군사적 임무를 담당했던 이 집단이 루이 14세 때에 와선 작가들에게 경의를 표하는 학술적 특성을 지닌 단체로 변형된다는 점이다.

이 기사단은 성 미카엘에게 봉헌된, 브르타뉴와 노르망디의 접점에 위치한 수도원에 그 본부를 두고 있다. 그 수도원이 성소로 승격된 것에 이어 390년 이탈리아의 가르가노 산에 미카엘이 최초로 모습을 나타낸다. 710년에는 그의 이름을 딴 산 위에 교회의 건립을 요구한 아브랑슈의 주교에게도 모습을 나타냈다.

하지만 성 미카엘은 또 다른 임무를 지니고 있다. 바로 최후의 심판 날 죽은 자들을 인도해 영혼의 무게를 재는 것인데, 이는 그리스어로 '망령을 인도한다'는 의미의 이름을 가진 신 헤르메스의 임무이기도 하다. 최후의 심판을 표현한 회화에서 저울을 들고 있는 날개 달린 천사는 바로 미카엘이다. 하지만 오른쪽에 실린 라파엘로의 그림에서와 같이 용과 싸우는 장면이 훨씬 더 많이 그려졌다. 그는 주로 용의 머리를 밟고 서 있는 모습으로 묘사되는데, 라파엘로는 화면 여기저기에 악마나 사탄을 상징하는 뱀과 용을 비롯해 여러 희귀한 생물체를 그려 넣어 사탄의 유혹에 대항하는 당당한 미카엘의 모습을 표현했다.

산치오 라파엘로
1483-1520
성 미카엘과 용
파리, 루브르 박물관

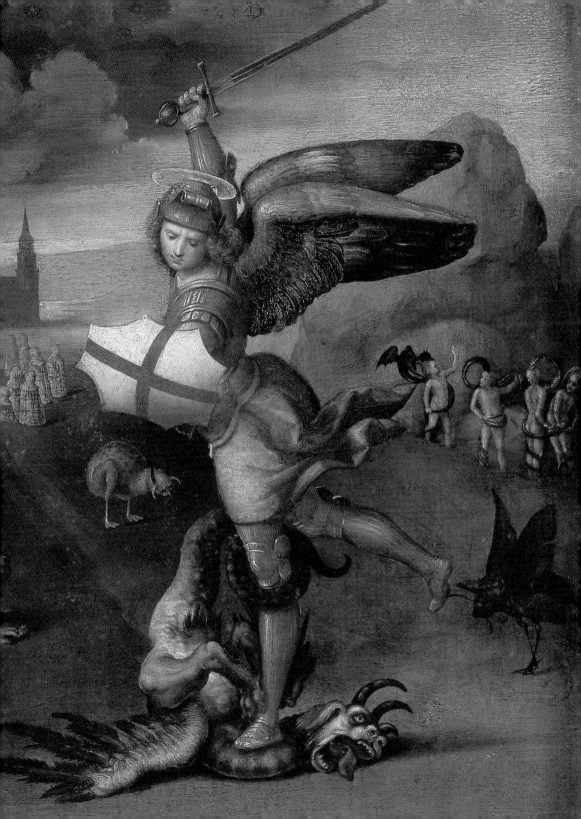

바르나바　　6월 11일

　　바르나바는 예수가 십자가 처형을 당하기 전에 있던 많은 제자들 중의 한 명이다. 그는 키프로스 섬 출생으로 성 바오로처럼 디아스포라(팔레스타인을 떠나 분산된 유대인 집단)에 속한 유대인이었다.

그는 성 바오로와 함께 먼저 소아시아에서 전도 활동을 시작했고 그 후엔 고향인 키프로스 섬에서 복음 활동을 펼쳤는데, 병자들을 치료할 때 그들의 머리 위에 올려놓는 『마태오의 복음서』를 항시 지니고 다녔다. 그는 끝끝내 이교를 고집하는 사람들에게는 일말의 동정도 표하지 않았는데 다음의 일화가 그의 그런 성격을 잘 보여준다. 어느 날 우상을 경배하며 행렬하고 있던 벌거벗은 남녀들과 마주친 바르바나는 불같이 화를 냈다. 그러자 이교도 성전의 한 벽이 와르르 무너져 "믿음이 적은 많은 이들을 깔아 뭉갰다"는 것이다.

그는 이교도들보다 유대인 집단의 유대교도들에게 더 많은 적대를 받았지만, 여전히 키프로스 섬에서 복음을 전하며 여생을 보냈다. 그가 순교를 당한 것도 이 섬의 동쪽에 위치한 한 마을 살라민느에서였다. 그는 로마의 결정에 의해서라기보다는 정부가 그를 방치하는 것이 두려웠던 정통 유대교 단체들에 의해 서둘러 화형에 처해졌다.

파올로 베로네세
(일명 파올로 칼리아리)
1528-1588경
병자를 치료하는 성 바르나바
루앙, 보자르 미술관

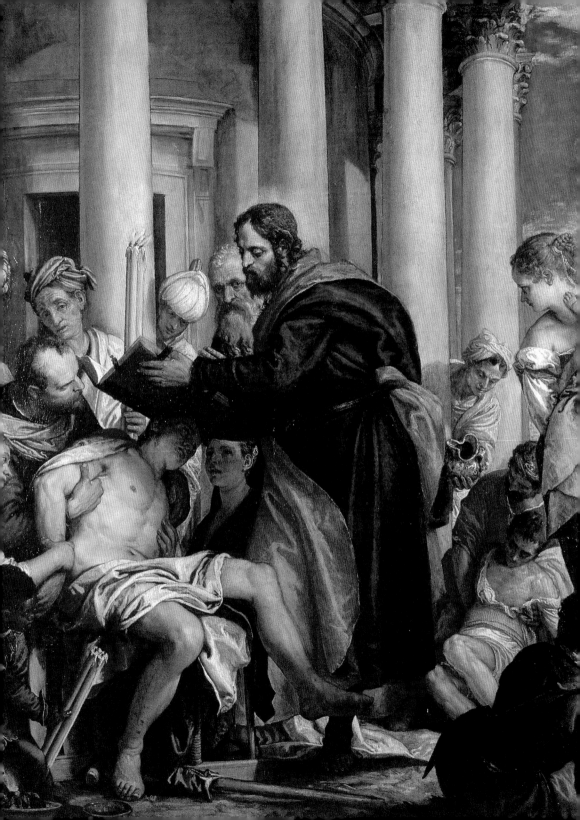

바르바라 12월 4일

　　바르브 또는 바르바라로 불리는 이 성녀의 아버지 디오스코르는 한니발이 죽음을 맞이했던 마르마라 해에 위치한 도시 니코메디의 왕자였다. 그는 남성들의 시선과 그리스도교의 복음으로부터 딸을 보호하기 위해 높은 탑에 그녀를 가두었다. 하지만 그녀는 그곳에서 스스로 개종했고 감시자에게 삼위일체에 대한 존경의 표시로 방의 세 번째 창문을 깨 자신이 무사히 빠져 나갈 수 있게 해달라고 요청했다.

불같이 화가 난 디오스코르는 처음에는 딸을 설득해 보려 했지만 뜻대로 되지 않자 점점 더 가혹한 고문을 가했다. 그녀의 몸은 채찍을 맞고 불에 달구어져 살갗이 다 벗겨진다. 그녀는 벌거벗겨진 채 이리저리 끌려 다니며 성적 수치심을 겪는 고문까지 당했으나 천사가 내려와서 천으로 그녀를 감싸주었다.

디오스코르는 거기서 멈추지 않고 그녀를 참수시키려 산 정상으로 끌고 올라갔다. 하지만 곧 천둥이 으르렁거리더니 벼락이 쳐 그는 잿더미가 되고 말았다. 역설적이게도 자신의 아버지를 공격한 이 하늘의 징벌이 성녀 바르바라의 상징이 되었다. 그녀는 포수, 소방수, 석공, 광부 그리고 폭발물을 다루는 모든 이들의 수호성인이 되었으며, 항해 중인 선박의 탄약 저장고는 '성녀-바르바라'라는 명칭을 갖게 되었다. 1959년 석유탐사선 종사자들이 알제리 사막 하시 메사우드에 그녀에게 바치는 커다란 동상을 세웠는데, 그 동상은 여기저기로 여러 차례 옮겨지다가 오늘날에는 엑상 프로방스에 서 있다. 하지만 1969년 교회는 역사적 사실성에 의문을 제기하면서 많은 포병들의 옹호에도 불구하고 바르바라를 성인력에서 삭제해 버렸다.

오른쪽 그림은 아버지와 논쟁을 벌이고 있는 성녀 바르바라를 표현한 것이다. 성녀 옆에 개와 공작이 보이는데 개는 그리스도교 미술에서 신실함과 주의 깊음을 상징한다. 공작은 살이 썩지 않는다 하여 불멸을 의미하기도 하며 공작 깃털에 달린 100개의 눈은 모든 것을 관장하는 교회를 상징하기도 한다. 공작의 깃털은 성녀 바르바라의 상징물이기도 하다.

시몬 마르미온
1425경-1489
아버지와 논쟁 중인
성녀 바르바라
런던, 영국 도서관

80

바르톨로메오 8월 24일

성 요한이 나타나엘이라 부르는 바르톨로메오는 맹목적 애향심을 지니고 있었다. 가나에서 태어난 그는 그리스도를 만나러 가자는 필립보에게 "나자렛에게 뭐 좋은 것이 있겠어?"라고 말하며 거절했다. 하지만 그는 "필립보가 너를 부르기 전 무화과나무 아래 있는 너를 보았다."라는 예수의 말 한마디에 바로 개종하게 된다.

복음서들은 바르톨로메오에 관해 좀처럼 말을 아끼지만, 부활과 성신강림 이후 그의 행적에 대해 자세히 기록하고 있는 『황금전설』에 따르면 그는 아라비아로 전도 활동을 떠났고 인도양을 건넜으며 금욕적인 고행의 삶을 살며 사제직을 수행했다고 한다.

그러던 중 아르메니아의 왕 폴레미우스의 딸이 악마에 사로잡혀 있다는 것을 알게된 바르톨로메오는 그녀를 고쳐주었고 결국 왕가의 모든 가족들이 개종을 하게 된다. 이는 당시 폴레미우스의 형제이자 그의 뒤를 이어 아르메니아의 왕이 되는 아스티아즈의 심기를 불편하게 하였다. 결국 그는 왕위에 오르자 바르톨로메오를 붙잡아 산채로 몸의 가죽을 벗기며 그에게 종교를 버리라고 요구했고 이를 거절한 바르톨로메오는 십자가 처형을 당한다.

그가 받은 고문으로 인해 바르톨로메오는 피혁 제조인, 모피 제조인, 모로코 가죽 제조직공과 피혁을 다루는 모든 직공들의 수호성인이 되었다. 중세에는 성인들에게 바치는 예술작품의 양을 자신들의 수호성인에 대한 숭배의 척도로 삼았던 부유한 길드가 있었던 덕에 바르톨로메오는 많은 숭배를 받았고 또한 많은 예술작품이 그에게 봉헌되었다.

바르톨로메오가 단독으로 재현될 때는 칼 혹은 자신의 벗겨진 살가죽을 들고 등장하지만 대개 산채로 가죽이 벗겨지는 끔찍한 장면과 십자가 처형 장면이 가장 많이 재현된다.(리베라는 바르톨로메오를 주제로 그림을 여러 개 그렸는데, 최근 연구에 따르면 우측의 그림은 바르톨로메오가 아닌 성 필립보의 순교 장면을 묘사한 것으로 해석되기도 한다.)

호세 데 리베라
(일명 로 스파뇰레토)
1591-1652
성 바르톨로메오의 순교
마드리드, 프라도 미술관

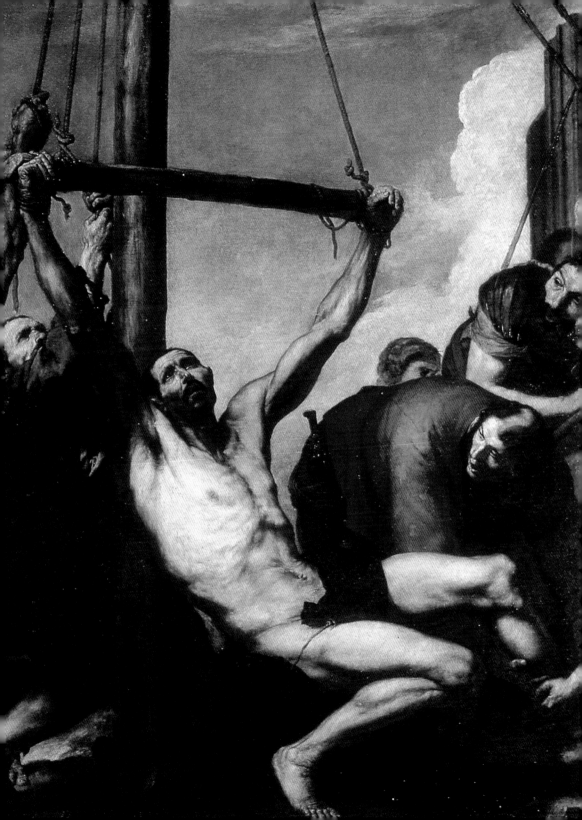

바실리오 1월 2일

　　대대로 신성함이 전승되는 듯 여겨지는 가문이 있다. 소아시아의 한 마을, 카파도키아 지방의 수도 카에사리아 태생의 바실리오 또한 이런 경우라 하겠는데 그의 아버지는 순교했고 그의 어머니 또한 생전에 이미 성인처럼 존경받는 인물이었다. 게다가 귀족 가문이 으레 그러하듯 젊은 바실리오 또한 아테네에서 사려 깊고 체계적인 교육을 받았다.

그는 수도사로서 시리아 사막의 수도회 동료들을 위해 신의 사제로서 따라야 할 중요한 규칙들을 모은 책을 집필한 것으로 알려져 있다. 이는 후에 성 베네딕토에게 영감을 주게 되며 교리를 따르는 대부분의 수도회는 여전히 성 바실리오의 규율을 따르고 있다. 그의 명성은 후에 다시 이교도가 되는 황제 율리우스조차 그를 궁정으로 초대할 만큼 실로 대단한 것이었다.

바실리오는 자신의 고향에서 매우 적극적이고 공격적인 신학적 업적을 수행하기 위해 주교가 되어 카파도키아에 머무르기를 원했다. 그는 우선 이단 아리우스교에 대항했고 성삼위일체 교리를 열심히 지지하며 성령의 속성을 명확히 밝혀 보였다. 바실리오는 동방, 특히 지중해 동쪽인 근동에서 숭배되었고, 오늘날에도 그리스 정교회에서 여전히 인기가 높은 성인으로 로마에서도 교회 박사로 여겨진다.

프란시스코 에레라
1576-1656
교리를 기술하는 성 바실리오
파리, 루브르 박물관

바오로 6월 29일

　　비범한 여행자였던 성 바오로가 가톨릭의 사도 서한에 적은 자신의 바람대로 에스파냐에 도달해 그리스도교의 복음을 전파했는지는 알 수 없다. 하지만 『사도행전』과 자신의 저서에 세세히 적힌 내용들은, 지중해의 모든 강 주변을 여행하며 새로운 신앙을 널리 퍼트리는 사명을 기꺼이 수행했던 바오로의 업적을 충분히 증거해 주고 있다.

안티오크에 이웃한 타르수스에서 로마화된 유대교도 방직공의 아들로 태어난 바오로는 성 스테파노가 돌에 맞아 죽었을 때 예루살렘에 있었다. 당시의 그는 그리스도교인을 박해하는 인물이었지만 도망친 그리스도교인을 잡기 위해 다마스쿠스로 가던 중 개종을 하고 요르단을 우회하여 예루살렘으로 돌아오게 된다. 이후 그는 계속해서 중요한 전도 여행을 다니며 그리스도교의 복음을 전파하기 위해 노력하는 인물이 된다.

첫 번째 전도 여행은 키프로스에서 리스트라까지 이어지는데 그는 리스트라에서 헤르메스 신으로 오해받아 돌을 맞고 쫓겨난다. 예루살렘으로 다시 돌아온 그는 장터에 새로운 교회의 문을 열라고 사도들을 설득하고, 소아시아로 새로운 전도여행을 떠나기 위해 사모트라케와 마케도니아로 향하는 배를 탄다. 그리고 코린트와 아테네, 에페즈를 거쳐 안티오크로 돌아온 그는 다시 예루살렘에 머문다.

예루살렘으로 돌아 온 그는 아무나 범접할 수 없는 성전으로 이방인 교회에서 파견된 사람을 데리고 들어갔다는 거짓 증언으로 고소를 당한다. 하지만 그는 로마 시민권을 지니고 있었기에 로마 교황에게 간청하여 위험을 피할 수 있었다. 다시 전도 활동을 떠난 그는 로마로 향하던 중 잠시 크레타에 머문다. 크레타에서 다시 항해를 떠난 그는 말트에서 난파를 당하는데 3개월간 꼼짝도 못하다가 구사일생으로 살아 나온다. 여행 도중 또 독사에 물리지만 다행히 목숨을 위협할 만큼 치명적인 상처는 아니었다. 이렇게 우여곡절 끝에 도착한 로마에서 그는 2년을 체류한다. 이것은 61년과 63년 사이에 일어난 일이며, 그 외엔 그가 66~67년에 로마로 되돌아오기 위해 여행을 계속했다는 것만 확인된다. 그는 로마에서 순교하는데, 로마 시민이었기 때문에 십자가 처형이 아니라 참수형을 당한다. 처형에 사용된 칼이 그의 상징물로 남아 있다.

루카 카르나흐
1472-1553
성 바오로
파리, 루브르 박물관

베네딕토 7월 11일

　　베네딕토는 서방의 모든 수도원 제도의 창시자이며 베네딕트회 교리의 편찬자이다. 악마는 이 가공할 만한 적을 쳐부수기 위해 매번 몸을 바꿔 나타났고, 그는 일생 동안 이런 악마의 유혹을 받아야 했다.

움브리아(고대 이탈리아의 중북부 지방)의 귀족 가문 태생인 성 베네딕토는 500년경 20살의 나이로 동굴에 들어가 금욕 생활을 시작한다. 그는 다른 은자가 줄 끝에 매달아 아래로 내려주는 빵으로 연명하며 하루하루를 보낸다. 어느 날 악마가 나타나 빵이 도착했음을 알리는 작은 종을 깨뜨리나 이것이 그의 수행을 멈추게 하진 못했다. 사탄은 다시 관능적인 무용수의 모습으로 벌거벗은 채 나타나 그를 유혹하지만 이 베네딕토는 가시덤불 속을 구르며 정념을 다스린다.

후에 그가 카신 산과 비코바로에 수도원을 세우고 수도원장으로 있을 때도 악마는 그곳으로 와 베네딕토의 빵에 독을 넣으라고 사제 중 한 명을 귓속말로 꼬신다. 하지만 수도원장의 편이었던 사제는 그의 주인을 구하기 위해 그 빵을 빼앗는다. 또 베네딕토는 어느 날 호수에 빠진 한 사제를 보고 함께 있던 모르에게 그 사제를 구하라고 명한다. 모르는 즉시 베네딕토의 말을 따라 물에 빠진 이를 구하기 위해 호수로 다가갔는데, 물 위를 걸어 그 사제를 구해 낼 수 있었다. 이것이 베네딕토가 행한 기적 중 가장 널리 알려진 것이다.

베네딕토를 재현한 작품은 악마의 유혹이나 기적에 관련된 것들이 단연 많다. 악마는 여러 모습으로 등장하지만 까마귀는 악마의 유혹을 통틀어 상징하는 것으로 여겨진다. 또한 그는 깨어진 컵을 자주 들고 있는데, 이는 그가 아주 어릴 적 유모가 깨뜨린 테라코타로 만든 그릇을 감쪽같이 고치는 기적을 행했다는 데서 온 것이다. 그는 교단의 원 교리를 따를 경우엔 검은 옷을, 개혁된 교리를 따를 경우엔 하얀 옷을 입고 등장한다.

베르톨도 디 조반니
1420경-1488
성 베네딕토의 기적
피렌체, 우피치 미술관

88

베드로 6월 29일

 베드로는 복음서에 가장 많이 등장하는 사도다. 티베리아 호수 기슭에서 고기를 잡던 어부였을 때부터 수탉이 울 때까지 예수를 세 번 부인할 것이라는 예언이 맞아떨어진 '카이프 궁의 부인否認'까지, 그에 관한 일화는 예술가들에 의해 가장 많이 재현되었다. 수탉도 물론 성 베드로를 상징하는 물건이지만 열쇠보다 많이 등장하지는 않는다. 오른쪽 그림에서 베드로가 쥐고 있는 열쇠는 예수가 "내가 너에게 천국의 열쇠를 줄 것이니, 네가 땅 위에서 묶은 것은 하늘에서도 묶일 것이요. 네가 땅 위에서 푼 것은 하늘에서도 풀릴 것이다."라고 약속하며 베드로에게 주었다는 일화에서 나온 것이다.

베드로는 예수가 기적을 행할 때마다 거의 매번 등장하는 인물로, 매우 중요한 사도이다. 그는 그리스도가 물 위로 걸었을 때나 다볼(타보르) 산에서 변모했을 때에도 함께 있었고, 올리브 산에서는 예수를 지키기 위해 칼을 뽑았으며, 예수가 부활한 후 달려가 빈 무덤과 이후의 승천까지 지켜본 인물이다. 또한 성신강림절에는 예루살렘의 주민들에게 이 좋은 소식을 알리기 위해 길을 나서는 최초의 인물이다.

로마에서 십자가 처형을 당할 때 겸손함으로 그의 고개가 아래로 숙여졌다는 등 또 다른 기적의 일화들이 계속 덧붙여지면서 그를 재현한 작품은 점점 더 늘어나게 되었다. 그의 상징물은 수탉, 열쇠, 물고기 등이며, 주로 밝혀진 믿음을 상징하는 밝은 노랑색 망토를 두르고 있다.

벤베누토 디 조반니
1436- 1518년 경
성 베드로의 열쇠
시에나, 국립회화관

베드로닐라 5월 31일

 성 베드로의 딸인 베드로닐라는 페린느 또는 페레트라고도 불리는
데 주로 아버지 베드로와 함께 등장한다. 성 베드로는 딸이 대도시의 위험
을 겪지 않고 집에만 머물게 하려고 열병을 앓게 하였다. 하지만 몇몇 제
자들이 집에 왔을 때 자신의 집에 신의 기적 같은 힘이 미치고 있음을 보
이기 위해 딸의 열병을 치료한다. 그후 한 로마 귀족이 베드로닐라에게 반
해 청혼하였으나 그녀는 이를 거절했다. 하지만 다행히 끔찍한 고문이 닥
치기 전에 자연적인 죽음을 맞이했다. 베드로닐라의 짧은 생애에 대한 이
야기는 역사학자들의 의심을 사고 있으며, 로마 카타콤에서 발견되는 그
녀에 관한 몇 개의 비문들 또한 너무 간단명료하긴 하다. 하지만 이것이
베드로닐라에 관한 경이로운 일화들을 완전히 부정할 수 있는 근거가 되
지는 않는다.
우리가 알고 있는 많은 회화들은 그녀의 모습을 분명히 성인으로 재현하
고 있다. 가장 많이 등장하는 것은 아버지 성 베드로와 같이 있는 모습인
데, 그녀는 가끔 아버지의 상징물인 열쇠를 쥐고 있기도 하다.

바르톨로 디 프레디
1330경-1409경
성 베드로닐라와 성 베드로
시에나, 국립회화관

베로니카 2월 4일

 베로니카는 은밀하게 비밀로 부쳐지면서도 동시에 어디에나 보편적으로 등장하는 성인이다. 그녀는 로마에서도, 그리고 모든 성인들을 집대성해 놓은 순교자 명부에서도 공식적으로 인정되지 않고 있지만, 사실상 모든 교회에서 그녀의 모습을 찾아 볼 수 있다. 왜냐하면 십자가의 길 6번째 지점[1]에 바로 이 성인, 그리스도의 얼굴을 닦아 주었던 베로니카가 소개되고 있기 때문이다.

그녀가 누구인지, 베레니스라는 성이 변형된 것과 관계가 있는지 또는 라틴어 베루스verus(참되다라는 뜻)와 그리스어 이콘icon의 합성어와 관계가 있는지에 대한 논란은 끊이지 않았다. 하지만 대중들의 신앙에 따라 그녀는 매우 일찍부터 숭배의 대상이 되었고 그녀가 사용한 천이 로마에 아직도 보관되어 있는 것이 사실이다. 그녀의 이야기는 유럽 문화 여기저기 너무도 깊숙이 배어 들어가 있어 일상용어에서도 그녀의 이름이 사용된다. 일례로, 투우에서 투우사가 마치 황소의 콧등을 닦아주는 것처럼 보이는 비키기 전술을 베로니카라 하며, 얼굴 형상처럼 보이는 자국을 가진 잎이 있는 식물을 베로니카라고 부르기도 한다.

전해오는 바에 따르면 그녀는 예수가 하룻밤 머물렀던 집의 주인이자 여리고의 세금 징수원인 자캐오와 결혼했다고 한다. 이 부부는 동시에 개종을 했고 자캐오는 이름을 아마두르로 바꾼 후 베로니카와 함께 갈리아 남서쪽으로 복음 활동을 떠난다. 베로니카는 케르시에 도착한 반면 자캐오는 로카마두르라는 곳에서 은수자가 되기로 결심했다. 로카마두르는 중세 때 중요한 성지 순례지의 하나가 되었다.

성 베로니카는 예수가 골고다 언덕으로 십자가를 지고 걸어갈 때 흘러내린 피와 땀을 자신의 옷으로 닦아준 여인이었다. 그러자 옷에 예수의 얼굴이 선명하게 남았다고 전한다. 이 때문에 가시면류관을 쓰고 있는 예수의 얼굴이 나타난 천을 상징물로 지니게 된 것이다.

성 베로니카의 거장
1405-1440
성 베로니카의 베일
뮌헨, 알테 피나코테크

1) 예수가 사형 선고를 받은 후 십자가를 메고 골고다까지 걸어가 그 십자가에 못 박혀 죽을 때까지 중 중요한 열 네 장면을 그린 그림에서, 여섯 번째 장면에 예수의 피와 땀을 닦아주는 베로니카가 등장한다. 네 번째 장면에서는 마리아가 등장하고, 다섯 번째 장면에서는 쓰러진 예수 대신 사이몬이 십자가를 진다.

베르나르도 8월 20일

베르나르도는 유럽 수도원 제도를 창시한 위대한 성인 중 한 명이다. 하지만 같은 업적을 이룬 다른 성인보다는 상대적으로 예술가들의 주목을 덜 받았다. 그는 1112년 20살의 나이로 시토 수도원에 들어갔고 4년 뒤 클레르보에 새 수도원을 설립했는데, 그 명성이 자자하여 700명 이상의 수도승들이 그곳으로 몰려들었다 한다.

중세의 가장 위대한 성인 중 한 명인 베르나르도에게 예술가들이 보낸 상대적인 무관심은 어쩌면 '눈에는 눈, 이에는 이'의 당연한 결과인지도 모른다. 실제로 베르나르도는 이미지나 어떤 것의 상像을 극도로 경멸했으며 수도원에도 십자가 외엔 그 어떤 것도 용납하지 않았기 때문이다.

하지만 그와 관련된 여러 기적 중 예술가들의 영감을 자극한 것이 있었으니, 바로 '수유 기적'이라 일컬어지는 것이다. 어느 날 매우 갈증을 느낀 베르나르도에게 성모 마리아가 나타나 몸을 숙이고 자신의 가슴을 눌러 젖으로 그의 입을 축여 주었다는 일화다.

마리아가 직접 짜준 젖으로 입술이 축여졌다는 것은 그가 지닌 웅변술과 표현력, 설득력을 겸비한 설교 능력을 드러내주는 기적의 일화이기도 하다. '꿀 흐르는 박사'라 일컬어졌던 성 베르나르도의 설교는 항상 많은 신봉자들의 찬동을 이끌어 내었으며 그가 참가하는 종교 토론회의 많은 신학자들로부터 지지를 받았다. 그런 연유로 그는 동시대의 신학자인 아벨라르의 시기를 받기도 하였다. 또한 베르나르도는 뛰어난 연설능력을 발휘해 1146년 두 번째 십자군 기사 소집을 위해 베즐레에서 설교를 하기도 했다.

베르나르도는 주로 시토 교단의 흰옷을 입고 등장하며, 우측과 같이 검은 옷을 입고 재현된 경우는 극히 드물다. 그를 그린 작품은 설교하는 장면이 가장 많고, 마리아가 젖을 주는 장면은 실제로 보면 약간 충격적으로 느껴지기도 한다. 그는 가끔 꿀벌통을 동반하기도 한다.

대(大) 요르크 브로
1475경-1537
성 베르나르도의 죽음
츠웨텔, 수도원 제단화

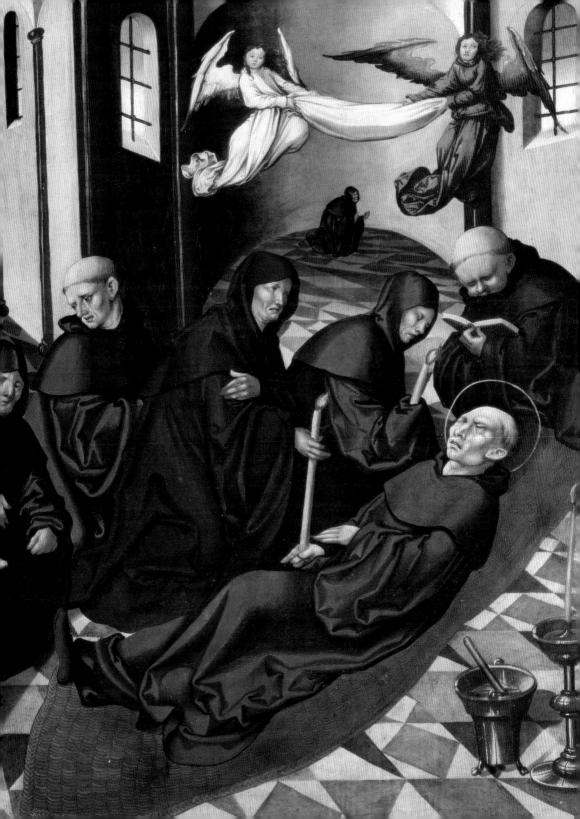

보나벤투라　　7월 15일

　　보나벤투라는 성 프란치스코회의 수장인 성 프란치스코의 제자이자 계승자로 13세기에 도미니코 수도회에서 새롭게 내놓은 규율과 경쟁하게 된다. 하지만 그와 함께 신학자의 양대산맥으로 여겨지는 토마스 데 아퀴노(도미니코회의 교리를 만들었다)와는 선의의 적수이자 친구이기도 했다. 파리에서는 스콜라 철학을 대표하는 토마스를 찬양한다 해도 보나벤투라 역시 파리에서 신학을 가르쳤다.

그리스도교주의에 대해 이성적이기보다는 감성적이었던 그의 개념은 전적으로 많은 지지를 얻었고, 성 프란치스코로부터 전해 내려온 정적주의[1]적 환시와 로마에서 내려온 이성 중심의 사상 사이에서 이러지도 저러지도 못하고 있던 교단의 분열 또한 막아 주었다. 이런 능력 덕분에 그는 1273년 추기경으로 임명된다.

그는 무척이나 겸손한 사람이었는데 그것을 증명하는 자료가 여전히 남아 있다. 자신을 죄인이라 여겼던 그는 성체배령[2]에서 설교를 할 때조차 성단에 절대 가까이 가지 않았다. "신이시여 저는 마땅한 이가 아닙니다."라고 말하는 그의 결심이 얼마나 굳고 엄격했는지, 어느 날 그의 신학적 신념을 보다못한 한 천사가 보나벤투라에게 직접 성체의 빵을 전해주러 오기도 했다.

프란시스코 에레라
1576-1656
성 보나벤투라의 성체배령
파리, 루브르 박물관

1) Quietism. 신앙의 내면화를 강조하는 그리스도교 내에서의 신비주의 경향으로, 인간의 자발적이고 능동적인 의지는 억제하되 자신을 완전히 신에게 맡김으로써 도달하는 영혼의 정적(靜寂) 상태를 추구한다.
2) 영성체. 미사 때 빵과 포도주로 성체를 받는 의식.

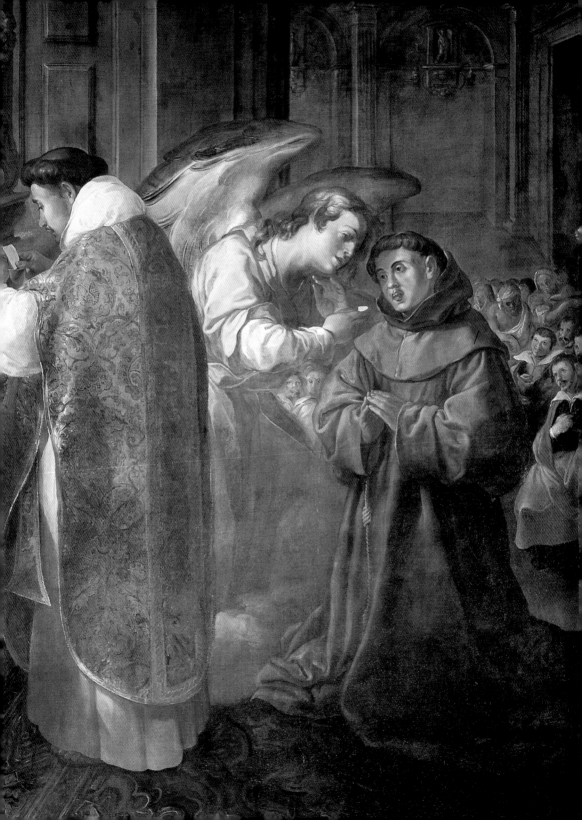

브루노 10월 6일

　　브루노는 교회에 의해서는 성인 반열에 오르지 못한 성인이지만 그를 향한 숭배와 예배는 공식적이며 매우 권위 있는 것으로 인정받고 있다. 성 브루노의 일대기를 통해 우리는 교회의 절차들이 얼마나 모호한지 그리고 지난 천 년 동안 유럽 그리스도교가 얼마나 강한 결집력을 보여주었는지를 간접적으로 이해할 수 있다.

1030년 쾰른에서 태어난 그는 랭스에서 교육받기 전 고향의 주교좌성당 참사원이 되었다. 몇 년 뒤 그 지방 주교는 신학적 모순을 이유로 그를 내쫓았고 그때 비로소 브루노는 은수자가 되기로 결심한다. 그가 고독 속에서 지내고 있던 어느 날 세 천사가 그를 찾아온다. 그들은 브루노에게 도피네로 돌아가 그루노블 주교에게 영토를 요청하여 수도 생활과 은둔 생활을 결합한 형태의 수도원, 즉 은수자들의 독방을 둘러싸고 예배당이 있는 형태의 새로운 수도원을 세우라고 조언한다.

그 청을 들은 그루노블 주교는 부르노에게 알프스 산 속 황폐하고 험악한 계곡의 샤르트르 지역을 관리하도록 명하였고, 그는 그곳에 소성당과 수도사 개인 방을 지었다. 바로 그것이 샤르트르 수도원의 시초이며 거기서 샤르트르회의 교리가 탄생하게 된다. 브루노는 디오클레티아누스 때 지어졌으나 더 이상 사용되지 않고 있던 목욕탕에도 또 다른 샤르트르회 수도원을 짓는다. 그는 그곳에서 조금 떨어진 칼라브리아에 머무르고 있었는데, 그곳에도 수도원을 짓는다.

성 브루노 교리를 지지하는 신봉자의 수는 프랑스 혁명 직전에 200여 개가 넘었던 수많은 샤르트르회 수도원의 수로 헤아려볼 수 있다. 샤르트르 수도회의 영향력은 단지 수도회의 명칭을 넘어서 그것을 차용한 단어들의 여러 용례를 통해 다시 드러난다. 파름므의 샤르트르 수도원은 스탕달 소설의 제목이 되었고, 오랫동안 샤르트르 대수도원의 주된 수입원이 되어 온 약초술의 이름 또한 샤르트뢰즈이다. 그리고 수도사의 수도복을 연상시키는 청회색 털을 지닌 고양이도 샤르트르라 불린다.

외스타슈 르 쉬외르
1616-1655
성 브루노의 꿈
파리, 루브르 박물관

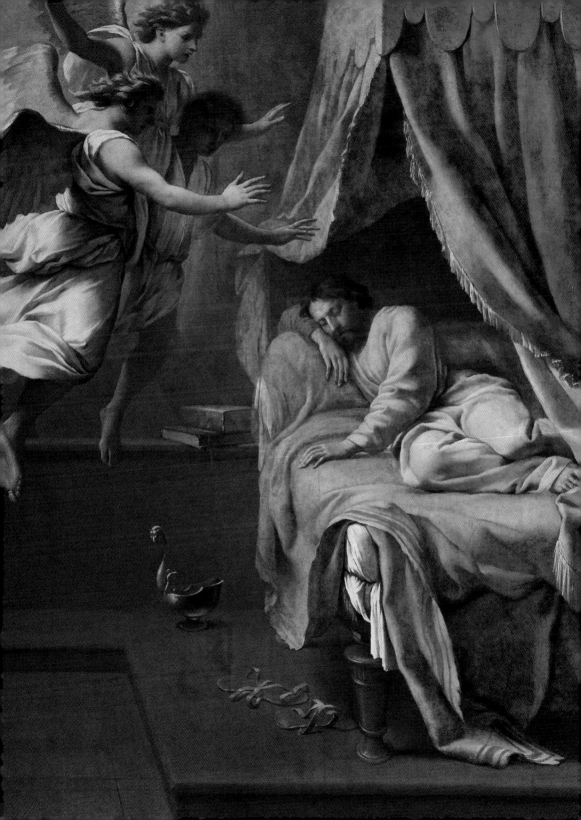

블라시오 2월 3일

 크로아티아와 파라과이의 수호성인인 블라시오는 오늘날에는 거의 잊혀진 성인 중 하나지만 셀 수 없이 많은 교회와 예배당이 증명해주고 있듯 한때 그의 인기는 천 년 이상 지속될 만큼 대단한 것이었다.

이처럼 대단한 존경의 대상이 될 수 있었던 이유는 그가 아플 때 기원의 대상이 되는 많은 중재 성인들, 즉 아가타, 바르바라, 가타리나, 치리아코, 크리스토포로, 디오니시오, 에지디오, 에우스타키오, 비토, 마르가리타, 판텔레온 등의 모습으로 나타나기 때문이다.

아르메니아 지역 세바스트의 주교였던 그는 실제로 작은 은총으로도 병자들을 고쳐 주었고 인간뿐만 아니라 동물들도 고쳐 주었다. 그 덕에 동물들의 도움을 받기도 했는데, 그가 디오클레티아누스의 박해자들을 피해 동굴에 피신해 있을 때 치료를 받기 위해 동굴 앞에서 기다리고 있던 야생 동물들이 그를 잡으러 동굴까지 쳐들어 온 사냥꾼들을 위협해 쫓아냈다.

어느 가난한 여인에게서 돼지를 훔친 늑대를 설득해 그것을 그 여인에게 다시 되돌려 주도록 했다는 일화도 있다. 여인은 그것에 감사해 하며 그가 순교당하기 전 감옥에 있을 때 잘 구운 돼지 족발을 가져다주었다. 이 때문에 블라시오는 돼지 치는 사람들의 수호자로 여겨진다. 또한 양털을 빗는 쇠빗으로 살갗이 찢기는 고문을 당했기 때문에 양모를 다루는 직공의 수호자이기도 하다.

블라시오는 물고기 가시가 목에 걸려 질식해 죽을 뻔한 아이를 치료해 준 적도 있어 특히 목이 아픈 사람들에게 숭배의 대상이 되었다. 그의 축일에 초 두 개로 십자가 모양을 만들어 그것을 목에 대고 블라시오의 축복을 베푸는 의식을 하는 것은 바로 이 때문이다.



조반니 바티스타 티에폴로
1696-1770
성 블라시오
베네치아, 카레초니코



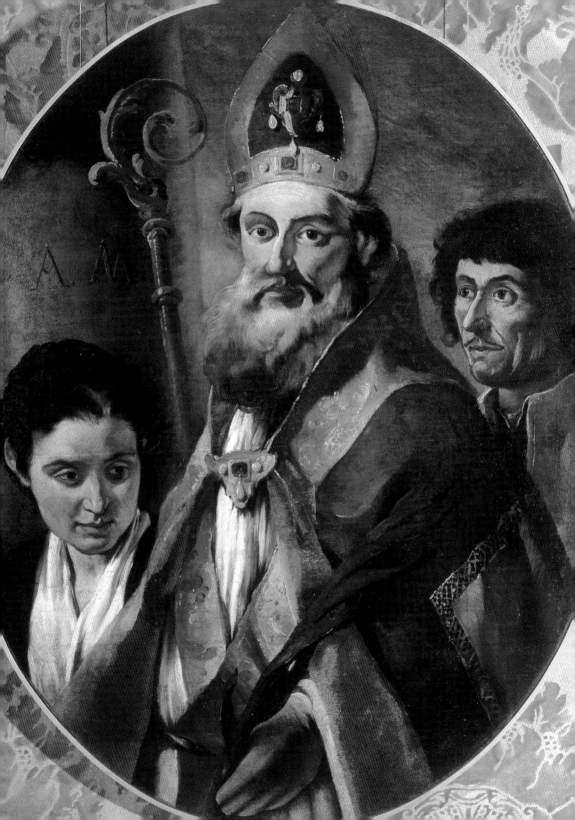

블란디나 6월 2일

177년 갈리아의 수도에서 일어났던 일이 한 편지에 적혀 지금까지 전해지고 있다. 이 편지는 리옹의 그리스도교 단체 생존자들에 의해 작성된 것인데, 거기에는 마르쿠스 아우렐리우스 제왕이 전 제국에 걸쳐 한창 유행 중이었던 학파를 다시 박해하기 시작하며 벌어졌던 일이 기록되어 있다.

그리스도교인으로 추정되는 12명의 무리가 리옹에 들어서자 사람들은 그 도시의 신을 숭배함으로써 그들이 가증스러운 무정부주의자가 아님을 보여 달라고 요구했다. 그들 중에는 블란디나라는 이름의 노예가 있었는데, 다른 동료들과 마찬가지로 그녀 또한 우상숭배를 거절했다. 블란디나는 지독한 고문에도 불구하고 학살자들에게 다음과 같은 말만을 반복하였다고 한다. "나는 그리스도교인이고 우리는 어떤 나쁜 짓도 하지 않았다."

그녀는 결국 사형선고를 받고 처형은 관습에 따라 진행되었다. 처형은 일종의 서커스처럼 대중들에게 공개되었으며, 보다 많은 사람들이 즐길 수 있고 또 새로운 신앙을 지지하는 사람들을 효과적으로 협박할 수 있는 방법으로 행해졌다. 많은 그림들이 그녀가 원형 투기장에서 사자에 의해 목숨을 잃은 것으로 묘사하고 있지만 실제 원형 투기장에서는 숨이 붙어 있었다. 사실 그 이후의 과정이 더 끔찍하다. 숨이 완전히 끊어지지 않은 그녀는 올가미를 쓴 채 다시 사나운 황소가 있는 우리에 던져졌다. 황소가 뿔로 그녀를 받아 공중으로 띄우면 구경을 하던 사람들이 단도를 던져 그녀를 맞췄다. 결국 그녀는 단도에 맞아 완전히 숨을 거두었다.

리옹과 여자 노예들의 수호성인인 블란디나는 거의 유일한 프랑스 지역의 성녀인데, 그녀에 대한 숭배는 그리스도교 전체로는 퍼지지 않았다.

souffrant feu et ardeur ☙
Car il fut ambrase z espris de lar
deur de lamour diuine.

Gnacien fut disci
ple du benoist Iehan
et fut euesque dan
thioche. Et nous
lisons que il emiora
vnes pres a la benoi

비르지타(스웨덴) 7월 23일

　　비르지타는 스칸디나비아의 수호성인이며 더 나아가 북유럽 전체
의 수호성인이다. 또한 14세기 당시 그녀가 순례를 했던 그 여정을 따르는
오늘날의 순례자 혹은 여행자의 보호자이기도 하다. 그녀는 자신과 마찬
가지로 왕가의 자손이었던 남자와 결혼을 했고, 여덟 명의 아이를 낳았다.
남편과 함께 떠난 웁살라에서 콤포스텔라에 이르는 여행은 그녀가 성인이
되는 여정의 첫 걸음이었다. 후에 과부가 된 비르지타는 새로운 종교 교리
를 창안하고 그것을 교황에게 인정받기 위해 로마로 돌아오지만 결국 그
곳에서 죽음을 맞이한다. 로마로 돌아오기 전까지 그녀는 성지순례를 계
속했다.
신의 은총을 받은 비르지타는 자신의 경험을 공유하고자 묵시록을 썼으며
이는 지대한 명성을 떨쳤다. 그녀의 신성에 대한 명성은 너무도 확고했기
에 비르지타는 사후 18년 만인 1391년 성인품에 오르게 된다.
그녀는 교황의 아비뇽 유수 당시에 유배 중이던 교황들이 로마로 다시 돌
아오도록, 그리고 교황의 행정권이 프랑스의 영향력에서 벗어날 수 있도
록 끊임없이 노력했다. 그녀의 이러한 정열과 노력에는 그 누구라도 경의
를 표할 수밖에 없을 것이다.

조반니 안토니오 소그리아니
1492-1544
스웨덴의 성 비르지타
피렌체, 성 살비 수도원 미술관

AVDI-TE
MAGNI-ET
PARVI-CV
IVS-CVNQ

CODITIO
NIS-ET
GRADVS
ESTIS-

ORDO-ISTE
FVIT-A-DEO
REVELATVS
SCE-BRIGI
DE-AD-
HONOREM
VIRGI
NIS-ET
MARIE
E-PRICI
PIV-FVI
VS-RELIGIO
NIS-ET-SALV
TIS-E-VERA-
VMILITAS-ET-
PVRA-CAS
TITAS·AV
DOCTABILI
EXPERTIS

ORATE
PROFICTORE

비토　　6월 15일

　　아이가 간질로 고통 받을 때 사람들은 간질 치료로 정평이 나 있던 젊은 그리스도교인 비토(기Guy라고도 한다)에게 도움을 요청한다. 그는 칼라브르 태생으로, 그리스도교적 믿음에 따라 살기 위해 유모인 크레첸티아, 가정교사인 모데스트와 함께 집을 뛰쳐나온 인물이다. 로마에 도착한 그는 간질병을 앓고 있던 디오클레티아누스 황제의 아들을 고쳐주었으나 황제의 그리스도교에 대한 박해를 면하지는 못했다. 이때 디오클레티아누스 황제가 보여준 행동은 은혜에 대한 감사와 보답이 왕가의 미덕은 아니라는 것을 잘 보여준다. 비토는 끓는 기름에 넣어 튀겨진 뒤 사자 우리에 던져졌으나 사자들은 그에게 전혀 손대지 않았다. 결국 그는 유모, 가정교사와 함께 교수형에 처해진다.

보헤미아 왕가의 수호성인인 비토는 특히 동유럽에서 숭배되는 성인으로, 중세 때 발작을 일으키는 전염병이 독일어권 지역에 창궐했을 때 몇 번이고 다시 나타나 신도들을 보살펴 주었다고 한다. 1374년 악마에 사로잡힌 수천 명의 사람들이 쾰른에서 리에즈까지 춤을 추며 행진하면서 그리스도교 신자들과 성직자들을 의심에 찬 눈으로 바라보며 위협하기도 했다. 이때 사람들은 예전에 성 비토가 행한 기적을 기억하며 악마에 사로잡힌 이 사람들을 고쳐달라고 기도했다고 한다. 이런 일은 1414년과 1518년 스트라스부르그에서, 1463년 메츠에서 계속해서 일어난다. 그러나 1727년 생 메다르드의 신도들이 얀세니스트[1] 부제인 패리의 무덤 위에서 무도병[2]에 걸려 몸부림칠 때, 루이 15세는 비토에게 기도하는 대신 헌병대에 도움을 요청했다. 교회 문 위에 붙은 플래카드가 이를 증명하고 있다. "신이 이곳에서 기적을 행하는 것을 금하라!"

테오드리히(프라하)
1348-1380 활동
성 비토
프라하, 국립미술관

1) 얀세니스트 : 하나님의 은혜를 인간의 자유의지보다 더 중시하는 아우구스티노의 사상을 실천하기 위해 17~18세기 프랑스를 중심으로 전개된 종교운동인 얀세니즘을 따르는 사람을 칭한다.
2) 무도병 : 얼굴, 손, 발 등이 뜻대로 움직이지 않고 저절로 심하게 움직여, 마치 춤을 추는 듯한 행동을 보이는 일종의 신경병.

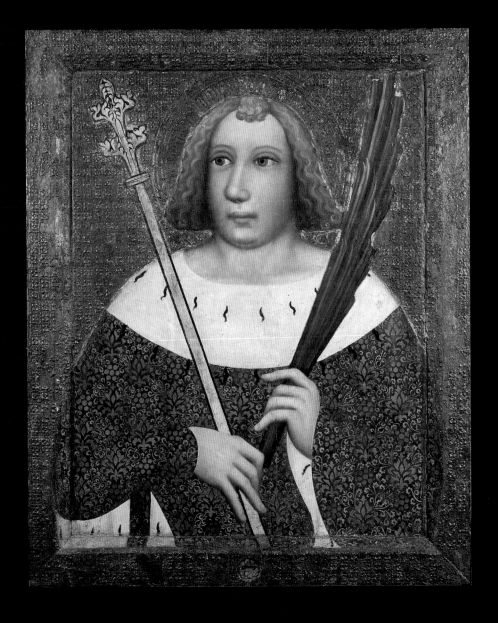

빈첸시오 9월 27일

 성 빈첸시오만큼 파란만장한 삶을 산 성인도 드물 것이다. 1581년 프랑스 랑드 지방의 마을 푸이에서 농부의 아들로 태어난 그는 사제로 임명된 지 얼마 지나지 않아 바르바라 해적들에게 잡혀 노예로 팔려가게 된다. 하지만 그는 자신의 주인을 그리스도교로 개종시켰고 변절자가 된 주인과 같이 이탈리아로 도망친다. 그는 이런 목숨을 건 모험 덕에 교황에게 환대를 받았고, 앙리 4세의 부인인 여왕 마고는 그를 궁중 사제장으로 임명했다. 하지만 그는 개인적으로 클리시의 주임사제직을 더 좋아했으며 복무 내내 공디 왕자의 자녀 교육을 담당하였다. 어느 날 빈첸시오는 당시 장군이었던 공디 왕자의 갤리선에서 노예들을 발견하게 된다. 비참하고 불행한 상황에 처한 노예들을 도와주기 위해 그는 외교적 수완을 동원해 갤리선의 일반 부속사제가 된다.

궁정에서 얻은 자신의 강력한 권력을 이용해 비참하고 불행한 민중들 편에 서고, 무일푼의 극빈자들에게 경제적 도움을 주는 것이 그의 방식이었다. 그는 버려진 아기들을 살리기 위해 미아들을 보호하고 양육하는 시설을 설립했고, '갱생한 윤락여성'을 위한 재활 요양소를 세웠다. 또한 평신도 여성단체인 애덕수녀회를 창설했는데, 이 수녀회의 수녀들은 단지 수도원에 갇혀 생활하는 것이 아니라 여러 마을을 두루 돌아다니며 병자나 노인들을 도왔다고 한다.

더불어 그는 종교의 정치적 부분에 있어서도 큰 역할을 담당하였다. 그는 궁정과 가까운 관계를 유지하며 항상 얀센파의 교리에 대항하는 부도덕한 사제와 세속적 쾌락을 좇는 교황을 따라다니며 충고하는 일을 지속했다. 1660년 죽음을 맞이할 당시 그의 성스러운 인품은 이미 도처에서 인정받고 있었다. 그는 1737년 성인품에 오른다.

앙투안 엥쥴레
(도미니코회 안드레아 형제의 작품 모사)
1700경
복음을 전하는 성 빈첸시오
뻬이 드 라 루와르, 퐁테니 르 꽁뜨의 노트르담 성당

세바스티아노 1월 20일

　　온몸에 화살을 맞은 아름다운 모습의 청년 세바스티아노. 이런 사도마조히즘적인 재현이 르네상스 이전 시대에는 대단한 유행이었다. 그래서 그가 순교 장면이 아닌 다른 일화에 등장해 수염을 기르고 의복을 갖춘데다 무장까지 한 남성으로 묘사되면, 성 세바스티아노라는 것을 알아차리기 쉽지 않을 정도다.

갈리아 태생의 장교 세바스티아노는 디오클레티아누스에 의해 황제를 수호하는 친위대의 지휘관으로 임명되었다. 그러나 그는 자신의 지위를 이용해 오히려 황제의 박해에 굴복하려는 그리스도교 신자들을 격려하였고, 이 사실을 알게 된 황제는 그를 죽이도록 명한다. 그가 어찌나 많은 화살을 맞았는지, 『황금전설』은 순교당하는 그의 모습을 마치 고슴도치 같았다고 묘사하고 있다. 하지만 그는 성 이레네의 보살핌으로 되살아났고, 기력을 회복하자마자 황제의 행동을 꾸짖기 위해 그를 찾아가지만 이번에도 여지없이 심한 몽둥이질을 당한다. 결국 목숨을 잃게 된 그의 시체는 하수구에 던져진다.

황제 앞에 선 세바스티아노, 이교도들을 개종시키는 혹은 우상을 파괴하는 세바스티아노, 태형을 당해 온몸이 성처 투성이가 된 세바스티아노, 하수구에서 건져져 되살아난 세바스티아노 등 예술 작품들은 우리가 일반적으로 알고 있는 것보다 훨씬 다양한 모습으로 그를 재현하고 있다. 더불어 그에게 맡겨진 수호의 임무 또한 그에 맞춰 발전해 갔다. 우선 그는 군인들의 수호자이며, 후에는 특히 흑사병을 막아주는 수호자로 여겨졌다. 이는 그가 화살에 맞아 순교했다가 되살아났기 때문인데, 흑사병은 신이 퍼붓는 화살로 여겨졌기 때문이다. 이는 『일리아드』에서 아폴론이 전염병의 화살을 쏜 것에서 유래한 믿음이다.

안드레아 만테냐
1431-1506
성 세바스티아노
파리, 루브르 박물관

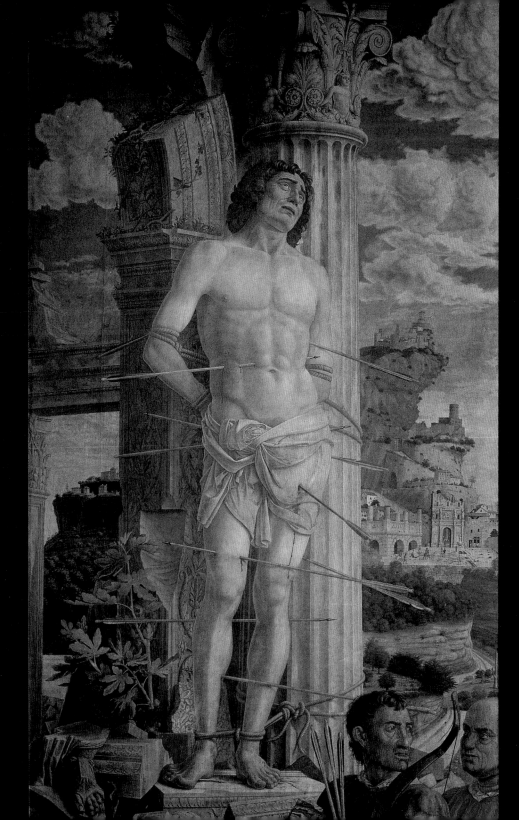

스테파노 12월 26일

　　초기 교회의 최초 순교자인 스테파노는 팔레스타인에서 뿔뿔이 흩어져 나와 살아가던 유대인이었다. 그는 6명의 동료들과 함께 선택되어 사도를 보좌하는 임무를 맡아 최초의 부제가 된다. 하지만 그의 활동은 단순히 사도들을 보좌하는 데에 그치지 않았다. 그는 자주 유대교회당에 가서 그리스도를 열렬히 찬양하며 복음을 전파하고자 하였고, 이 행동으로 인해 유대교의 종교재판에 회부된다. 그곳에서 그는 위축되기는커녕 다음과 같이 말하며 재판관들을 나무라고 맹렬히 비난한다.

"당신들의 아버지가 그랬듯 당신들도 예언자들을 학대하고 있지 않습니까? 당신들의 아버지는 예수의 강림을 예언한 자들을 살해했습니다. 당신들 역시 지금 스스로 배반자와 살인자가 되고 있는 것입니다……."

이 언사로 인해 그는 돌에 맞아 죽게 된다. 처형은 마을 밖에서 행해졌다. 사람들은 죄인을 더 괴롭히고 처형을 보다 수월하게 진행하기 위해 스테파노의 옷을 벗기는데, 그 옷은 근처에 있던 젊은 청년에게 맡겨졌다. 그 청년이 바로 훗날 성인이 되는 성 바오로이다.

예술가들은 짧았던 스테파노의 삶에서 중요한 두 장면을 회화의 주제로 이끌어낸다. 하나는 스테파노가 벌이는 선교 활동이고, 또 하나는 바오로가 지켜보는 가운데 돌에 맞아 죽는 순교 장면이다. 순교자 스테파노는 주로 부제들이 입는 상제의를 입고 등장하는데, 이 옷은 달마티아의 양털로 짜여졌다고 전해지기 때문에 달마티크라고 불리기도 한다.

안니발레 카라치
1560-1609
돌팔매질을 당하고 있는 성 스테파노
파리, 루브르 박물관

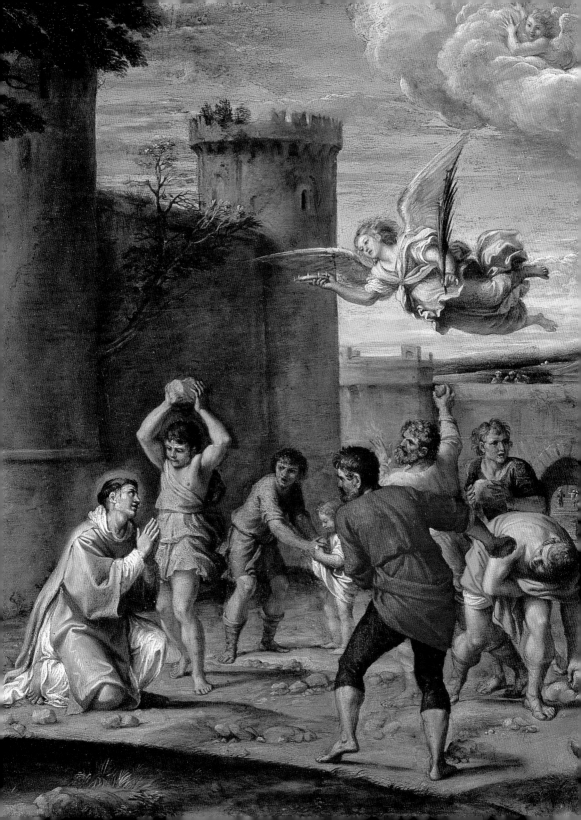

시몬 스톡 7월 17일

　　카톨릭에서는 태어날 때와 죽을 때 자수 장식이 된 작고 네모난 천 조각을 가슴에 올려놓는 것이 관례이다. 이는 예식 때 수도승들이 어깨에 두르거나 수녀들이 가슴에 걸치는 '스카풀라리오'를 상징적으로 재현한 것에서 출발했다. 13세기 영국의 수도승이었던 시몬 스톡이 이런 관습을 무시하려 하자 마리아가 나타나 "그것을 죽을 때 지니고 있는 자는 지옥을 벗어날 수 있을 것이다."라고 말했다고 한다.

사람들은 스카풀라리오에 관련된 이야기가 과연 진실인지, 그것만 지니고 있으면 정말 지옥에서 벗어날 수 있는지 등 이 부적의 효능을 두고 논쟁을 벌이기 시작했다. 결국 1322년 교황 요한 22세가 스카풀라리오의 효능을 인정하는 칙서를 발표하며 이 논쟁을 종식시켰다. 그는 '카르멜의 아이들'이 스카풀라리오를 지니고 있었더니 연옥에서의 체류기간을 줄일 수 있었다고 정확히 적었던 것이다.

'카르멜의 아이들'이란 성지인 카르멜 산 언덕에 자리 잡은 수도원에서 공동생활을 하는 수도승을 말한다. 시몬 스톡은 십자군의 몰락으로 인해 유럽으로 되돌아갈 수밖에 없었던 상황에서 프란치스코회와 도미니코회를 모범으로 하여 중개적 입장을 준수하는 교단을 설립하라는 중책을 맡게 되었고, 그렇게 카르멜회가 탄생했다. 시몬 스톡을 최고 수장으로 한 카르멜회는 예언자 엘리의 지지를 얻어 예수 그리스도가 자신의 일원이라 여겼기 때문에 자주 다른 종교 집단과 심한 마찰을 일으켰다.

이런 일반적인 적대에도 불구하고 시몬 스톡의 스카풀라리오는 오래 살아남았지만, 당시에는 사람들의 불신에 훌륭히 대응하지는 못했던 것으로 보인다.



조반니 바티스타 티에폴로
1696-1770
성 시몬 스톡 앞에 나타난 카르멜의 성모
베네치아 , 스쿠올라 델 카르미네의 천장화



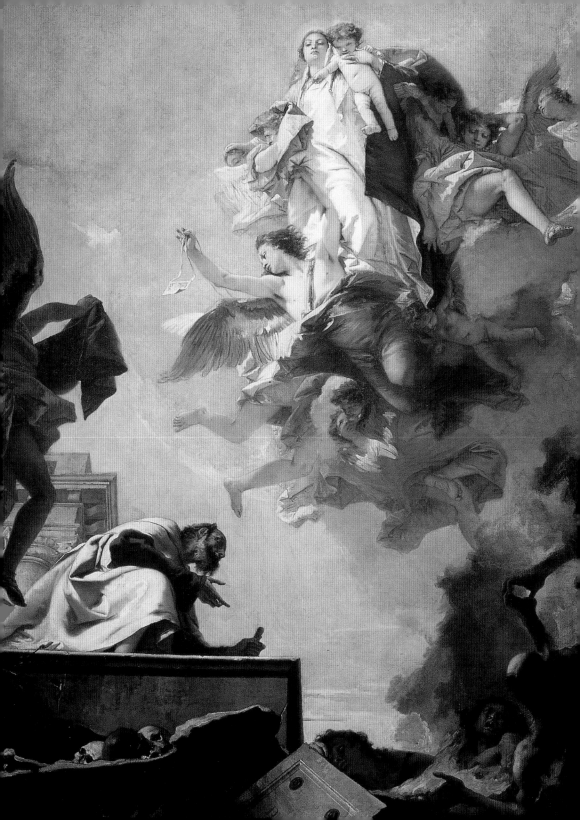

실베스테르 12월 31일

　　실베스테르는 한 해의 마지막 날 열리는 '매우 세속적인' 만찬[1]을 관장하는 성인이다. 하지만 그가 아직까지 명성을 누리고 있는 이유는 다른 데 있다. 314년에 교황으로 선출된 실베스테르는 그리스도교에 대한 박해가 끝나는 기쁨을 누렸던 인물로, 콘스탄티누스 황제가 그의 재위 기간에 밀라노 칙령을 공표해 그리스도교를 인정했던 것이다.

군주와 주교의 관계는 끈질기면서도 때론 매우 유용한 것이다. 전해지는 바로는, 실베스테르가 콘스탄티누스에게 세례를 주었고 콘스탄티누스는 실베스테르에게 교황의 지위를 부여했다고 한다. 특히 황제는 교황에게 동방 관구에 대한 영적인 지배권은 물론 로마 및 서방 세계에 대한 세속적 통치권을 부여하였고, 그것은 오래도록 교황의 세속적 권력을 정당화시켜 주었다. 또한 실베스테르와 콘스탄티누스 황제는 325년 니케아 공의회를 열었는데, 그 결과 사도신경의 최초 형식인 니케아 신경이 최초로 집필된다.

실베스테르에게 헌사된 몇몇 그림을 보면, 아무리 객관적으로 유럽 군주들이 합법적 지배권을 지니고 있음을 환기시킨다 해도 교황이 최고의 지위에 앉아 그들에게 영향력을 발휘했다는 것을 명확히 볼 수 있다.

독일 고딕 화파
14세기
(좌측부터 차례대로)
유대교도와 토론을 벌이고 있는 교황 실베스테르 1세
콘스탄티누스에게 교황관을 받는 교황 실베스테르 1세
황제에게 세례를 주는 교황 실베스테르 1세
쾰른, 쾰른 대성당

1) 초기 그리스도교 신자들이 성찬식이 끝난 후에 한자리에 모여 함께 음식을 먹은 것에서 비롯되어 대중화된, 한 해 마지막 날 가지는 만찬.

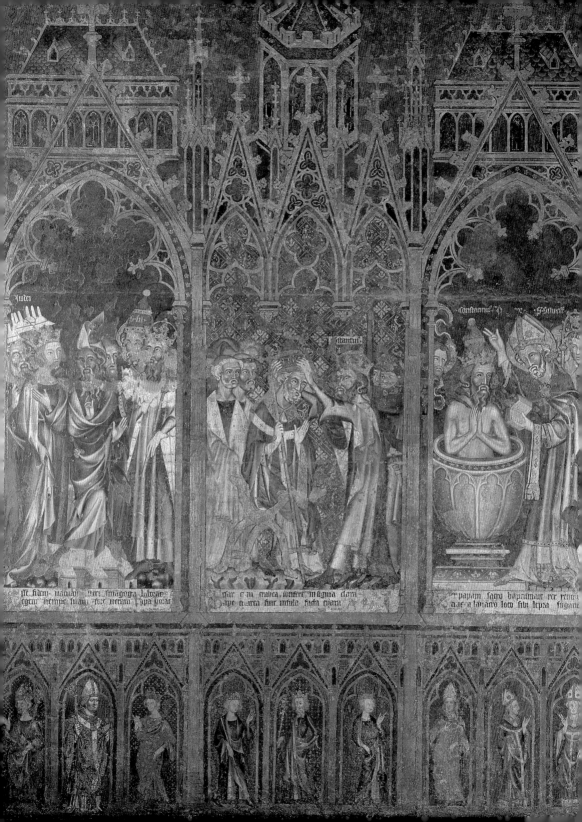

Judi

stantui

christianus H. REX SILVEST

아가타　2월 5일

　　　아가타는 『황금전설』이 자세히 전하는 영광스런 고통을 겪은 순교
자들의 전형이다. 역사적 평가에 의해 자신의 삶을 빼앗긴 순교자들은 언
제나 신도들의 열렬한 감탄을 자아낸다. "고귀한 민족 태생으로 아름다운
육체를 지닌" 아가타는 3세기 중반 에트나 남부 카타니아에 살았다. 당시
이교도인이면서 하층계급 출신이었던 집정관 퀸티아누스는 아가타의 아
름다움에 반해 그녀를 유혹하려 하였으나 수포로 돌아갔다. 그는 매춘굴
의 여주인까지 이용하여 그녀의 맘을 얻으려고 했으나 어떤 부탁과 회유,
협박도 그녀의 마음을 바꾸지는 못했다. 결국 퀸티아누스는 아가타가 신
앙과 정절을 포기하게 만들려고 그녀의 가슴을 뽑는 고문을 행한다. 이 끔
찍스런 고문 뒤 가련한 아가타는 지하 감옥으로 끌려가 차가운 돌바닥에
서 몇 날을 지내야 했지만 성 베드로의 화신이 밤마다 그녀를 찾아와 치료
를 해준 덕에 아가타의 가슴은 예전과 같이 돌아왔다.

이교도보다 그리스도교가 우월하다고 말하며 저항하는 그녀에게 격분한
집정관은 아가타를 뜨거운 숯불과 날카로운 유리 조각이 널려 있는 침대
위에서 죽을 때까지 구르게 한다. 매장된 지 일 년 후 그녀는 에트나의 용
암이 분출하여 마을로 흘러내리는 것을 멈추게 하는 첫 번째 기적을 행한
다. 그 결과 아가타는 용암 분출과 지진이 일어나지 않도록 보호해 주는
성인으로 숭배 받게 되며 또한 역설적이게도 가슴을 뽑히는 고문을 당했
다는 이유로 수유하는 여인들의 보호성인이기도 하다.

오른쪽의 그림은 피옴보가 그린 성 아가타의 순교 그림 중 일부다. 그녀는
자신의 뽑힌 가슴을 쟁반에 담아 들고 등장하거나 고문이 끝난 후 고통스
러워하는 모습으로 나타나기도 하는데 우측 작품은 집게로 가슴이 뽑히는
바로 그 순간을 재현한 것이다.

세바스티아노 델 피옴보
(세바스티아노 루치아니)
1485경-1547
성 아가타의 순교
피렌체, 피티 궁

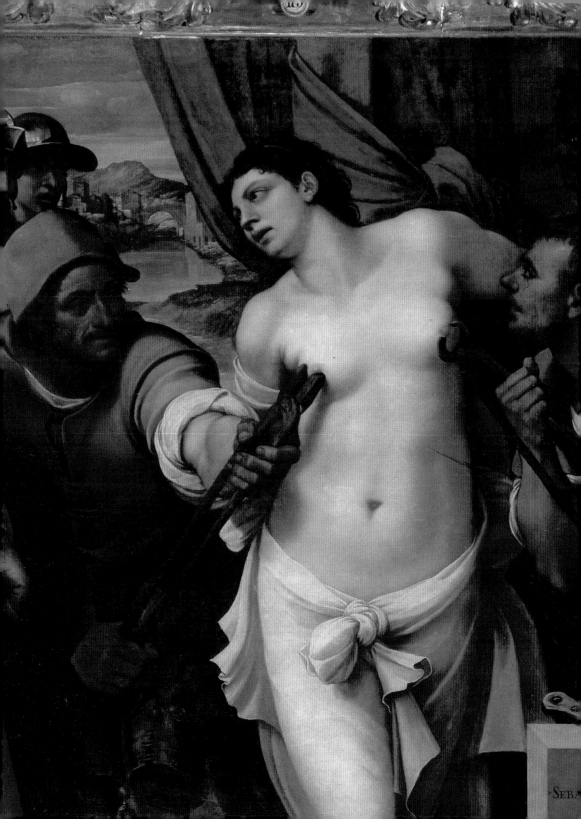

SEB

아녜스 1월 21일

 아녜스는 아주 오래전부터 숭배의 대상이 되어 온 고대 성인 중 한 명이다. 아녜스는 4세기 초에 순교했고 그녀를 언급하는 초기 문헌들은 50년 뒤에나 등장하지만, 성 암브로시오는 375년에 이미 설교를 하면서 그녀를 성인의 한 예로 거론하고 있다.

아녜스는 로마 귀족 출신으로 아주 어린 나이에 그리스도에게 헌신할 것을 결심했다. 하지만 로마 총독의 아들이 그녀를 사랑하게 되었고, 그것을 안 총독은 아녜스에게 베스텔르의 여신 베스타를 섬기도록 명령했다. 아녜스는 당연히 이를 거절했고 화가 난 총독은 그녀를 발가벗겨 사창가까지 끌고 가도록 명했다. 그러자 수치심을 느끼지 않도록 그녀의 머리카락이 자라 온몸을 감쌌고, 사창가에 당도하자 천사가 내려와서 빛나는 하얀 천으로 그녀의 몸을 감싸주었다.

사창가로 그녀를 보러 온 총독의 아들은 갑자기 악마에게 목이 졸려 목숨이 위태해졌으나 아녜스가 그를 소생시켰고, 이때부터 그는 그리스도교의 복음을 전파하는 전도사가 되었다. 그러나 대중들은 여전히 마녀 같은 이 여인을 죽이라고 요구했기 때문에 아녜스는 화형에 처해지게 된다. 맹렬하게 타오른 불꽃은 그녀를 피해 오히려 이 처형을 지켜보는 군중들을 태우려 했기 때문에, 그녀는 결국 참수형에 처해졌다.

성녀 아녜스는 종종 자신의 긴 머리털로 덮여 있거나 천사가 준 흰 망토를 덮고 있는 모습으로 묘사되곤 한다. 오른쪽 그림 또한 다른 배경이나 군더더기 없이 단지 성스러운 하늘의 은총을 상징적으로 드러내는 요소들(긴 머리칼과 흰 천)만이 보이고 있어, 보는 이로 하여금 주제에 집중하게 한다.

그녀는 아녜스Agnes라는 이름이 라틴어 단어 아그누스Agnus를 연상시킨다는 이유로 어린 양agneau을 동반하기도 하며 아주 드물지만 고양이 한 마리를 안은 모습으로 그려지기도 한다. 이는 성녀가 죽은 후 슬퍼하는 부모님을 애도하기 위한 것이라는 전설에서 기인한 듯하다.

호세 데 리베라
1591-1652
감옥에 있는 성 아녜스
드레스덴, 피나코테크

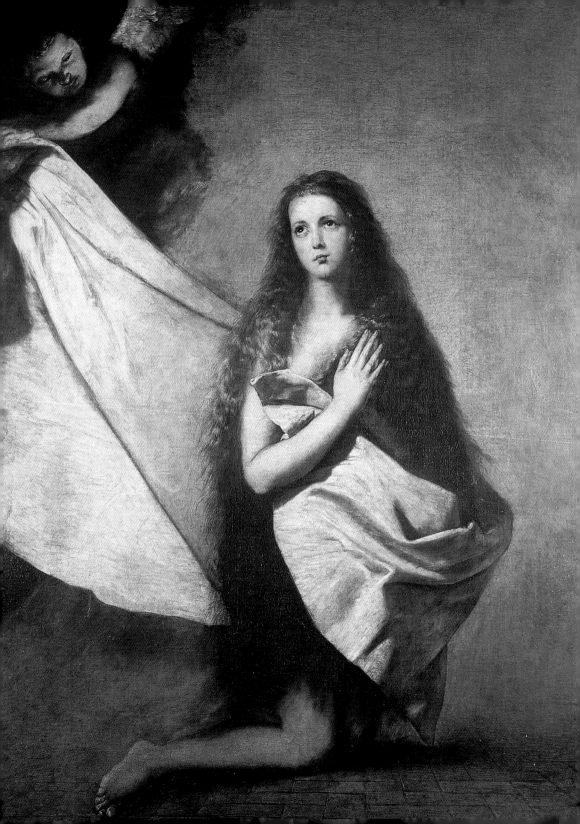

아우구스티노 8월 28일

　　387년 32세였던 한 베르베르인이 그리스도교로 개종함으로써 우리는 세계적으로 위대한 기념비적 문학 작품 하나를 만날 수 있게 되었다. 아우구스티노가 집필한 참회록은 역사적이면서도 지적인 자서전임과 동시에 민족지학적이면서 신비로운 증언서로, 다른 어떤 것과도 바꿀 수 없는 인류의 소중한 문학적 자산이다. 이교도인 아버지와 그리스도교인 어머니 모니카 사이에서 태어난 아우구스티노는 매우 어린 나이부터 놀랄 만한 철학적 소양을 갖추고 있었다. 하지만 초기에는 마니교에 빠져 그 연구에 매진했다고 한다.

밀라노에서 철학교수가 된 그는 어머니의 끈질긴 설득으로 개종을 하게 되고 암브로시오 주교에게 세례를 받는다. 이를 축복하기 위해 그들은 함께 테데움(신에게 바치는 감사의 노래)을 작곡하기도 한다.

하지만 그는 계속 명예나 재산, 결혼 등의 세속적 욕망으로 괴로워했다. 그러던 어느날 그는 다음과 같은 꿈을 꾼다. 한 어린 아이가 작은 조개껍질로 바닷물을 다 퍼내려고 하는 것을 본 그는 "얘야! 이 일이 언제 끝날 수 있을 거라 생각하니?"라고 물었다. 그러자 그 아이는 "당신이 성 삼위일체의 신비를 이해하기 전에는 끝나겠죠!" 라고 응수했는데 이는 그가 신의 부름에 응답할 것을 간접적으로 암시해 주는 꿈이라 할 수 있다.

그때부터 그는 사제로, 주교로 성직에 전적으로 헌신하고 설교를 지속하며 종교적 과업을 수행하는 모범적인 삶을 산다.

어느 날 악마가 죄명부를 들고 지나가는 것을 본 그는 악마에게 자신과 관련된 페이지를 열람할 수 있도록 요청했고 작은 잘못들이 적혀 있음을 보았다. 아우구스티노는 악마가 잠시 그 종과를 읽는 것을 잊게 만들었는데, 곧 제정신이 돌아온 악마가 하얗게 변해버린 페이지를 보고는 불같이 화를 냈다는 이야기가 전해진다.

미하엘 파허
1435-1498년 경
성 아우구스티노에게 죄명부를 보여주고 있는 악마
뮌헨, 알테 피나코테크

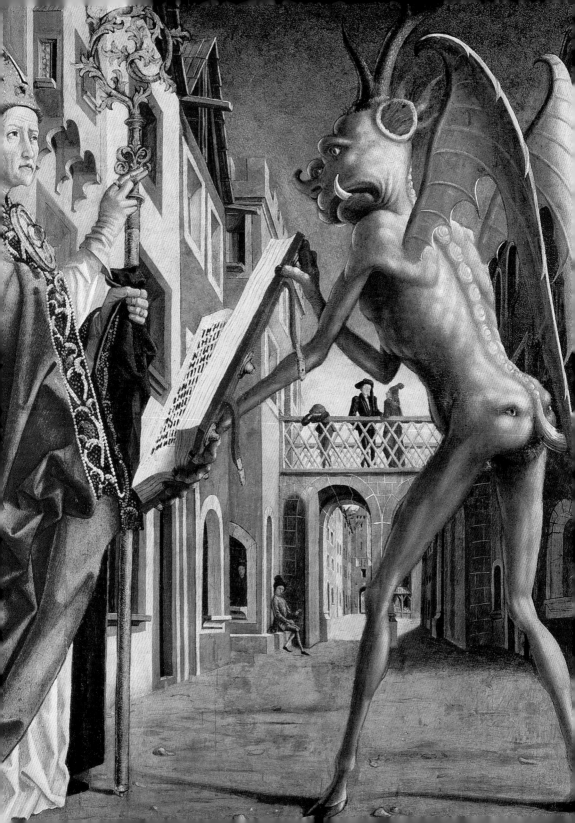

아폴로니아 2월 9일

　　249년, 당시 이미 노년에 접어들었던 아폴로니아는 알렉산드리아에서 행해진 그리스도교인 일제 단속에서 붙잡히고 말았다. 박해자들은 그녀의 이를 집게로 하나하나 뽑고 턱을 짓이기는 고문을 가했으며, 신을 모독하는 불경스러운 말을 따라하지 않으면 불태워 버리겠다고 위협했다. 그리스도교인에게는 턱뼈가 으스러지는 것보다 개종하는 것이 더 고통스러운 일이기에 아폴로니아는 스스로 불 속으로 뛰어 들어갔고 박해자들은 이 광경에 모두 경악을 금치 못했다.

그녀를 재현한 예술가들은 일종의 기적을 이루어냈다고도 할 수 있다. 늙은 나이로 순교한 이 여인을 매혹적인 젊은 처녀로 화폭에 되살려낸 것이다. 그녀는 순교를 당하는 모습으로, 때로는 고문 도구를 쥐고 있는 모습으로 재현된다. 이를 뽑히는 고문을 당했으므로 황금치아를 매단 목걸이를 하고 등장하기도 한다.

그녀가 당한 고문으로 인해 그녀는 치과 의사의 수호성인이 되었으며 특히 이가 아픈 사람들을 고통에서 구원해주는 성인으로 여겨지게 되었다.



플라미니오 토리
1621-1661
성 아폴로니아의 순교
드레스덴, 피나코테크



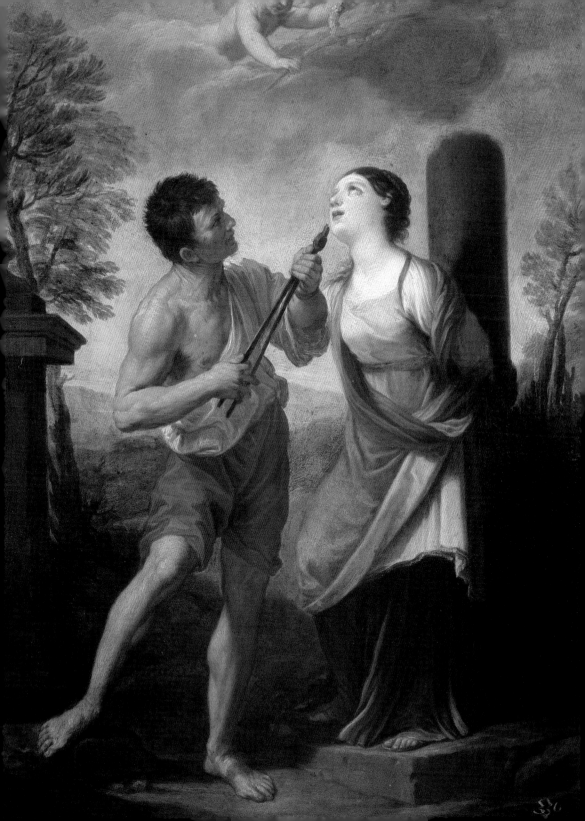

안나 7월 26일

　　성모 마리아의 어머니 안나는 정경에는 등장하지 않지만 마리아의 어린 시절을 상세히 소개하고 있는 성 야고보의 복음서(신약의 외경)에 등장한다. 교회가 인정하는 텍스트들은 외경을 소개하지 않지만 외경이 공식적으로 완전히 무시되지 않는다는 것을 상기해 볼 때, 외경에 등장하는 신적인 예시들은 의심의 여지가 있긴 하지만 그 진실성이 완전히 부정될 수는 없다.

성 야고보의 복음서는 성 안나와 관련된 모든 성상학의 기원이 된다. 성 안나는 프로테스탄트가 성모 마리아 숭배를 인정하지 않는 것에 대항해 로마 교회가 1548년 공식적으로 신성화한 인물이다. 그로부터 얼마 후 성 안나는 브르타뉴 오레이에 출현하는 기적을 보인다.

성 안나의 생애 중 두 가지 일화가 특히 예술가들에게 많은 영감을 불어넣었다. 예루살렘 황금의 문 앞에서 남편 요하킴을 만나는 장면과 어린 마리아에게 책 읽는 법을 가르치는 장면이 바로 그것인데, 지금으로선 평범하게 느껴질지 모르나 중세 때에는 매우 특별한 주제였다.

성 안나가 주인공이 아니더라도 그녀가 등장하는 재현물은 상당히 많다. 우측의 그림처럼 젊은 안나와 어린 마리아의 모습을 볼 수 있는 그림은 오히려 드문 경우라고 할 수 있을 것이다. 그녀는 성모 마리아와 아기 예수를 그린 그림에 단독으로 혹은 요하킴, 세례자 요한, 그 밖의 다른 성인과 함께 등장하며, 대부분 늙고 인자한 모습으로 나타난다.

바르톨로메 에스테반 무리요
1618-1682
마리아에게 책 읽는 법을 가르치고 있는 성 안나
마드리드, 프라도 미술관

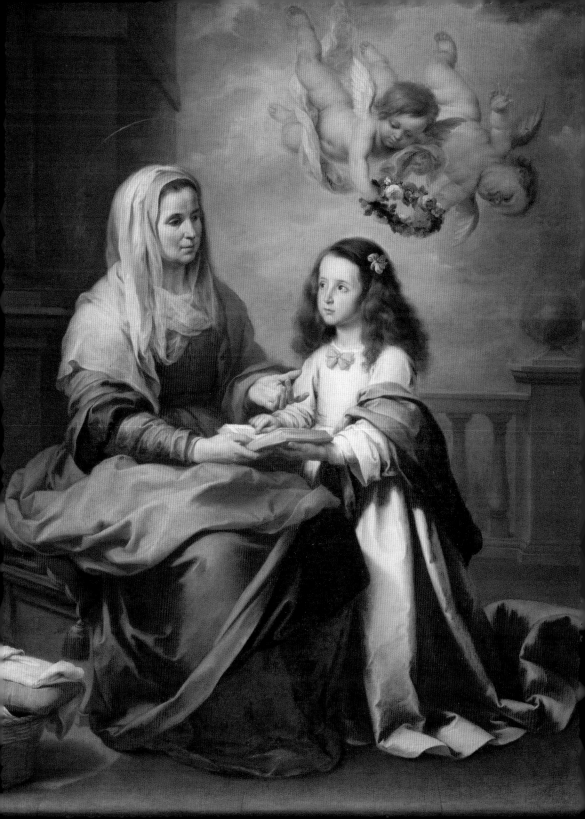

안드레아 11월 30일

성 베드로의 형이며 세례자 요한의 제자인 안드레아는 그리스도를 만난 첫 번째 사도이다. 그는 베드로처럼 티베리아 호수의 어부였는데 그곳에서 빵과 물고기의 기적을 목격하였다. 그후 전도 기간 내내 그리스도와 동행하였으며 특히 그리스도의 세례에 참석하기도 했다.

그리스도 부활 후 그가 행한 복음 전도 활동은 실로 대단한 것이었다. 비잔틴을 지나며 그는 지방에 교회를 창설하고 스키티아까지 올라가 부르군트 족의 선조들을 개종시켰다. 이어 에티오피아에 도달해 투옥되어 있던 마태오를 구하고 많은 기적과 개종을 거듭 이루어냈다.

이후 다시 비잔틴으로 가던 중 그는 일곱 악마에 사로잡혀 있던 니세의 한 마을을 구원하기도 한다. 그리곤 다시 필로폰네소스 북쪽 지역을 개종시키기 위해 떠나는데, 그곳의 파트라스라는 마을에서 십자가 처형을 당하고 만다. 당시 그가 처형당했던 십자가는 X자형 십자가로 이후 성 안드레아 십자가로 불린다. 군중들이 그의 형벌에 반대하자 형을 언도한 총독이 그를 십자가에서 내리려 했으나 안드레아 스스로 이를 거절했고, 그 누구도 그의 몸에서 밧줄을 풀어내지 못했다.

성 안드레아를 표현한 성상이나 회화는 거의 다 이 순교 장면을 주제로 하고 있고, 처형 장면이 아닌 경우에도 안드레아는 X자형 십자가를 동반하여 등장한다. 그는 단독으로 재현되기도 하나 주로 성 베드로, 세례자 요한, 성 토마스, 성 바르톨로메오, 성 예로니모 등과 같이 화가들이 역사적 맥락이나 자신의 기호에 따라 선택한 성인들과 같이 등장한다.

그리스 정교회에선 모든 특별한 숭배를 '처음 부름 받은 자'인 성 안드레아에게 바친다. 이는 로마인들이 그의 동생 베드로를 절대적으로 지지하는 것에 대한 반발에서 나온 것으로도 볼 수 있다.

성 안드레아는 스코틀랜드의 수호성인이며 고기잡이배의 수호자이다.

바톨로메 에스테반 무리요
1618-1682
성 안드레아의 순교
마드리드, 프라도 미술관

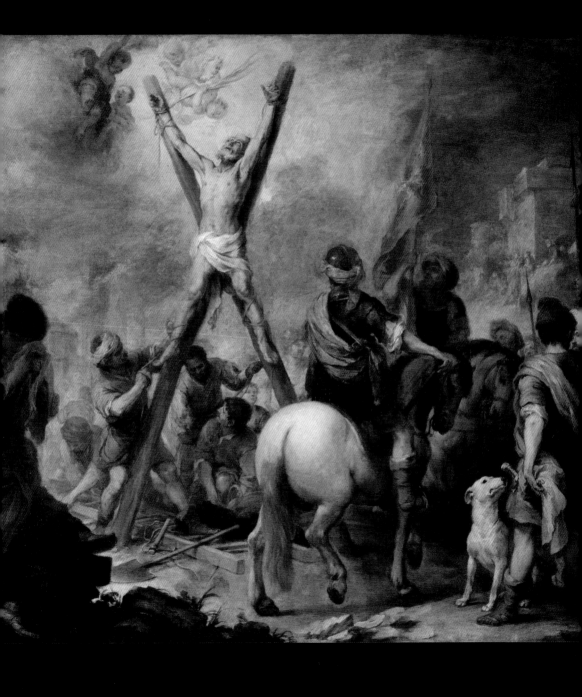

안토니오(이집트) 1월 17일

　　은자의 삶은 절대 고독만을 의미하진 않는다. 어느날 한 사수가 다른 은자들과 휴식을 취하고 있는 성 안토니오를 보고 기분이 언짢아졌다. 그러자 안토니오는 사수에게 활에 화살을 걸고 당기라고 말했다. 사수가 활을 쏘자 성인은 계속해서 활을 쏠 것을 요구했다. 한참 활을 쏘던 사수는 "이렇게 계속하다 보면 아마 활이 부러지고 말 것이요."라고 말하며 활쏘기를 그만뒀다. 그러자 은자는 "신에게 봉사하는 것 또한 이와 마찬가지입니다. 너무 과도하게 지속하다 보면 우리도 금세 지치고 말 것입니다. 그러므로 가끔은 휴식도 필요한 법이지요."라고 말한다.

그에게는 그러한 휴식이 더욱 필요했을 것이다. 왜냐하면 그는 20세부터 50세가 될 때까지 끊임없이 다른 모습으로 나타나 그를 유혹하는 악마와 싸워야 했기 때문이다. 어느 날 악마는 멧돼지의 몸을 빌려 그에게 나타났는데 안토니오는 기도로 그 악마를 쫓아내고 그 멧돼지를 길들였다. 그래서 성 안토니오는 주로 멧돼지를 동반하고 나타난다.

안토니오는 그리스도교에서 가장 나이가 많은 성인 중 한 사람이다. 알렉산드리아의 아타나즈 주교는 그의 생애를 360년까지로(즉 그가 죽은 지 약 4년 후까지) 기록하고 있는데 실제로 그는 356년 105살의 나이로 죽었다. 그가 보여준 금욕적이고 고행적인 삶의 모습은 동방에서 서방 끝까지 매우 급속히 퍼져 나갔다.

예술가들에게 가장 많은 영감을 불어넣은 것은 분명 모습을 달리해 그에게 나타나는 악마의 유혹이었을 것이다. 악마는 많은 예술작품에서 기이한 모습과 형태의 생물체로 드러난다. 특히 보쉬의 작품에서 악마는 금으로 치장한 발가벗은 여인들이 성인을 유혹하도록 하고 있다. 그 밖에도 보쉬의 작품은 상상으로 창조해 낸 기괴한 생명체의 모습으로 악과 선을 빗대어 표현하는 것으로 유명하다. 이 작품에서도 악의 유혹을 상징하는 기괴한 생물체들이 배경을 가득 메우고 있어 악의 무리 속에서 꿋꿋이 믿음을 지키는 안토니오의 의지가 더욱 돋보인다. 성 안토니오와 악마의 유혹은 리스본에 보관된 보쉬의 3단 패널화에서부터 살바도르 달리의 작품에까지 무수히 많이 반복되어 재현되었다.

히에로니무스 보쉬의 앙베르 학파
1510년경
성 안토니오의 유혹
베네치아, 꼬레르 시립박물관

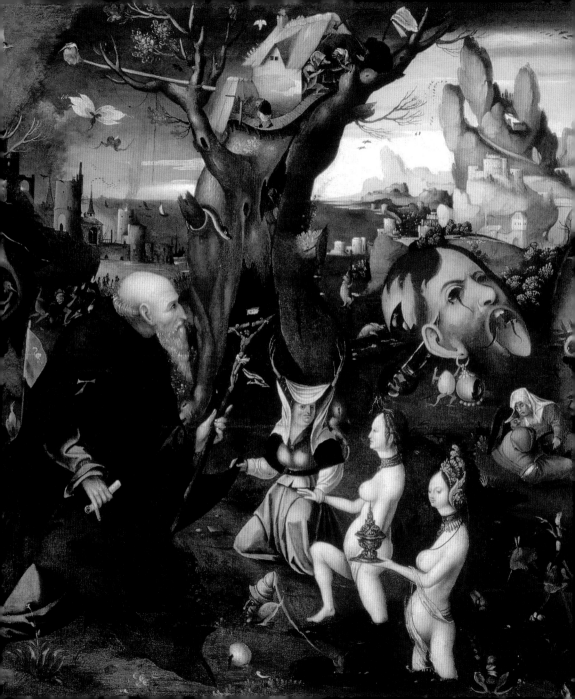

안토니오(파도바) 6월 13일

그는 리스본 태생으로 브이용의 고드프르와의 자손이며, 페르난도로 불렸다. 1195년 태어난 그는 평화로운 복음 선교 활동을 선호하여 십자군의 호전적인 태도를 바꾸려고 노력했다. 하지만 마로에서 행했던 이 시도는 짧고 무의미하게 끝나버렸고, 그는 아시시의 프란치스코가 창설한 설교자 형제단에 합류하기 위해 이탈리아로 갔다.

우연한 기회를 통해 사람들은 그가 설교에 탁월한 능력을 가졌음을 알게 되었다. 그때부터 그의 주된 활동은 설교로 복음을 전파하는 것이었는데 이는 대성공을 거두었다. 그가 마을에 도착하면 사람들은 하던 일을 멈추고 모두 그의 설교를 들으러 몰려들었다. 심지어 설교를 들으러 몰려드는 사람들을 위해 그가 강의 하구에 천막을 치고 야영을 했다는 이야기도 전해진다.

그는 주저 없이 여러 기적을 보이며 자신의 설교를 뒷받침했다. 성체의 빵에 그리스도가 실제로 거한다는 것을 이교도에게 보이기 위해 암노새에게 바친 성체의 빵에 무릎을 꿇고 예를 갖추기도 했으며 심지어 마리아와 어린 예수가 대중들에게 그 모습을 직접 드러내게 하기도 했다.

그는 이탈리아, 에스파냐, 프랑스 특히 알비종파(12-13세기에 알비를 중심으로 퍼진 이단 종파)와 십자군이 계속 충돌하던 랑그독에서 설교를 한 후 파도바에 정착했고 36세에 생을 마감한다.

이탈리아 방언으로 파두padoue는 도로pave를 말하는데, 또한 '유실물'을 의미하기도 한다. 말장난 덕에 그는 유실물 보관소의 수호성인으로 여겨지게 됐고, 물건을 잃어 버렸을 때 그에게 기도하면 곧바로 찾게 된다는 이야기도 전해진다.

그는 주로 아기 예수를 팔에 안은 모습으로 재현되는데 이는 한 방문자가 이 일을 기록했다는 데서 유래한 도상이다. 성서에 대한 지식이 해박하다는 이유로 성서를 든 모습으로 나타나거나 정결의 상징인 백합과 함께 그려지기도 한다.

프란시스코 데 주르바란
1598-1664
파도바의 성 안토니오
아바나, 국립미술관

134

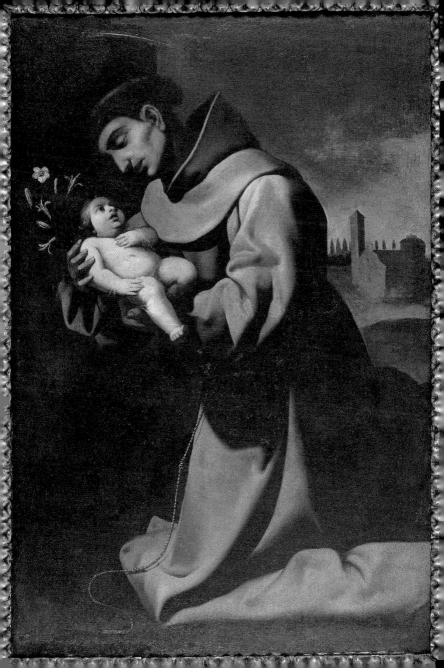

알렉산데르 네브스키　　8월 30일

　　　가톨릭교에는 알렉산데르라는 성을 지닌 교황이 8명, 잘 알려지지 않은 성인도 여러 명이나 있지만, 그중 알렉산데르 네브스키가 가장 유명하다. 성 알렉산데르는 러시아를 창건하였고, 1547년 모스크바의 총 대주교에 의해 성인품에 오른 인물로, 1938년에 에이젠슈타인이 감독하고 스탈린에게 헌정한 영화 〈알렉산데르 네브스키〉로 인해 다시금 성인 반열에 오르게 된다.

사실상 알렉산데르는 가톨릭 교도들을 짓밟고 성인의 반열에 올랐으니 이 얼마나 기묘한 역사의 아이러니인가! 노브고로드의 젊은 왕자였던 성 알렉산데르는 네바의 강가(네브스키라는 그의 이름은 여기서 유래되었다)를 침범한 스웨덴과 리투아니아의 공격을 물리친 후 무력으로 러시아를 개종시키려 했던 기사 투토니크와 포르트-글라이브에 맞서 1242년 결정적인 승리를 쟁취한다. 당시 알렉산데르는 수세에 몰렸으나 적들을 페이푸 호수의 빙판 위로 유인했고, 말과 무기를 들고 갑옷을 입은 군인들의 무게를 견딜 수 없던 얼음이 깨짐으로써 승리를 거머쥘 수 있었다. 이 전쟁은 교회의 영향권의 범위를 나누는 계기가 된 사건으로 추정되며, 이 전쟁으로 인해 러시아는 그리스 정교를 유지할 수 있었고 로마가톨릭에서 후에 프로테스탄트가 분리된다.

성 알렉산데르는 성직자가 아니었음에도 불구하고 파리 다뤼 가에 있는 러시아 정교회 성당을 봉헌받았고, 러시아 군인들과 상트페테르부르크의 수호성인이 되었다. 그는 특히 19세기 말 러시아 화가들에 의해 많이 재현되었는데, 오른쪽 그림은 모스크바 가톨릭 성당의 벽화 스케치로 그려진 것이다.

헨릭 시에미라드스키
1843-1902
로마로부터 온 사절단을 맞이하고 있는
알렉산데르 네브스키
상트페테르부르크, 러시아 국립미술관

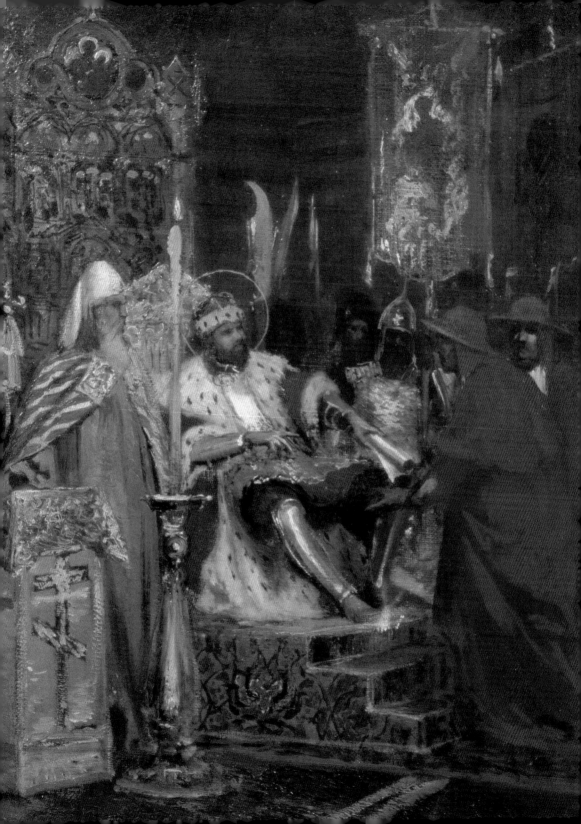

알렉시오 7월 17일

　　성인 알렉시오의 삶보다 더 간단명료하고 단순한 것은 없으니, 오늘날의 정서로 보자면 그가 성인이라는 것이 약간 어리둥절하게 여겨질 수도 있겠다. 그리스도교를 믿는 부유한 로마 가문 출신이었던 그는 결혼 당일 밤 신부에게 자신은 평생 은수자로 살 것임을 알린 후 일가 친족을 등진 채 성지순례를 떠난다. 이 순례는 메소포타미아 끝에 위치한 에데사까지 이어진다.

알렉시오는 17년간 에데사에 머물렀고 동냥을 하며 단출하고 소박한 삶을 살았는데, 결국 이러한 무위無爲가 그에게 위대한 신성이라는 명성을 안겨준다. 명성을 얻은 뒤 그는 우여곡절 끝에 로마로 다시 돌아오게 되나 부인뿐만 아니라 그의 가족도 모두 그를 알아보지 못했다.

그리하여 그는 로마에서도 여전히 구걸을 하며, 자신의 집 현관 한쪽 구석에서 눈을 붙이고 가랑비에 젖으며, 때로는 창문으로 부주의하게 버려진 구정물에 젖기도 하며 그렇게 17년을 더 살았다.

그가 죽었을 때 로마 교회의 모든 종이 일제히 울렸고 죽어서도 꽉 쥐고 있던 그의 손은 로마 교황만이 펼 수 있었다고 한다. 그 손에는 종이 한 장이 쥐어져 있었는데 그 종이에는 자신의 신분과 집을 나간 이유, 이로 인해 슬픔 속에서 지내야 했던 부모와 아내에게 전하는 깊은 사과의 말, 그리고 천국에서 많은 기도로 갚아주겠다는 내용이 적혀 있었다고 한다.

알렉시오는 가족들이 자신을 알아주기를 기다리며 집 앞에서 오래 머물렀기 때문에 문지기 혹은 수위들의 수호성인으로 여겨진다.

안니발레 카라치
1560-1609
성 알렉시오의 아이들에게 나타난 동정녀 마리아
파블로프스크, 대궁전 박물관

대大 알베르토 11월 15일

성 알베르토는 1207년에 독일 귀족 가문에서 태어났고, 17살에 도미니코 수도회에 들어갔다. 교수였던 그는 주로 파도바, 쾰른, 파리 등 대학 중심부를 삶의 무대로 삼았고, 1260년 라티스본느의 주교로 임명되었다. 그러나 약 2년 후 학문 연구에 전념하기 위해 주교직을 사임한다. 알베르토는 철학가이면서 동시에 신학자였는데 특히 아리스토텔레스와 아라비아어 강독 강의에 뛰어난 실력을 보였다. 실제로 그는 스콜라 철학을 탄생시킨 장본인으로, 그리스도교와 그리스 철학에서 이어져 온 이성을 융합하려는 시도를 하였다. 그는 토마스 아퀴나스(성 토마스 데 아퀴노)에게 신학을 가르쳐 준 스승이며 후에는 아퀴나스의 사상을 적극 옹호하는 지지자가 되었다. 하지만 그는 아퀴나스에 비해 매우 늦게, 1931년이 되어서야 교회 박사 성인품에 올랐다.

토마소 다 모데나
1325-1379
성 대(大) 알베르토
트레비즈, 도미니코 수도회 성당 프레스코화

대大 알프레드 10월 26일

 성 알프레드를 향한 공경심은 영국에서 특히 높다. 그는 앵글로 색슨의 여섯 번째 왕이었기 때문이다. 849년에 태어난 그는 23세에 왕위에 올랐는데 재위 기간 내내 덴마크 침입자들과 계속 충돌을 빚었다.

근엄한 성품의 소유자였다고 전해지는 그는 음유시인으로 변장하여 적진의 캠프에 몰래 잠입해 그들의 전술을 빼내었다. 이 작전은 성공하여 알프레드는 덴마크인들에 대항하여 승리의 승리를 거두었고 결국엔 런던을 재탈환해 요크까지 자신의 왕국에 편입시켰다. 행정적인 면에 있어서도 그의 활약은 실로 지대했으니, 그는 국가를 주로 나누고 재판 제도를 수립하였으며 상업과 예술을 부흥시키고 후에 영국 해군이 되는 군대 또한 발전시켰다. 그는 899년 사망하며 평화로운 왕국을 후손들에게 물려주었다.

물론 이 모든 업적과 동시에 신앙에 헌신하는 위대한 행적을 보이지 않았다면 그는 위대한 왕일뿐, 성인이 될 순 없었을 것이다. 그는 수도원의 설립을 장려했으며 오로스의 『이교대항사』와 베드 르 베네라블르의 『교회사』를 색슨어로 번역했다. 그는 국왕으로서 뿐만 아니라 그리스도교도로서도 모범적인 생을 살았기 때문에 동시대인이었던 카를로스 마그누스(샤를마뉴)와 같이 성인으로 숭앙받게 된 것이다.

프리드리히 페츠
1814-1903
왕이며 성인인 성(大) 알프레드
뮌헨, 막시밀리아노임 재단

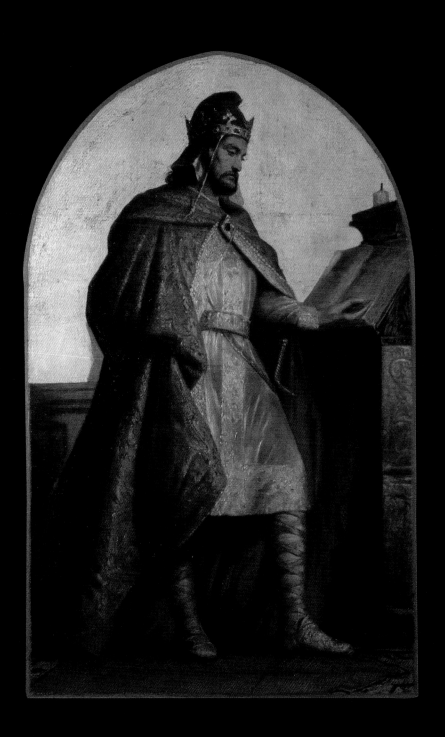

암브로시오 12월 7일

374년 밀라노의 그리스도교도들은 이교 아리우스파와 서로 으르렁대고 있었다. 황제는 이 분쟁을 종식시키기 위해 갈리아의 아우구스타 트레베로룸 출신이며 리구리아 지방의 사령관인 암브로시오를 파견했다. 그는 곧은 인품과 재능을 겸비한 자로, 양측 모두 분쟁을 종식시키고 화해를 할 가장 좋은 방법은 그가 주교가 되는 것뿐이라고 생각할 정도였다. 하지만 이 최상의 해결책에는 한 가지 문제가 있었으니, 암브로시오가 아직 공식적으로 이교도였던 것이다. 그는 단시일 내에 영세와 신품을 받아 사제가 되었고 곧이어 밀라노 주교로 임명되었다.

일단 의식을 다 치르고 나자 이 새로운 주교는 모든 면에서 더할 나위 없이 탁월한 능력을 발휘했다. 그는 로마 원로원 내부에서 이교의 권위가 복원되는 것을 금지했으며 후에 역시 성인이 되는 성 아우구스티노에게 세례를 내리기도 했다. 또한 데살로니카인 7천 명을 대량 학살한 죄를 물어 테오도시우스 황제의 교회 출입을 엄중히 금하였고 황제가 자신의 죄에 대한 용서를 구하도록 압력을 넣었으며 아울러 세속권에 대한 신권의 우위를 보였다. 화가들은 주로 암브로시오와 테오도시우스 사이의 알력 관계, 교권과 왕권의 관계를 은연중에 드러내는 이 장면을 많이 그렸다. 암브로시오가 단독으로 등장하는 초상화에서는 주로 성서를 들고 있는 모습을 볼 수 있다.

그가 태어날 때 꿀벌들이 날아와 그의 입술을 지식의 단물로 축였다고 전해진다. 이러한 은총을 받은 성 암브리오시오는 뛰어난 설교 능력을 갖추었으며, 신학 이론과 교회 성가의 발전에도 큰 역할을 하였다고 전해진다. 397년에 그가 죽었을 때는 이미 괄목할 만한 특별한 성가의례가 존재하게 되었고, 성 암브로시오 성가 의식은 지금도 여전히 밀라노에서 행해지고 있다.



피에르 쉬블레이라
1699-1749
테오도시우스의 죄를 사하여 주는
성 암브로시오
페루즈, 움브리아 국립 갤러리



야고보　7월 25일

　　　야고보라는 이름으로 불리는 성인 역시 두 명이다. 그중 한 명은 예수의 사촌인 소小 야고보로 성신강림대축일 이후 온 세계에 복음을 전파하기 위해 성지를 떠나지 않았던 예수의 동반인물 중 하나다. 그는 예루살렘에 머물며 첫 번째 주교가 되었는데, 신전의 안뜰에서 복음을 설파하고 있던 어느 날 제사장 카이프가 그를 애도의 벽 너머로 던져버려 그는 높은 벽 아래서 생을 마감했다고 한다. 5월 3일이 그의 축일이다.

　　대大 야고보인 사도 야고보는 여기저기 거처를 많이 옮겨 다니며 살았던 인물이다. 티베리아 호수의 어부였던 그는 그리스도의 현성용顯聖容[1] 시에, 그리고 그리스도가 게쎄마니에서 단말마의 고통에 시달릴 때 옆에 있었던 인물이다. 그는 그리스도 부활 후 시리아로 복음 활동을 떠났고, 에스파냐로 가서 첫 그리스도교 단체를 설립한다. 그 후 예루살렘에 돌아오지만 당시 그리스도교에 대한 박해를 시작했던 헤로데 왕에 의해 참수형을 당한다.

　　대 야고보의 제자들은 그가 개종시킨 나라에 각기 보관되고 있던 성유물을 어딘가로 옮겼는데, 그 후 사라졌던 성유물이 묻힌 성 야고보의 무덤이 9세기에 기적적으로 갈리시아의 콤포스텔라에서 발견된다. 그때부터 그리스도교 역사에서 이 무덤은 극동의 가장 중요한 성지순례지가 된다.

　　그를 기리는 여러 도상들은 그의 행적과 활동을 주제로 다룬 것이 대부분인데, 특히 성지에서 죽음을 맞이하는 장면이 많다. 그는 주로 그리스도의 육화를 증명하는 내용이 적힌 두루마리나 책을 들고 있다. 하지만 넓게 따졌을 땐 신도들이 그의 무덤인 콤포스텔라에서 예배를 드리는 장면이 더 많이 재현되었다.

조반니 바티스타 피아체타
1682-1754
대(大) 야고보의 순교
베네치아, 성 외스타슈 성당

1) 예수가 팔레스타인의 다볼 산 위에서 자신의 거룩한 모습을 드러낸 것을 일컬음.

에라스모 6월 2일

　　안티오키아의 주교였던 에라스모는 디오클레티아누스 황제 시절 당한 고문 때문에 유명해졌다. 고문 집행자들이 그의 배를 가르고 밧줄을 감는 권양기로 내장을 뽑아냈다는 이야기가 전해지면서, 그는 복통을 치료하는 중재 성인이 되었다.

성 에라스모는 엘모라는 이름으로도 알려져 있다. 설교를 하던 어느 날 비바람이 몰아치며 심한 벼락이 쳤으나 그는 어떤 피해도 입지 않았다고 해서 붙여진 이름으로, 특정한 기상 현상을 일컫는 용어로도 사용된다. 또, 배의 돛대 끝에서 잠깐씩 반짝거리는 푸르스름한 등불을 '성 엘모의 불'이라고 부르기도 한다. 지중해를 항해하는 배들의 수호자인 엘모는 스스로의 모습을 나타냄으로써 선원들에게 위험이 끝났음을 알려주는 신호를 보낸다고 한다. 크리스토퍼 콜럼버스의 항해일지(실제로는 콜럼버스의 아들이 작성한 것이라고 한다) 또한 다음과 같은 내용을 적고 있다. "1493년 10월 14일 밤, 강한 비가 내리고 천둥이 몰아쳤다. 그때 성 엘모가 불을 밝힌 7개의 초를 들고 세 번째 돛대에 나타났다. 그러자 갑판 위에서는 기도와 함께 노랫소리가 울려 퍼지기 시작했다. 뱃사람들은 성인 엘모가 나타나면 폭풍우의 위험이 곧 끝난다고 굳게 믿고 있었기 때문이다."

에라스모는 르네상스 여명기에 다시 회자되는데, 로테르담 태생의 한 작가가 필명으로 '에라스무스'라는 이름을 사용했기 때문이다. 오늘날 그의 이름은 고대 안티오키아의 주교보다는 『우신예찬』의 저자인 인문주의자 에라스무스를 상기시킨다.

니콜라 푸생
1594-1665
성 에라스모의 순교
로마, 바티칸 회화관

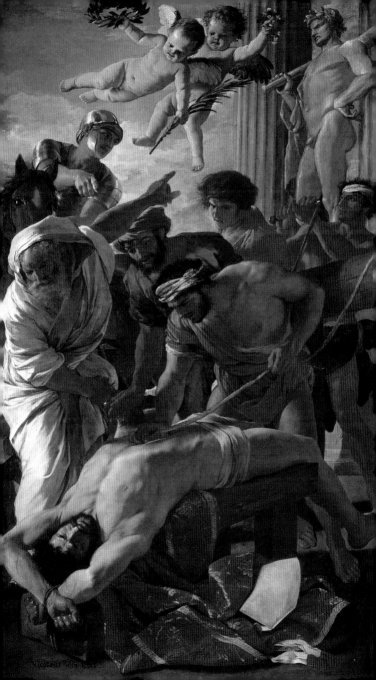

에우스타키오 　9월 20일

　　　로마 장군이었던 에우스타키오의 이야기를 통해 그리스도교인들
의 신앙심이 어떻게 고대 로마의 오래된 전설을 새롭게 각색했는지를 엿
볼 수 있다.

한 정직한 군인이 숲에서 사냥을 하던 중 빛나는 십자가를 쥐고 있는 수사
슴을 만난다. 사슴은 "나는 네가 알지는 못하지만 이미 네가 존경하고 있
는 그리스도이다."라고 말했고, 이에 군인은 온 가족과 함께 개종한다. 그
군인이 바로 성 에우스타키오이다. 많은 모험을 겪은 뒤 그는 붉게 달구어
진 황소 모양의 청동 화덕 속에서 순교를 당한다. 예전의 그 수사슴이 나
타나기는 하지만 조금 늦었던 탓에 그는 불타는 화덕 속에서 순교당하고
말았다.

이 청동 화덕은 다른 이야기에도 많이 언급된다. 기원전 4세기 아크라가
스의 폭군 팔라리스는 그곳에 희생자들을 가두었는데 그들의 고통에 찬
비명소리는 청동으로 된 통기 구멍을 지나면서 감미로운 울림으로 변형되
어 들렸다고 한다. 또한 빅토르 위고는 '꼬마 나폴레옹'이라는 선전물을
만들며, "그는 바로 팔라리스, 황소의 울음소리를 만들기 위해 청동으로
된 솥에 산 사람을 넣고 구워버렸다."라는 문구를 적어 넣었다.

물론 이 순교 장면도 많은 예술가들의 영감을 자극하긴 했지만 장군과 수
사슴이 처음 만나는 장면이 더 자주 등장한다. 파리에 있는 성 에우스타키
오 교회의 스테인드 글라스에서도 이 장면을 만나볼 수 있다. 그는 주로
군인 복장이나 기사 복장을 하고 말 위에 탄 모습으로 재현된다. 우측의
깃발에 보이듯 뿔 사이에 십자가나 그리스도 수난상이 있는 사슴의 머리
가 그를 대표하는 상징물이다. 때로는 사냥개를 동반하기도 한다.

알베르 뒤러
1471-1528
성 에우스타키오
뮌헨, 알테 피나코테크

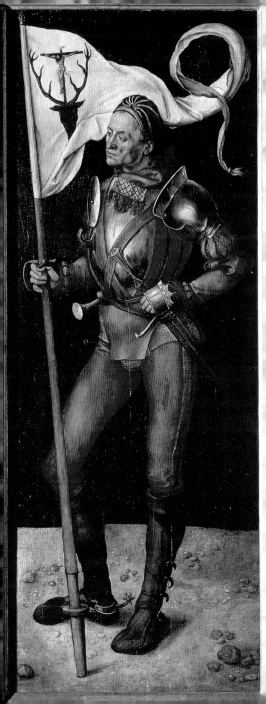

에지디오 9월 1일

 카롤루스 마르텔이 푸아티에 전투에서 사라센인들을 무찌르기 전의 일이다. 그는 자신의 누이와 근친상간을 저지르고 말았는데, 곧바로 후회하였지만 감히 그런 불명예스러운 과오를 누구에게도 고백할 수 없었다. 그는 자신의 죄를 사하기 위해 프로방스의 한 사제를 찾아간다. 에지디오(질Gilles이라고도 한다)라 불렸던 이 사제가 미사를 드리자 천사가 고백하기 어려운 죄명이 적힌 책을 들고 제단 위로 날아왔다. 미사가 진행됨에 따라 책에 적인 과오는 조금씩 지워졌고 마침내는 완전히 삭제되어 카롤루스 마르텔은 죄를 용서받을 수 있었다.

이 기적이 일어나기 전에도 성 에지디오의 명성은 대단했다. 아테네 태생인 그가 은수자가 되려고 가르드 숲에서 지낼 때 암사슴이 젖으로 그를 먹여 살렸다고 한다. 그런데 어느 날 이 숲에서 사냥을 하던 왕의 일행 중 하나가 은자가 거처하고 있는 동굴 속으로 숨은 사슴에게 상처를 입혔다. 왕은 자신으로 인해 발생한 신성모독의 행위를 속죄하고자 에지디오를 위해 수도원을 건립하였다. 이 수도원은 '생 질 뒤 가르'라고 불리며 그 자체로 중요한 성지순례 장소임과 동시에 콤포스텔라로 향하는 여정에 놓인 중요 지점이자 숙박지로 이용된다.

성 에지디오는 주로 어려운 고백을 해야 할 때 기원의 대상이 되는 성인이다. 비록 트리엔트 공의회가 교회력에 그를 포함시키지 않았다고 해도, 여전히 그는 고백하는 사람들을 보살펴 주는 수호성인으로 숭배되고 있다.



생 질의 거장
1490-1510활동
카롤루스 마르텔 앞에서 미사를 드리는
성 에지디오
런던, 내셔널 갤러리



엘리사벳 11월 5일

그리스도교에서 가장 중요한 기도 중 하나는 세례자 요한의 어머니에게서 유래했다. 나이가 많은데도 불구하고 끊임없는 기도로 남편 즈가리야와의 사이에서 아이를 임신하게 되는 기적을 일으켰기 때문이다. 그러던 어느 날 즈가리야의 꿈 속에 나타나 세례자 요한의 잉태를 예언했던 천사 가브리엘에게 메시아의 탄생을 고지받은 사촌 마리아가 임신 중인 엘리사벳을 방문한다.

마리아가 도착하자 엘리사벳의 뱃속에 있던 아기가 갑자기 뛰어 놀기 시작했고, 엘리사벳은 "당신은 다른 모든 여인 중에 선택받은 복되신 이요, 태중의 아이 또한 복되십니다."라는 말로 마리아를 맞이한다. 이 문구는 후에 '아베마리아'의 유명한 후렴구가 된다. 전통에 따라 마리아는 출산 때까지 사촌 엘리사벳의 집에 머무른다.

엘리사벳과 어린 세례자 요한은 헤로데 왕의 유아 학살을 피해 다니며 숨어 지냈고, 바위 틈에서만 숨어서 휴식을 취할 수 있었다.

엘리사벳은 종종 성가족을 표현한 작품에 모습을 드러낸다. 하지만 예술가들이 가장 선호했던 주제는 전통적으로 '방문'이라 일컬어지는 장면, 즉 임신한 두 여인 마리아와 엘리사벳이 만나는 장면이다. 엘리사벳이라는 이름은 여러 여왕을 비롯한 수많은 여성들의 이름으로 쓰였 왔고, 에스파냐어로 번역한 이자벨이라는 이름 또한 많이 사용되고 있다. 이는 그녀가 얼마나 대중적으로 인지도 있는 성인인지 보여주는 것이다.

로히르 반 데르 바이텐
1400-1464
마라아의 성 엘리사벳 방문
라이프치히, 그래픽아트 미술관

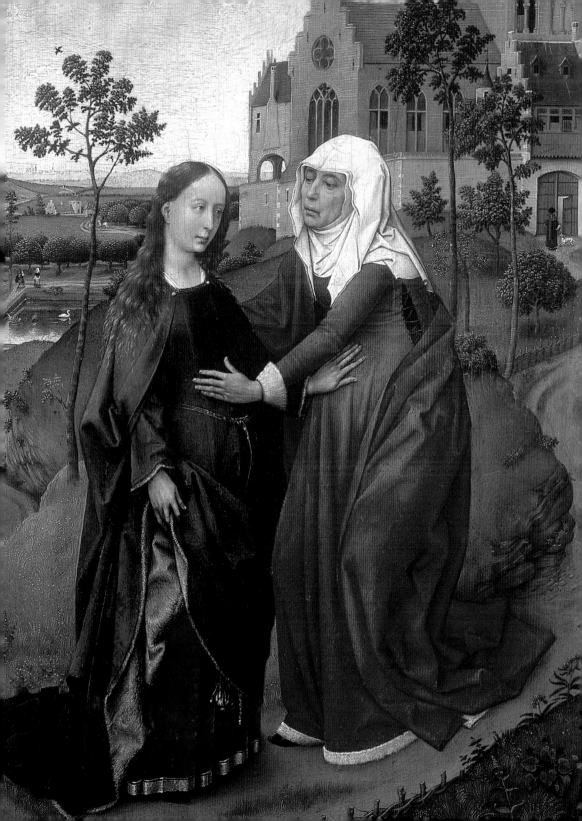

엘리사벳(헝가리) 11월 17일

　　헝가리 왕의 딸이며 14살에 결혼하여 공작부인이 된 엘리사벳의 삶만큼 기구한 인생 또한 찾아보기 어렵다. 그녀는 20세에 십자군 원정으로 남편을 잃고 과부가 되었으며 궁핍한 생활을 하다 24세의 나이로 죽음을 맞이하게 된다. 죽은 뒤 4년 후에 성인품에 오르는 성 엘리사벳은 청빈을 가장 높은 덕목으로 여기고 지켰다. 『황금전설』에선 가장 중요한 장의 한 부분을 할애해 그녀가 겪은 긴 고행의 삶을 증언하고 있는데, 고행의 정도가 매우 심해 그녀는 다소 미치광이처럼 여겨지기까지 한다.

그녀는 수없이 금식을 했고, 끊임없이 고통을 받으면서도 정성껏 나병 환자들을 보살폈다. 그녀를 영적으로 지도해 주던 엄격한 금욕주의자 콘라트 폰 마르부르크에 의해 아주 작은 과실에도 심한 채찍질을 당하는 등 그녀가 견뎌냈다는 그 모든 고통은 상상하기 힘들 정도다. 심지어 그녀는 채찍질을 당한 구세주를 본받고 육체의 욕망을 다스리겠다며 침대에 누운 뒤 하인들에게 자신을 사정없이 때려달라고 부탁하기조차 했다고 한다. 그녀는 슬하에 4명의 자식을 두었으나, 절대 비난 받아 마땅한 육체적 쾌락을 염두에 두거나 즐기지 않았다고 전해진다.

프란치스코회의 제3수도회는 매우 이른 시기부터 그녀를 수호성인으로 받들었으며, 병자와 걸인들을 정성껏 보살피는 성 엘리사벳을 표현한 작품들 덕에 그녀의 공적은 널리 퍼지게 된다.

테오드리히(프라하)
1348-1380 활동

헝가리의
성 엘리사벳
(작품명 스타일)
프라하, 국립미술관

엘리지오 12월 1일

590년경 리모주에서 태어난 엘리지오(엘로이라고도 한다)는 원래 금은 세공인이었다. 성실하고 솜씨가 좋았던 그는 클로테르 왕이 옥좌 하나를 만들라고 내어 준 금과 보석으로 2개의 옥좌를 만든다. 그의 솜씨와 청렴함에 감탄한 왕은 엘리지오를 왕국의 화폐를 관리하는 회계원장으로 임명했고, 클로테르에 이어 다고베르트가 왕위에 오른 후에는 그에게 국무총리직까지 맡기게 된다. 다고베르트 왕이 서거하자 개각이 새롭게 단행되었고 엘리지오는 교단에 들어가 주교가 되었으며, 이때부터 자신의 교구 누아용에 헌신하며 플랑드르인에게 복음을 전파하기 시작한다.

그가 행한 기적은 사제가 된 후에만 일어났던 것은 아니다. 그는 대장장이였던 시절부터 여러 기적을 행했는데, 자신을 괴롭히러 온 악마의 코를 불에 달군 집게로 꼬집는가 하면, 힘센 말의 발에 좀더 편하게 편자를 박기 위해 말의 다리를 잘라 편자를 박고 다시 원상태로 붙여 놓기도 했다고 한다. 성 엘리지오는 출세를 한 뒤에도 여전히 겸손한 자세와 청빈한 삶을 고수했다. 또한 궁에서는 신분에 맞는 복장을 했지만 궁 밖에서는 매우 검소한 복장을 유지했다. 그는 자신의 죽음을 예견했는데, 하나님의 성전에 들어감을 오히려 기뻐했고 임종 전 주위 사람들에게 서로 사랑할 것과 빈민 구제에 힘쓸 것을 당부했다고 한다.

성 엘리지오는 말과 제철공의 수호성인이 되었으며 특히 금은 세공사의 수호자로 숭배받고 있다.

자비로운 성모의 거장
14세기
클로테르 왕 앞에 선 성 엘리지오
마드리드, 프라도 미술관

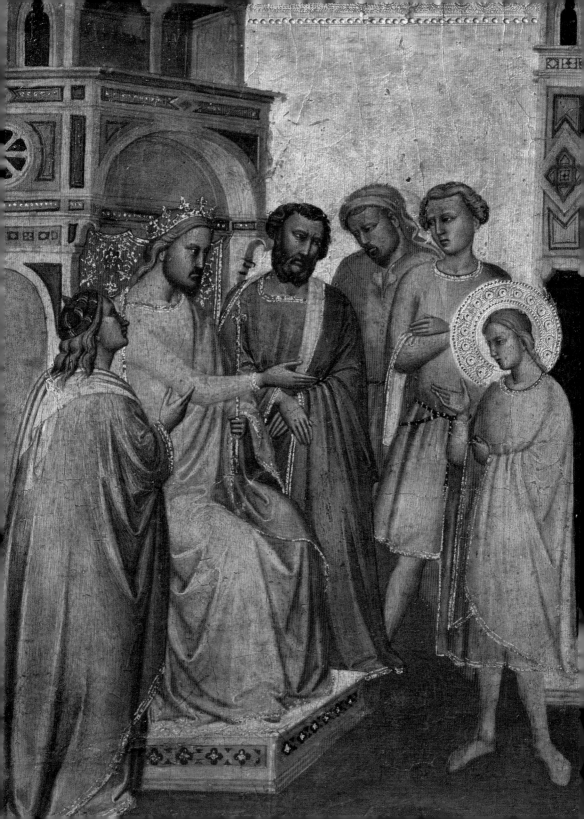

예로니모　　9월 30일

　　교회학자였던 예로니모(히에로니무스)는 라틴어 때문에 영광과 고통을 동시에 받은 성인이다. 그는 당대의 가장 위대한 석학 중 한 명으로, 충분한 자질과 명성을 보유한 자였다. 로마에서 공부하며 주교의 개인 비서로 일하고 있던 그는 380년 주교로부터 헤브라이어 원서를 참고해 70인이 그리스어로 번역해 놓은 구약성서를 라틴어로 번역하라는 명을 받는다. 그는 베들레헴 수도원에 들어가 이 방대한 작업을 완성했고, 이러한 그의 업적이 있기에 오늘날 우리가 공식적인 라틴어 성서인 불가타 성서를 볼 수 있는 것이다.

이 작업에는 그리스어와 헤브라이어뿐만 아니라 방대한 이교 작가들에 대한 지식과 라틴어에 대한 깊이 있는 이해가 필수적이었다. 하지만 이런 박식함이 오히려 그에게 비극이 되기도 했다. 천사들이 그가 키케로(기원전 1세기 로마의 철학자)의 독해에서 더 많은 기쁨을 느꼈다는 점을 비판하며 회초리로 호되게 매질을 했기 때문이다.

성 예로니모는 보통 사자(그는 사자의 발을 치료해주고 길들인 다음 항상 같이 다녔다)를 동반하고 나타나는데, 유독 태형 장면에서는 사자를 찾아 볼 수 없다. 그를 그린 다양한 작품 중에 오른쪽의 그림처럼 천사에게 회초리를 맞는 장면을 재현한 것은 드물다. 사막에서 기도하거나 수행하는 모습이 훨씬 많이 그려졌으며, 그런 그림 속에는 사자뿐만 아니라 그리스도 수난상, 해골, 올빼미 등이 동반된다.

후안 데 발데스 레알
1622-1690
천사의 채찍을 맞는 성 예로니모
세비야, 보자르 미술관

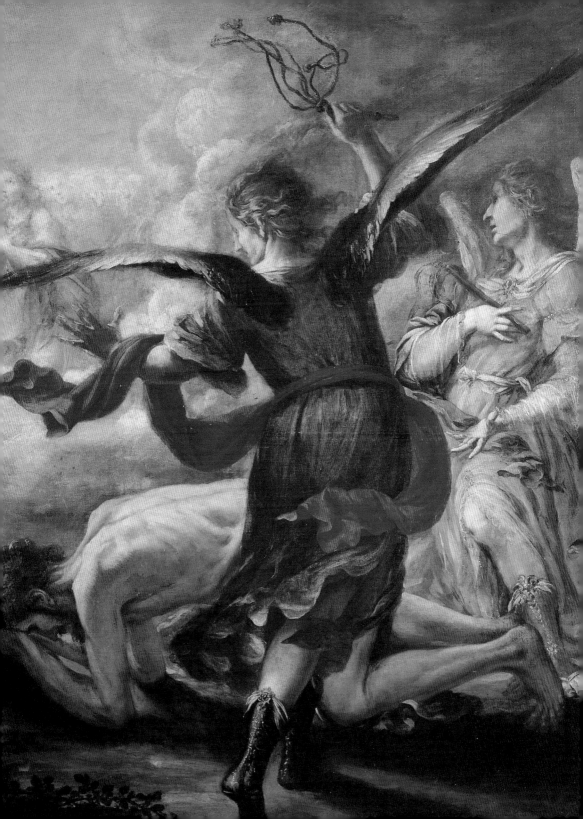

요셉 3월 19일과 5월 1일

요셉은 사도들 중 가장 눈에 띄지 않는 인물이지만 도상학적으로는 가장 훌륭한 이력을 가지고 있다. 예수 탄생을 둘러싼 여러 환경을 제외하면 마리아의 남편인 요셉이 복음서에 다시 등장하는 것은 딱 한 번, 예수가 12살 때 성전에서 법학 박사들과 논쟁을 벌였을 때다.

하지만 외경 가운데(특히 위경偽鏡이라고 간주되는) 『위偽마태오 복음서』에는 요셉에 대한 이야기가 좀더 자세히 나와 있어, 요셉이 마리아의 남편으로 선택받은 것을 왜 기적의 열매라 말하는지 이해할 수 있다. 이 복음서에 따르면, 모든 구혼자들이 땅에 막대기를 세웠을 때 유일하게 요셉의 막대기에서만 꽃이 만발했다고 한다.

이집트로 피신하는 동안의 이야기는 드라마틱하면서도 감동적인 에피소드로 풍성하다. 그중 성가족을 쫓던 헤로데 왕의 군사들이 한 농부의 말을 듣고 추격을 포기하고 되돌아갔다는 일화도 있다. 사실 농부는 자신이 본 그대로를 말했을 뿐이었다. 농부는 밭에 씨를 뿌리다 성가족이 지나가는 것을 보았는데, 몇 시간 뒤 기적처럼 그 씨가 자라 여물고 열매를 맺어 수확까지 하게 되었던 것이다. 성가족을 봤냐는 군사들의 질문에 농부는 사실대로 말할 수밖에 없었다. 하지만 그 이야기를 들은 군사들 중 누구도 성가족을 쫓으려 하지 않았다. 피신 도중 성가족이 종려나무 그늘 아래 멈춰 휴식을 취할 때 나무가 아기 예수의 명령에 따라 가지를 기울여 성가족이 열매로 배를 채울 수 있게 했고, 뿌리들을 좌우로 갈라 숨겨진 샘을 드러내 그들의 목을 축여 주었다고 전한다. 그들이 헤르모폴리스에 있는 이집트인 마을에 도착하자 그곳 신전에 있던 365개의 우상들이 떨어져 산산조각이 났고, 이것을 본 마을의 수장 아프로디시스와 모든 마을 사람들이 몰려와 성가족에서 경의를 표했다고도 한다. 이 모든 일화들은 '이집트로의 피신'을 재현한 많은 작품들의 배경에 서사적 구조로 자주 등장한다.

퀜틴 마시
1465-1530
이집트로 피신 중 휴식을 취함
매사추세츠, 우스터 미술관

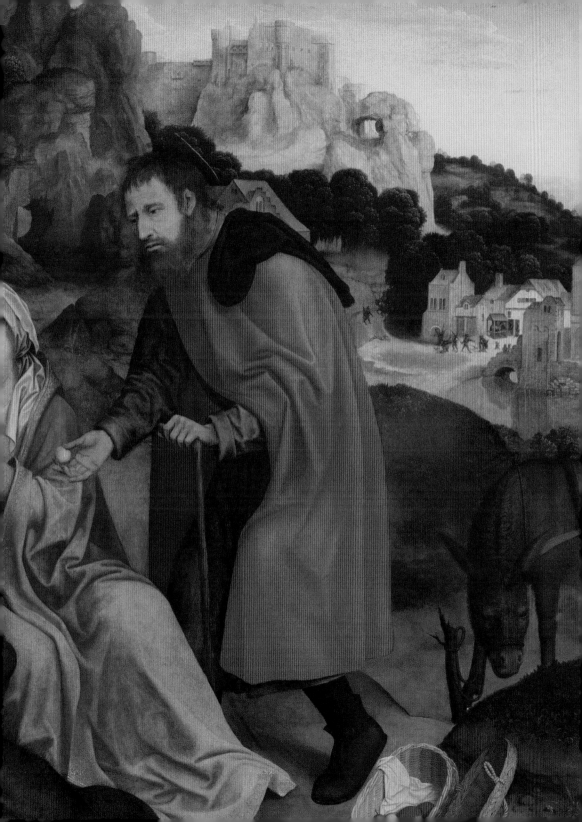

요아킴 　8월 16일

　　　성모 마리아의 부모인 안나와 요아킴의 일화는 세계 유수의 박물관에 걸린 수많은 걸작들로 유명해졌으나, 그 그림에 감탄하는 이들뿐 아니라 심지어 그리스도교인들조차 그 일화의 의미를 제대로 알고 있지 못하는 것 같다. 이 이야기는 한때 대중적 지지를 얻고 거의 천 년에 걸쳐 예술가들에게 영감을 불어넣어 줬음에도 불구하고 정경 문헌에 언급되어 있지 않다는 이유로 2세기 이후로는 비밀에 부쳐져 왔다.

결혼한 지 20년이 지나도록 안나와 요아킴에게는 아이가 없었다. 그 당시 예루살렘 신전의 사제들은 불임을 하나님으로부터 버림받은 징표로 해석하고 있었다. 절망에 빠진 요아킴은 아무에게도 알리지 않고 사막의 은신처로 떠났다. 바로 그때 한 천사가 꿈속에 나타나 마을로 되돌아갈 것을 명했다. 마을로 돌아온 그는 천사가 이미 예고한 바대로 황금의 문 앞에서 부인 안나를 만나게 된다. 안나도 꿈에서 예시를 받고 그곳으로 나왔던 것이다. 안나와 요아킴은 함께 집으로 돌아왔고 바로 아이를 임신하게 되는데, 그 아이가 바로 성모 마리아이다. 예루살렘의 문 앞에서 이 늙은 부부가 단지 입을 맞춘 후 마리아를 가지게 되었다고 전하는 문헌도 있다.

이것은 회화사에서 가장 유명하며 중요하게 다루어지는 키스 중 하나인 동시에 오늘날 그 진가를 가장 인정받지 못하고 있는 키스 중 하나이기도 하다. 게다가 이 이야기를 이루는 그 외의 요소들은 더 많이 잊히고 말았다.

조토가 그린 이 프레스코화는 아레나 성당을 장식하고 있는 것으로 그곳에는 요하킴의 생애, 마리아의 생애, 그리스도의 생애, 7개의 선과 악 등 여러 일화들이 차례대로 그려져 있다. 이 장면은 요하킴의 생애 중 다섯 번째 장면에 해당하는 것으로 다음 장면이 바로 그 유명한, 황금의 문 앞에서 요하킴과 안나가 키스하는 장면이다. 이 성당에 그려진 프레스코화는 조토의 첫 번째 걸작으로 평가받고 있으며, 서양 회화의 발전에 있어 시금석 역할을 한 중요한 작품으로 인정받는다.

조토 디 본도네
1266-1337
요하킴의 꿈
파도바, 아레나 성당

164

요한 12월 27일

　　사도 성 요한은 자신이 편찬한 복음서에 스스로 언급하였듯이 "예수가 가장 사랑한" 인물이었다. 그는 예수의 모든 사도나 제자 가운데 가장 오래 산 인물로, 트라야누스 황제 치하 때 죽었으며 물리적 처형에 의해서가 아니라 나이가 들어 자연스럽게 죽음을 맞이했다. 심지어 하늘로 직접 승천하기까지 했으니, 이는 성모 마리아의 승천과 비견될 수 있을 정도이다.

하지만 요한은 에페즈에서 선교 활동을 벌이던 중 순교를 당할 뻔하기도 했다. 처음엔 독살로 위협당했으며 뒤이어는 불타는 기름 냄비에 던져졌으나 기적적으로 죽음을 모면할 수 있었다. 이 기적 후 그는 처형당하는 대신 파트모스 섬에 유배되었고, 바로 그곳에서 『요한의 묵시록』을 편찬한다. 그가 자신의 복음서를 기술한 것은 에페즈의 사도 활동에서 돌아온 후의 일로, 세력을 넓혀 가고 있었던 이교에 대항하고, 또 이미 나와 있던 3개 복음서(마태, 마가, 루가의 복음서)의 막연하고 추상적인 표현들을 고치기 위해서였다.

요한과 관련된 도상은 예수와 요한이 친밀하게 지냈던 기간에 일어난 일화를 다룬 것이 많다. 예를 들면 티베리아 호수에서의 기적, 다볼 산에서의 변모, 십자가에 매달린 예수가 발밑에 있는 요한에게 자신의 어머니 마리아를 부탁하는 모습 등이 많이 표현되었다. 하지만 그후 파트모스 섬이나 에페즈에서 행한 그의 사도 활동 또한 예술가들이 끊임없이 다뤘던 주제이다. 요한은 단독으로 등장할 때 자신의 상징물인 독수리를 동반한다.

산테 페란다
1566-1638
사도 성 요한의 순교
베네치아, 성 요한 협회

세례자 요한 6월 24일

세례자 요한이 등장하는 그림은 (훗날 예언서를 쓰게 되는 즈가리야가 나
오는 그림부터 천사장 가브리엘이 등장하는 것에 이르기까지) 매우 다양하고 그 수도
많다. 장차 요한을 낳게 되는 엘리사벳의 집을 마리아가 '방문'하는 장면
뿐만 아니라 성가족을 그린 그림에도 등장한다. 또한 그는 아주 어렸을 때
사막으로 피신했다는 성서의 기록을 바탕으로 은총 받은 어린 목자로 그
려지기도 한다. 그림에 등장하는 요한은 주로 어린 양을 동반하며, 낙타털
로 된 허름한 튜닉을 입고 갈대로 만들어진 십자가를 쥐고 있다.
그의 성직활동은 주로 요르단 강에서 이루어졌다. 메시아의 도래를 예시
하고 신도들에게 세례를 주는 임무를 담당했는데, 그에게 세례를 받은 사
람 중 가장 중요한 인물이 바로 예수다. 예수가 선도 활동을 시작했을 때
선지자 요한은 그의 곁을 한시도 떠나지 않았고 헤로데 왕의 권력에 대항
하는 일도 서슴지 않았다고 한다. 게다가 헤로데 왕이 조카이면서 의붓 남
매인 헤로디아드와 결혼하자 근친상간을 저질렀다고 그를 비난하기까지
했다. 이에 분노한 헤로디아드는 그에게 복수를 감행한다. 자신의 딸 살로
메가 헤로데 왕 앞에서 춤을 추게 한 후 그에 대한 보상으로 세례자 요한
의 머리를 요구했던 것이다.
세례자 요한을 표현한 도상은 언젠가부터 그 성격이 조금씩 달라지게 되
는데, 수많은 화가들이 선지자의 삶을 진실하게 반영하기보다는 살로메라
는 무희의 선정적인 면을 그리는 것을 더 선호하게 되었다. 하지만 히에로
니무스 보쉬는 광야에서 묵상에 잠겨 있는 요한의 평화로운 모습을 그려
내고 있다. 역시 요한의 상징물인 어린 양이 우측 하단에 보이고 보쉬가
창조해낸 상상의 동식물이 화면 가득 펼쳐지고 있다.



히에로니무스 보쉬
1450-1516경
명상 중인 세례자 요한
마드리드, 라자로 갈디아노 미술관



요한 크리소스토모 1월 27일

성인 요한 크리소스토모의 삶은 4세기경 동방에서 고대 문화가 새로운 그리스도교 문명과 어떻게 단절되고 또 이어지는지를 잘 보여준다. 안티오크 황실의 군사 가문이자 그리스도교 집안 출신이었던 그는 아테네의 위대한 작가와 철학자, 소피스트, 웅변가들로부터 매우 훌륭한 교육을 받았다. 그러므로 그는 이미 연설가, 웅변가 혹은 정치가의 영예로운 길을 갈 준비가 되어 있었던 것이다.

하지만 그는 성서 연구를 위해 자신의 길을 전향했고 이를 위한 공식 절차를 걷기 시작했다. 그는 먼저 은수자가 되었다가 부제, 사제를 거쳐 결국엔 설교자로 만인의 주목을 받게 되었으며, 397년에는 황제에 의해 동방 정교회에서 가장 높은 성직자의 지위인 콘스탄티노플의 주교로 임명되기까지 한다. 하지만 그 덕에 알렉산드리아의 대주교의 강한 반대와 시기를 받게 된다.

훌륭한 설교자이자 뛰어난 행정가였던 그는 성직자의 서품을 받았음에도 궁정의 법도를 정비하고 규범을 다스리려 했기 때문에 왕후 에우독시아의 반감을 사게 된다. 그녀는 알렉산드리아의 대주교 테오필루스와 공모하여 그를 공의회에 회부하였고 결국 추방시키고야 만다. 이때 도시를 뒤흔들 정도로 땅이 울리기 시작했고, 이것을 신의 분노라 여긴 왕후는 소스라치게 놀라 부랴부랴 크리소스토모를 다시 불러들이지만, 얼마 지나지 않아 또 다른 간계로 그를 모략하여 추방해 버리고 만다. 결국 신의 설교자 크리소스토모는 저 먼 소아시아의 외딴 곳으로 이송되던 중 탈진한 채 죽음을 맞이한다.



장 폴 로랑스
1838-1921
왕후 에우독시아 앞에서 설교하고 있는
성 요한 크리소스토모
툴루즈, 오귀스탱 미술관



우르술라 10월 21일

　　　　　고대 신화의 대표적 이야기 중 하나로 빼앗긴 왕위를 되찾기 위해 흑해의 한 섬으로 황금 양털을 구하러 떠나는 이아손 일행의 모험담에는 신도들의 넋을 잃게 만드는 황홀한 면이 있으니, 이에 『황금전설』의 저자 또한 다음과 같이 경이로운 이야기를 풀어 놓는다.

브르타뉴의 공주였던 우르술라는 두 가지 조건을 들어준다는 약속을 받고 이교도인 왕자와의 약혼을 받아들인다. 첫 번째 조건으로 그녀는 왕자에게 그리스도교로 개종할 것을 요구했고, 왕자는 이를 받아들여 즉시 개종을 한다. 두 번째로는 자신에게 왕족 신분에 어울릴 만한 수행자로 천 명의 하인을, 또 열 명의 동반자에게도 각각 천 명의 하인을 내려주고 그들과 함께 로마까지 성지순례를 할 수 있도록 3년의 시간을 달라고 했다. 왕자는 이 역시 수락했고, 그녀는 총 1만1천 명의 여자들을 데리고 성지순례를 떠나게 되었다. 그들이 모두 배에 오르고 모든 선대는 대륙을 향해 돛을 올렸다. 수많은 주교들이 우르술라와 동행했고 원정대에는 시칠리아의 여왕인 성 제라시모의 네 딸들도 포함돼 있었다. 배는 우선 갈리아를 거쳐 쾰른에 도착한다. 쾰른에서는 한 천사가 우르술라에게 나타나 미래의 순교를 예고하기도 했다. 배는 다시 바젤로 향했고 거기서부터는 로마까지 걸어서 간다. 로마에 도착했을 때 교황 성 시치리오는 원정대에 합류하기 위해 교황직을 버리기까지 한다. 우르술라의 원정대가 다시 쾰른에 도착했을 때 훈족의 왕 아틸라는 신성한 분이 도착할 것이라는 예고를 받고 순례자들을 기다리고 있었다. 그런데 그만 우르술라의 미모에 반하여 그녀와 결혼하기를 원하게 된다. 게다가 우르술라의 하녀 천 명을 자신의 군인들에게 하사하고자 했다. 그녀는 당연히 이 청을 거절했고 결국 그곳에서 순교하게 된다.

그녀는 작품 속에서 왕관을 쓴 공주로, 주위에 많은 수행원을 거느리고 등장한다.

생 세브랑의 거장
1485-1515 활동
성 우르술라에게 나타난 천사
쾰른, 발라프-리하르츠 박물관

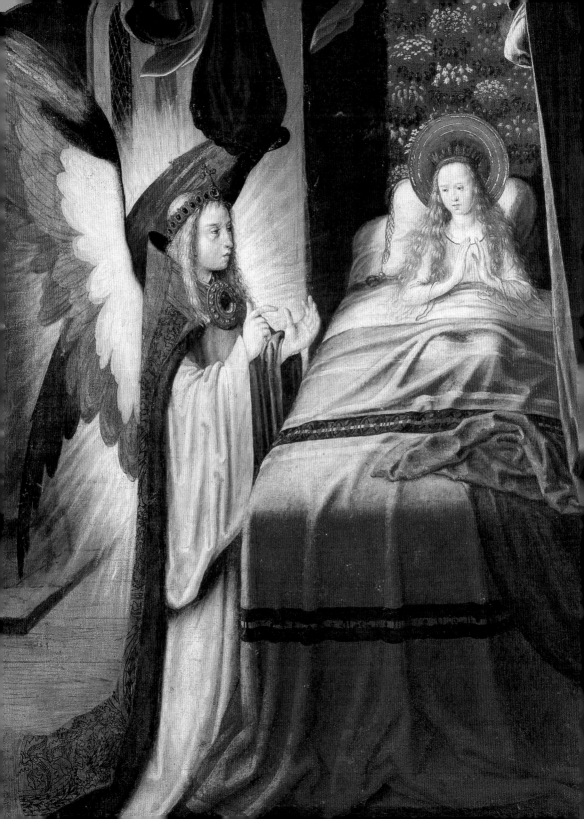

유스티나 10월 7일

　　유스티나는 안티오크에서 이교 성직자의 딸로 태어나 이교도의 교육을 받으며 자랐다. 하지만 창문 너머로 들려오는 부제가 읽는 복음서의 내용을 듣다가 개종을 결심했고, 개종한 후 부모들 역시 세례를 받도록 설득한다.

어느 날 마법사 키프리아노가 유스티나의 미모에 반하고 만다. 그래서 그녀를 설득할 자신이 있다고 거드름을 피우는 악마를 불러들여 계략을 세우지만 악마는 그녀가 지니고 있던 십자가 때문에 후퇴하였고, 두 번째, 세 번째 악마들 모두 같은 굴욕을 겪는다. 사탄이 몸소 개입해 여러 술책과 협박을 동원하면서 그녀를 굴복시키고자 했지만 "그녀가 십자가에 못박힌 예수의 징표를 들어 보이기만 하면 나는 일순간 모든 힘을 잃고 몸이 굳어버려 불 앞의 밀랍처럼 녹아버리고 만다."고 말하며 자신의 실패를 고백했다.

마법사 키프리아노는 비로소 이 모든 것이 진정 의미하는 바를 깨닫게 된다. 진실된 믿음을 받아들인 그는 주교가 되었으며, 유스티나를 대수도원의 수녀원장으로 임명한다. 이것은 디오클레티아누스 황제 시대의 일이었는데 결국 유스티나와 키프리아노는 황제의 박해를 받다 같이 처형을 당하게 된다. 처음에는 밀랍과 송진으로 가득 찬 솥에 넣어졌으나 무사히 빠져나왔다. 하지만 그 뒤 바로 참수형에 처해진다.

그래서 유스티나는 많은 작품에서 순교의 상징인 종려나무 가지와 검을 들고 있다. 또는 전통적으로 『황금전설』에서 언급된 동정녀의 상징인 하얀 일각수가 그녀의 발밑에 웅크리고 앉아 있기도 하다. 한편 르네상스 시대에는 교회에 혹은 그림 제작에 기여한 기부자가 성인과 함께 그려지면 기부자의 죄가 사해지고 천국으로 인도된다는 믿음이 있었기 때문에 기부자와 함께 그려지기도 했다. 파도바에서는 베네치아 공화국의 28그램짜리 은화에 유스티나를 새겨 넣었기 때문에 이 동전을 '유스티나'라고 부른다.

모레토 다 브레시아
(본명 알레산드로 본비치노)
1498-1554
성 유스티나와 기부자
오스트리아 빈, 보자르 미술관

174

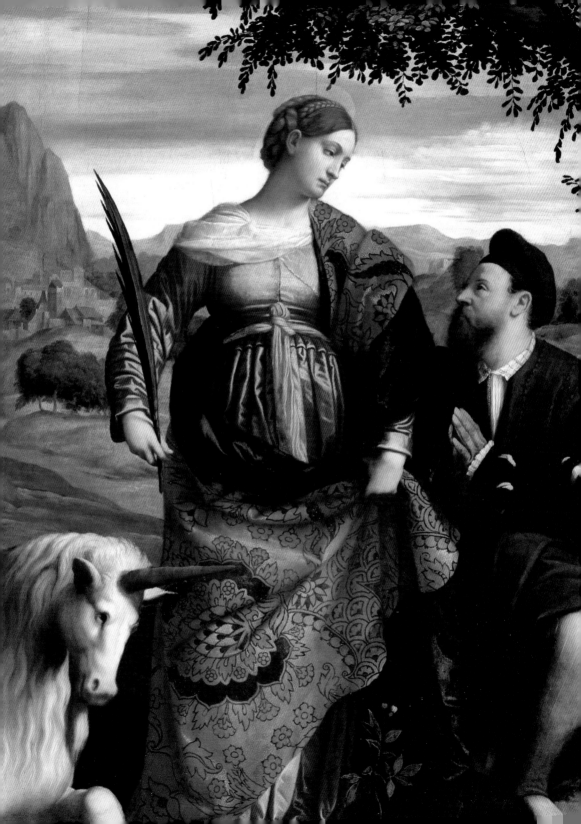

이냐시오 7월 31일

성 이냐시오가 천직을 찾을 수 있었던 데엔 프랑수아 1세의 공로가 어느 정도 인정된다. 에스파냐 바스크 태생의 귀족 출신 육군대장이었던 이냐시오는 1521년 팜플로나를 침략해 온 프랑스군의 포탄에 맞아 무릎이 으깨져 버렸다. 침상에서 고통스런 나날을 보내던 중 『황금전설』을 읽게 된 이냐시오는 마침내 자신의 소명을 발견하게 된다. 더 이상 군사 활동도 할 수 없게 된 그는 그리스도를 위한 기사단회를 창설한다.

이냐시오는 성묘(예수의 무덤)가 있는 예루살렘에 이르는 험난하고 긴 순례의 여정을 떠났다. 순례를 마치고 에스파냐에 돌아온 그는 그리스도교 구성체 밖에까지 복음을 전하기 시작하는데, 이 때문에 종교 재판소의 의심을 사기도 했다. 이후 신의 보병들을 훈련시키는 법을 엮은 책 『영신수련』을 편찬했으며 라틴어를 배우고 신학을 연구하기 시작했다. 또 파리 나바르 대학에 들어가 1534년 예술 석사를 받고, 몇몇 동료들과 함께 후에 예수회의 중심체가 될 조직을 결성한다. 이들 중에는 프란시스 하비에르도 포함돼 있었다.

1640년 교회에 의해 인정된 예수회의 사명과 조직, 근본성, 효율성 등은 도처에서 확인되었다. 특히 예수회는 라틴 아메리카에서 눈부시게 개화했다. 파라과이를 장악했던 예수회 공화국은 이냐시오의 규율 덕에 1556년부터 두 세기 동안 역사상 유례를 찾아볼 수 없는 신정 정치를 이룩한다.

이렇게 교단의 영향력이 높아가자 예수회는 도처에서 질투와 의심을 사게 되었고, 1773년에는 교황에 의해 금지령이 발표되기까지 했다. 그러나 러시아에서는 예카테리나 2세의 반대로 예수회 활동을 금지시키려는 교회법이 시행되지 못했다. 예수회는 1814년 교황 비오 7세에 의해 다시 재건되었고, 이후 가장 큰 남자 수도회로 성장했으며, 수사들은 다른 어떤 활동보다도 교육 활동에 열성적으로 참여했다.

자코피노 델 콘테
1510-1598
로욜라의 이냐시오
로마, 예수회의 일반 의사당 집회소

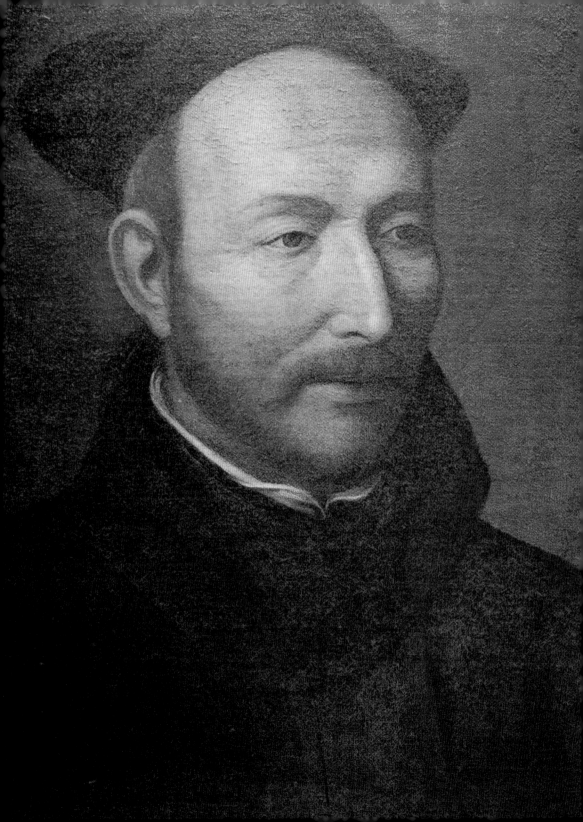

이레네 4월 5일

 이레네란 이름의 성인은 여러 명이 있지만 모두 잘 알려지지 않은
편이다. 그리스 테살로니카의 이레네는 304년 자신의 누이인 아가페, 시
오니와 함께 순교했고 성인력에 등록되었다. 또 다른 이레네는 포르투갈
태생으로, 산타렘에는 그녀의 이름을 딴 마을도 있다. 그리스도에게 모든
걸 바치기로 결심했던 이레네는 그녀로부터 사랑을 거절당한 이의 손에
살해당하고 말았다. 가장 많이 회자되는 이레네는 로마의 이레네다. 과부
이자 그리스도교도였던 그녀는 화살에 찔린 성 세바스티아노를 치료해 준
인물이다.
또한 그리스인들이 여전히 8월 15일을 축일로 정하고 기리고 있는 이레네
가 있다. 그녀의 이력은 이레네라는 이름의 다른 성인들에 비해 좀더 정확
하게 확인되지만, 성인으로서의 자격은 여전히 의문시된다. 비잔틴의 황
제 레오 4세의 황후였던 성 이레네는 아들 콘스탄티누스 6세가 어린 나이
에 황제가 되자 섭정을 시작했고, 자신의 권력을 유지하고자 아들의 두 눈
을 도려내기까지 했던 인물이다. 하지만 787년 니케아 공의회를 소집해
이교의 성상파괴주의를 종식시키고 성화상을 이용한 예배를 도입함으로
써 그리스 정교회의 성인이 되었다. 이후 그녀는 모든 가톨릭 성상의 수호
성인으로 존경받고 있다.

조르주 드 라 투르
1593-1652
성 세바스티아노를 치료하는 성 이레네
파리, 루브르 박물관

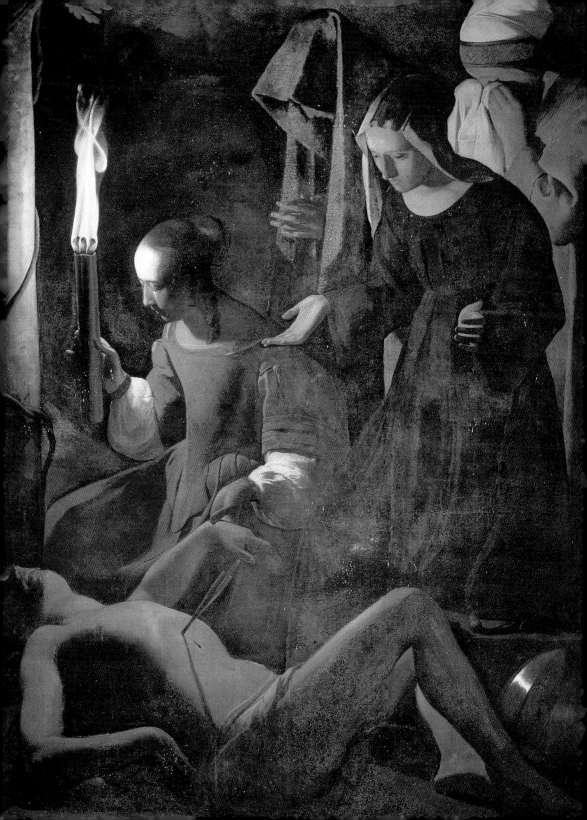

이보 5월 19일

성 이보는 판사와 변호사의 수호성인으로, 실제 그와 관련된 소송이 있었다. 그 소송은 이전부터 고수되어 오던 시성식에 대한 첫 번째 소송 중 하나였는데, 이보가 사망한 지 30년이 채 안 된 1330년에 벌어졌기 때문에 그를 알고 있던 사람들 50명 이상이 그에 관해 증언할 수 있었다. 지식이나 세속적 사안에 있어서도 막강한 권력을 행사했던 중세 교회는 종교적 영역을 넘어서 여러 중요한 활동을 했다. 브르타뉴에서 많은 민사 소송을 담당하는 교회의 판사였던 이브는 법학과 신학을 공부한 후, 사제로서 소교구의 일은 성실히 하면서도 헨 주교구의 종교 재판소 판사(주교를 대신한다) 임무도 맡았다. 그는 이어 트레쥐에서도 같은 임무를 맡는다.

하지만 그는 항상 가난한 자들을 더 많이 배려해주곤 했기 때문에 그의 판결이 공명정대한 경우는 아주 드물었다고 할 수 있다. 실제로 당대인들이 그에게 감탄했던 이유는 아시시의 프란치스코가 1세기 전에 세우고 지켰던 원칙을 실천하고 받든다는 점 때문이었다. 그는 세상의 모든 재물을 경원시하고 복음을 전하기에 적합한 빈곤—때론 굶주림에 이르는—을 추구하는 자세를 보였다. 말년에는 도미니코회 설교자 형제단으로서의 삶을 살기 위해 재판과 관련된 모든 임무를 포기한다.

그러나 후손들은 화려한 옷을 입고 재판정의 최고 권위자임을 상징하는 배지를 당당히 달고 있는 성 이보를 그리고 있다. 여전히 과부와 고아들에게 유리한 판결을 내리는 그의 모습을 말이다.

자코포 엠폴리
(본명 자코포 키멘티)
1551경-1640
성 이보와 고아들
피렌체, 피티 궁

잔 다르크 5월 30일

잔 다르크처럼 마녀로 일컬어지던 인물이 성인품에 오르는 것은 흔치 않은 일이다. 하지만 놀라운 점은 이것뿐만이 아니다. 그녀는 19살이라는 어린 나이에 산 채로 화형에 처해졌고, 그녀를 마녀라고 판결했던 1431년의 재판으로부터 25년이 흐른 뒤인 1456년 두 번째 재판에 의해서 결국 명예가 복권되었다.

전해지는 바와는 반대로, 그 당시 잔 다르크를 재판했던 주교이자 파리 대학의 총장이었던 피에르 쿠숑과 추기경 앙리 보포르는 올바르고 정직한 판결을 내렸던 듯하다. 왜냐하면 어린 잔 다르크가 했던 말의 의미와 순수성을 따져 보면, 악마의 개입이 있는 것처럼 의심될 수 있기 때문이다. 그녀는 자신이 "신의 소리", 즉 성 가타리나, 성 마르가리타, 성 미카엘이 "너의 정치적 임무는 신으로부터 온 것"이라고 말한 것을 직접 들었다고 주장했다. 하지만 그 당시 성직자의 중재를 거치지 않고 신과 직접 접촉하는 것은 교회의 위계질서를 무시하고 위협하는 것이었기에 용납될 수 없는 일이었다.

사람들은 그녀가 이 결정적인 단언을 부정하기를 원했지만 그녀는 "당신은 은총의 상태에 있는가?"라고 묻는 질문에 "내가 신의 은총 안에 있다면 신이 나를 그곳에 둘 것이고, 내가 은총 안에 있지 않다면 신은 은총으로 나를 보호할 것입니다."라고 말하며 끝까지 자신의 주장을 굽히지 않았다. 결국 그녀는 세속 법정으로 넘겨졌고(그 당시는 교회가 아닌 세속 법정에서만 이단에 대한 사형선고가 내려질 수 있었다) 잔 다르크는 관행대로 화형에 처해진다.

잔 다르크는 오랜 세월 동안 사람들로부터 잊히는 것으로 인해서 한 번 더 '사형'을 당한다. 명예가 복권된 후에도 그녀는 거의 기도나 숭배의 대상이 되지 못했으며, 19세기까지는 예술가들도 그녀를 거의 다루지 않았다. 잔 다르크가 역사 속에서 되살아나는 것은 19세기 공화당의 민족주의가 역사적 합법성을 들먹이며 이 어린 목자를 일반신도 단체의 상징으로 삼으면서부터다.

N. M. 뒤딘
1848경
잔 다르크
러시아, 샤드린스크 미술관

제노베파 1월 3일

　　파리의 팡테옹은 '위대한 인물들[1]'의 묘지이기 이전에 파리의 수호
성인인 제노베파(주느비에브)에게 헌정된 교회였다. 그녀는 자신이 설립한
수도원의 중심이었던 바로 그곳에 묻혔고, 교회는 루이 15세에 의해 재건
축되었다.

제노베파는 422년 란테르에서 태어난 목자였는데 7살의 나이에 성 제르
마노를 만난다. 그의 권유와 격려에 용기를 낸 제노베파는 14세 때부터 수
도사의 길을 걷게 되었고, 80세의 나이로 죽을 때까지 긴 생애를 파리에서
보낸다. 파리는 그녀가 기적적으로 구해낸 도시였다. 451년 훈족 아틸라
의 무리들이 파리를 침범했을 때, 그녀는 파리 사람들에게 도망가지 말고
마을을 지키자고 설득했다. 그녀의 독려에 힘을 얻은 파리 사람들은 용감
히 맞서 싸웠고 아틸라의 무리는 그 용맹함에 기가 죽어 파리 대신 루아의
계곡으로 진로를 바꾼다.

464년 프랑크의 힐데리히 왕이 새로 집권했을 때도 제노베파는 다시금 항
쟁을 고무하면서 센느 강에 세워진 둑을 강화하고 마을에 생필품을 공급
해 침략에 대비하도록 했다. 그러므로 4세기 후 노르만인이 침략해 성벽
아래까지 당도했을 때 파리 사람들이 성 제노베파에게 기도하며 구원을
요청했던 것은 당연한 일이었고, 결국 노르만인들 또한 파리 점령을 포기
하고 돌아가게 된다. 1202년 단독(丹毒, 환각제를 만들어내는 호밀의 가시 자국에
서 유발되는 것으로 알려진 심한 발작병)으로 인한 전염병이 창궐했을 때 제노베
파는 다시 한 번 나타나 사람들의 생명을 구한다.

절제되고 담담한 색채로 고요한 밤 파리를 수호하는 성녀의 모습을 표현
한 샤반느의 그림은 전혀 성화 같이 느껴지지 않지만, 조용히 홀로 파리의
안위를 걱정하는 성녀 제노베파의 모습은 화려하게 치장된 그 어떤 그림
속의 그녀보다 더 감동적으로 다가온다.

뛰비 드 샤반느
1824-1898
성 제노베파
파리, 팡테옹

1) 위대한 인물을 선별하는 기준은 불가사의할 만큼 모호하고 다양하다. 왜냐하면 미라보, 마라 그리고 성 파르
고의 플레티에르 같은 혁명가들은 공식적으로 그곳에 묻혔으나 후에 거기서 쫓겨났기 때문이다.

제르마노 7월 31일

 제르마노라는 이름을 가진 성인 두 명이 사람들로부터 숭배받고 있는데, 이들은 둘 다 주교였으며 거의 동시대를 산 인물들이다. 첫 번째 제르마노는 힐데베르트 왕의 치하 때 파리에 살던 인물로 자신의 교구를 가지고 있었다. 그가 마을 성벽 밖에 건설한 수도원은 그의 이름을 따서 '생 제르멩 데 프레'라고 불린다.

또 한 명의 제르마노는 오세르에 살았던 인물로 신실한 그리스도교인이자 가정적인 사람이었다. 오세르의 주교였던 성 아마토르는 자신의 계승자로 지방장관이었던 그를 선택한 후 제르마노라는 성을 붙여 주었다. 오세르의 제르마노는 취임식을 가진 직후 자신의 모든 부와 명예 뿐만 아니라 가족까지 버리고 수도 생활에 열심히 임했다.

429년에 인간 원죄를 부정하는 지방수도사 교단인 펠라기우스파가 득세하며 교회에 동요를 불러일으키고 있었다. 이에 교황은 트루아의 주교인 성 루포와 함께 그를 브르타뉴로 보내 펠라기우스파를 설득하도록 명한다. 브르타뉴로 가는 길에 그는 파리 외곽의 한 마을에서 예수에게 헌신하는 삶을 사는 어린 목자를 만나게 되는데, 이 아이는 후에 성인이 되는 제노베파이다. 브르타뉴에 도착한 그는 장님 소녀의 눈을 기적적으로 뜨게 하는가 하면, 펠라기우스의 잘못을 입증해 보이며 개종하도록 사람들을 설득하였다.

제르마노는 로마 제국에 대항해 브리튼 섬 곳곳에서 폭동이 발생했을 때 자신의 교구인 아르모니크에 닥친 위험을 해결하기 위해 라벤나로 향한다. 제르마노는 거기서 세상을 떠났고, 그의 성유물은 라벤나의 황후에 의해 오세르로 인도된다.

노엘 쿠아펠
1328-1707
성 제노베파에게 메달을 주고 있는
성 제르마노
디종, 보자르 미술관

제오르지오 4월 23일

　　4세기 초 디오클레티아누스 황제 시절 로마 군대의 장교였던 제오르지오는 고대 신화의 위대한 영웅들보다 그리스도교의 영웅인 자신이 훨씬 낫다는 것을 몸소 보여준 인물로, 어린 여자아이를 공물로 바치라고 요구했던 어느 마을의 괴물과 맞서 싸웠다. 하지만 그는 페르세우스나 미노타우로스를 해친 테세우스와 달리 괴물을 완전히 죽이지는 않는다. 오히려 마을 사람들을 개종시키기 위해, 괴물한테는 상처만 입힌 다음 순하게 길들였다. 이 광경을 본 마을 사람들은 이 모든 일이 그리스도의 이름으로 얻은 영광이라는 제오르지오의 설명에 모두 개종을 결심하게 된다.

용맹스러운 성 제오르지오는 순교를 당할 때에도 모든 고통을 감내했다. 화형대에서, 끓는 물 속에서, 뾰족한 쇠바늘이 잔뜩 박힌 바퀴 아래에서도 그는 끊임없이 저항하고 고통을 견뎠다. 그는 결국 참수형을 당하게 된다.

영국의 수호성인인 성 제오르지오는 서양만큼이나 동양에도 잘 알려진 성인으로 제오르지오George의 철자를 변용한 이름을 가진 모든 기사들의 수호자이다. 그는 주로 몸에 갑주를 두르고 말을 탄 채 용을 창으로 찌르는 모습으로 등장한다. 때로는 옆에 소녀가 서 있기도 한데 이것은 용과 같은 마귀를 쫓아내고 소녀로 대표되는 온 세상 사람을 구원한다는 의미를 상징적으로 드러내는 것이다.

외젠 들라크루와
1798-1863
괴물과 싸우는 성 제오르지오
파리, 루브르 박물관

즈가리야 11월 5일

　　부인인 엘리사벳과 같은 날 기려지는 즈가리야는 예루살렘 신전의 사제였다. 어느 날 그가 성인 앞에서 향을 피우고 있을 때 천사 가브리엘이 나타난다. 가브리엘은 즈가리야가 '포도주도, 그 어떤 독한 술도' 마시지 않을 아이를 가지게 될 것임을 예언하는데, 이는 전통적으로 신에게 바쳐질 운명을 지닌 자를 설명하는 징표였다.

엘리사벳과 마찬가지로 꽤나 나이가 많았던 그는 그런 기적 같은 일은 일어날 리 없다고 의심한다. 그의 불신에 화가 난 천사는 즈가리야를 벙어리로 만들어 버렸는데, 그가 갑자기 벙어리가 되어 신전 밖으로 나가자 신도들은 이를 무척 인상 깊게 받아들였다고 한다. 아들이 태어난 후 가브리엘의 조언대로 요한이라 부를 것임을 서판 위에 기록하자, 그제서야 즈가리야의 말문이 트였다고 한다.

세례자 요한의 부모에 대한 이야기는 성 루가의 복음서에서 일종의 머리말 역할을 한다. 모든 복음서의 일화처럼 이 이야기 또한 예술 작품으로 숱하게 재현되었다. 우측 그림은 가브리엘이 다가와 즈가리야에게 요한의 탄생을 고지하는 장면으로, 즈가리야가 들고 있는 것은 향로이다. 그리스도교 미술에서 향로는 사탄을 몰아내는 역할을 함과 동시에 그 연기가 기도자의 염원을 하늘에 전달해 준다고 여겨지는 상징물이다. 그와 그의 아내는 자식을 갖기 위해서 끊임없이 기도를 한 것으로 잘 알려져 있다.

본니파지오 베로네세
(본명 본니파지오 피타티)
1487-1553
즈가리야에게 고함
베네치아, 아카데미아 미술관

190

체칠리아　11월 22일

　　　파이프 오르간과 클라브생, 하프, 비올라, 하프시코드, 버지널, 콘트라베이스, 류트 그리고 모든 현악기는 성녀 체칠리아가 연주하는 악기들이다. 성녀 체칠리아는 자신이 등장하거나 주인공인 모든 작품에서 훌륭한 음악가, 특히 현악기과 건반 악기 연주의 대가로 묘사되고 있다. 그래서 그녀는 모든 음악가의 수호성인으로 여겨진다.

하지만 역사가들이 실제로 조사해본 바에 따르면, 이런 내용은 그녀가 파이프오르간을 연주하며 순교를 당했다는 이야기가 중세로부터 전승되며 와전된 것인 듯하다. 하지만 『황금전설』에는 순결을 맹세했던 2세기 로마 귀족 태생의 그리스도교 여인에 대한 언급만 있을 뿐 그 여인에 대한 어떤 암시도 나타나 있지 않다.

체칠리아는 발루아 가문 태생 남자와 결혼을 했는데 결혼한 날 밤 신방에서 신랑에게 "나에게는 애인처럼 세심하게 나의 몸을 보살펴주는 신의 천사가 있습니다. 만일 당신이 나의 몸을 만졌다는 것을 그가 조금이라도 눈치 챈다면, 그리고 나를 욕보였다는 이유로 신에게서 쫓겨나게 된다면, 그는 즉시 당신을 아프게 할 것이고 당신은 매혹적인 젊음을 잃어버리게 될 것입니다."라고 말했다.

이 말에 그는 곧 그리스도교에 헌신할 것을 맹세했고 천사가 와 그들에게 화관을 씌워주었다 한다. 덩달아 그 꽃의 향기에 취한 남편의 형제 티뷰로스 또한 개종을 하게 되는데, 후에 이 세 사람은 모두 순교를 당하게 된다.

르네상스 이후 체칠리아는 아름다운 자태로 환한 미소를 지으며 아기 천사들과 행복하게 노래를 부르는 모습으로 자주 재현되었다. 푸생의 그림 또한 그런 체칠리아의 전형적인 모습을 보여주고 있다. 그녀는 음악가의 수호성인답게 위에 열거한 여러 가지 악기를 동반한다. 한편 음악 이외의 다른 주제로 체칠리아의 이야기를 묘사한 작품에서는 박해자들이 피난처로 삼은 아피엔느 길의 지하와 그리스도교 카타콤의 흥미로운 모습도 발견할 수 있다.

카롤로 보로메오 11월 4일

로마 교황이 친족에게 주는 특혜가 항상 불행만을 초래했던 것은 아니다. 1560년 로마 교황 비오 4세는 22살인 그의 조카 카롤로 보로메오를 밀라노의 추기경으로 임명한다. 이 젊은 귀족은 자신의 임무를 아주 진지하고 중요하게 여겼는데, 무엇보다 그는 15년 전에 열렸다 중지되었던 트리엔트 공의회를 재개하여 그것이 1563년 결론을 맺고 끝나도록 공헌하였다.

한번도 신학 공부를 게을리 하지 않았던 그는 1564년에 사제가 되었고, 여세를 몰아 밀라노의 주교에 임명된다. 그 시대 다른 위대한 고위 성직자들과 달리 그는 자신의 주교구에 머물면서 그곳을 세심히 관리하기 위해 로마를 떠나 밀라노로 간다. 대중을 교화하는 임무를 띠고 있는 사제들을 위한 3개의 교육 세미나를 개설하였고, 교회의 규율을 개혁했으며, 아이들을 위한 문답식 교리 교육을 체계화했다. 1576년 흑사병이 창궐하자 그는 이 재앙과 맞서 싸울 것을 결심하고 스스로 병자들을 치료하는 모범적인 모습도 보여주었다. 자연히 그의 영향력은 급속히 퍼졌고 사후 25년 뒤인 1610년경 그는 성인품에 오르게 되었다.

그러나 그가 태어난 마주르 호수 주변의 천국 같은 섬들을 보로메오라 부르는 것은 성인 보로메오와는 아무런 관련이 없다. 섬에 보로메란 이름이 붙은 것은 다음 세기의 일로, 보로메오라는 왕자가 휴양을 위해 섬들을 정비한 후 자신의 이름을 따서 붙인 것이다.

카롤루스 마그누스 1월 28일

　　'롤랑의 노래'는 단지 프랑스 문학의 시초가 된 서사시일 뿐만 아니라 그리스도교에 지대한 영향을 끼치고 장기간 십자군 병사들을 소집하는 데 공헌했던 종교적 문헌이다. 그 내용은 778년 8월 에스파냐 원정에서 돌아오던 카롤루스 마그누스(샤를마뉴) 대제의 부대가 피레네의 산속에서 바스크인에게 전멸한 사실에 바탕을 두고 있다. 카롤루스 마그누스의 공적을 드러내며 그를 성인 반열에 오르게 한 또 다른 고문헌이 있는데, 그의 동료 트루팽 주교가 연대기적으로 기록한 사례 모음으로, 『황금전설』에도 크게 소개되고 있다.

중세시대 프랑크의 황제였던 카롤루스 마그누스는 이교도에 의해 점령되어 있던 에스파냐를 탈환하고 성 쟈크 데 콤포스텔라로 이르는 성지순례 길을 다시 열었기 때문에 숭배의 대상이 되었다.

이런 그의 역할은 현대에 들어서는 완전히 달라졌는데 교육을 부흥시키기 위해 힘썼던 공적을 높이 사 그는 초등학교와 학생들의 수호자가 되었다. 고등학교와 대학에서는 예로부터 그를 기리는 축일을 정해 존경을 표했으며, 그의 축일에는 수사학과 시에 솜씨가 출중한 학생을 뽑는 대회가 열리기도 한다.

모파상이 1869년에 성 카롤루스 마그누스에게 헌정한 다음의 시는 그의 소중한 업적을 기리고 있다. "샤를마뉴! 오 위대한 성인이여! 그 누가 알겠는가, 당신이 궁지에 몰린 시인들에게 얼마나 많은 희망을 선사해 주었는지!"

성 카롤루스 마그누스는 대개 왕관을 쓰고 한 손에는 검을, 다른 한 손에는 왕권을 상징하는 십자가가 달린 보주를 들고 등장한다. 카롤루스 마그누스가 입고 있는 옷에 그려진 새 모양의 문장은 독일을 상징하는 것이고, 겉에 입은 외투에는 프랑스 왕가를 상징하는 흰 백합 문양이 새겨져 있다. 이는 보주 및 검과 함께 항상 등장하는 그의 상징물이다.

멜시오르 브뢰데르람
1381-1409
마리아의 대관식에 있는
성 카롤루스 마그누스
디종, 보자르 미술관

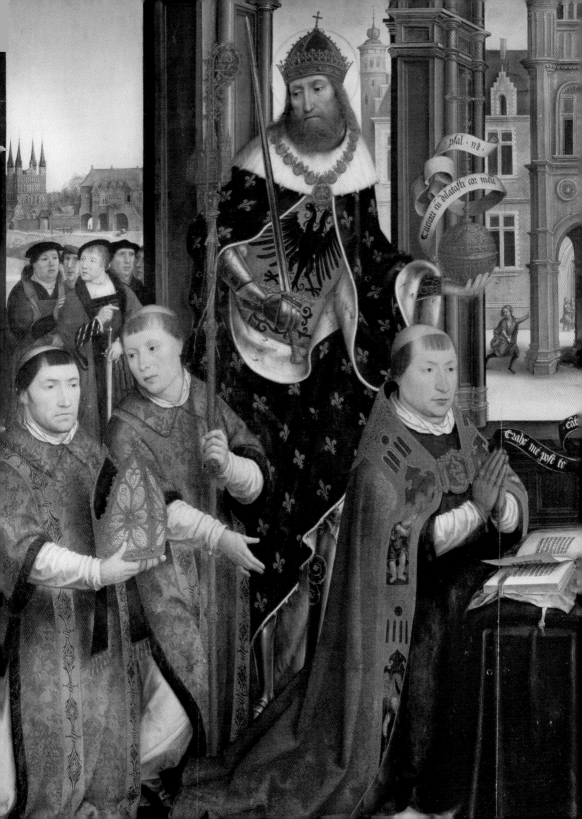

퀸시아노 10월 31일

퀸시아노는 300년경 피카르디에 위치한, 후에 생캉탱이라 불리게 될 마을에서 순교한 성인이다. 그는 끔찍한 고문을 겪은 것으로 유명한데, 우선 채찍으로 맞고 펄펄 끓는 송진으로 몸을 지진 다음 바로 상처에 물을 붓는 고문이었다. 하지만 그는 신앙을 포기하지 않고 큰소리로 자신의 정당함을 주장했다. 그의 입을 다물게 하려고 고문 집행자들은 석회와 식초, 겨자를 한꺼번에 그의 입 속에 들이부었다. 그것도 모자라 두 개의 꼬챙이를 머리에 박아 몸을 관통시킨 후 허벅지로 뚫고 나오게 했고, 각 손톱 밑에 못을 하나씩 박는 고문을 가했다. 그의 시신은 솜 강에 던져졌다. 반세기 뒤 천사의 고지를 받은 어떤 눈 먼 여인이 그의 시체를 발견해 고이 묻어주자 시력을 되찾게 되었다고 한다.

퀸시아노의 성유물을 보관하고 있는 성직자회의 교회는 중요한 성지순례지가 되었다.

한편 그의 시체는 솜 강에 반세기 동안이나 방치돼 있었음에도 손상되지 않았기 때문에 수종을 앓는 사람들은 솜 강에서 그에게 기도를 드리게 되었고, 수종에 걸린 환자들이 머물던 곳은 '물에 붙은 병원'이라는 별칭을 얻게 되었다.

자코포 폰토르모
(본명 자코포 카루치)
1494-1557
성 퀸시아노
페루자, 움브리아 국립미술관

S.QVINTINVS

크리스토포로　　7월 25일

　　　　초기 그리스도교 시대에 '신으로부터 버림받은 사람'이라 불리는 거인이 갈릴리에 살고 있었다. 세상의 가장 강력한 왕을 보좌하고 싶어했던 그는 자신이 모시던 군주가 악마를 두려워 한다는 것을 알아챈다. 이에 그는 가장 강력한 악마를 찾아 그를 보좌해야겠다고 결심했다.

그러나 얼마 안 있어 자신의 새 주인이 십자가를 피해 다닌다는 것을 눈치챈다. 십자가가 상징하는 그리스도가 악마보다 더 강한 자라고 생각한 그는 한 은수자에게 그리스도를 어디에서 찾을 수 있는지를 묻는다. 그 은자는 "도처에서"라고 대답했다. "그러면 그를 어떻게 섬기나요?"라고 그가 묻자 은자는 "금욕하고 기도하면서!"라고 대답했다. "나는 금욕할 줄도 기도할 줄도 모르는데." 하고 거인이 그리스도 섬기기를 포기하려 하자 은자는 그를 급류가 흐르는 계곡으로 데리고 간다. 은자는 그곳의 안내자가 되어 사람들이 이 급류를 건널 수 있게 도와주면 세상에서 가장 강력한 왕을 섬기게 될 것이라고 말했고, 거인은 그 계곡의 안내자가 되었다.

어느 날 한 아이를 어깨에 태우고 계곡을 건너던 거인은 점점 어깨가 무거워지는 것을 느꼈다. 힘겹게 강을 건넌 그는 아이에게 "마치 내 어깨 위에 온 세계를 짊어진 듯 무겁더구나."라고 말했다. 이에 아이는 "자네는 세상뿐만 아니라 그 세상의 창조주를 짊어진 것이네!"라고 대답하였다. 그 아이는 바로 다름 아닌 어린 예수였던 것이다. 그날 이후 거인은 그리스어로 '예수 그리스도의 전령사'라는 뜻인 크리스토포로라는 이름을 갖게 되었다.

여행자들의 수호자인 크리스토포로를 재현한 그림은 상당히 많다. 그 가운데 아기 예수를 어깨에 앉히고 계곡을 건너는 이 장면이 단연 으뜸으로 등장한다. 이 그림은 3단 패널화의 오른쪽 그림으로 중앙에는 아기 예수 경배가, 왼쪽에는 세례자 요한이 그려져 있다. 그가 손에 쥐고 있는 것은 그의 상징물인 종려나무이다.

디르크 보우츠
1415경-1475
성 크리스토포로
뮌헨, 알테 피나코테크

클라라

　　아시시의 클라라는 1255년 그녀가 죽은 지 2년 뒤에 어렵게 성인 품에 올랐다. 그녀가 성인품에 올랐다는 것은 그녀가 설립한 '가난한 부인 회'의 규율이 중요시되고 있으며 그녀의 대중적 인지도가 대단했음을 반 증해준다.

아시시의 프란치스코와 같은 마을 출신인 그녀는 18세에 베네딕토 수녀원 에 들어갔으나 몇 년 후에 그곳을 나온다. 프란치스코에게 깊은 감화를 받 아 그가 남성 수도자들을 위해 했던 것과 같이 여성들을 위한 공동체를 만 들기 위해서였다. 그것이 바로 클라라 수도회로 그곳의 규율은 철저히 검 소하고 소박했으며 구걸에 의한 동냥이나 보시 외엔 어떤 생활 수단도 용 납하지 않았으니, 아시시의 프란치스코조차 "우리 몸은 놋쇠로 만들어진 것이 아닙니다."라고 말하며 물리적 규율을 조금 완화하도록 설득할 정도 였다고 전한다.

클라라는 1215년부터 1255년까지 40년 동안 아시시의 성 다미아노 교회 옆에 위치한 공동체를 운영하게 되는데 1526년 아시시의 프란치스코가 사 망했을 때도 자신의 수녀원을 떠나지 않았다. 대신 그녀는 자신의 예배당 에서 환시를 통해 장례식 장면을 보았기 때문에 텔레비전의 수호성인이 되었다. 그림 속에서 그녀는 자주 검은 베일이 있는 회색 튜닉을 입고 있 으며, 성체안치대가 상징물로 등장한다.

클로틸다 6월 3일

클로틸다는 그녀의 며느리 라데공드, 루이 6세의 딸 쟌느와 더불어 프랑스 역사상 왕위에 오른 얼마 안 되는 성인들 중 하나다. 그녀는 이교 아리우스파 대신 로마의 신앙을 선택하도록 남편 클로비스를 설득하였고, 결국 클로비스가 랭스에서 세례를 받은 496년 새로운 프랑스 역사를 탄생시킨 장본인이라 할 수 있다. 왕을 개종시켰다는 것은, 전 국민을 개종시킨 것이나 다름없다. 이것은 집단의 기억 속에 잔인한 학살의 시대로 남아 있는 메로빙거 시절 초기의 일이다.

가톨릭교로의 개종은 매우 정치적으로 이용된 것이었기 때문에 관습적으로는 아직 널리 퍼지지 않은 상태였다. 하지만 클로틸다는 네 아들인 클로도미르, 힐데베르트 1세, 테오도리히 1세, 클로타르 1세에게 열심히 복음의 교리를 교육시켰다. 하지만 프랑크 왕이 된 막내 클로타르는 형인 클로도미르가 죽자 조카들을 무참히 살해하고 오를레앙 왕국을 차지하는가 하면, 매부를 잔인하게 죽이면서 독실한 가톨릭 신자였던 튀링겐의 공주 라데군다와 결혼하는 만행을 저지른다.

클로틸다는 클로비스보다 40년 더 오래 살았는데, 남편이 죽자 투르에 있는 생 마르탱 수도원으로 가서 여생을 보낸다. 한편 라데군다는 남편이 죽을 때까지 기다리지 못하고 푸아티에에 있는 수도원으로 들어간다.

로렌스 알마 타데마
1836-1912
아이들을 교육시키고 있는 성 클로틸다
개인 소장

204

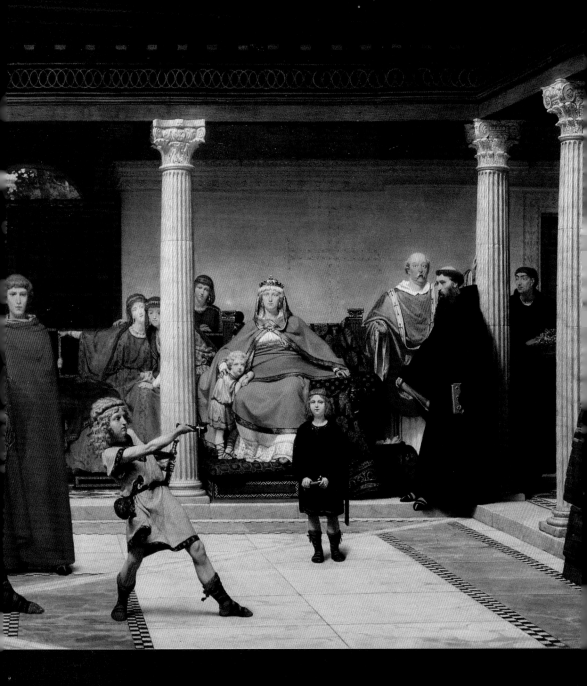

테레사(아빌라)　　10월 15일

　　1560년부터 1570년 사이에 아빌라의 작은 도시 근교에서 일어난 일을 통해 신성은 가끔 전이되기도 한다는 것을 알 수 있다. 지방 귀족 출신인 테레사는 아빌라의 카르멜회 수녀원에 들어갔는데, 그곳은 규율이 그리 엄격하지 않고 수도자적인 삶과 세속적인 삶이 잘 조화를 이루고 있는 곳이었다. 테레사는 그곳에 완전히 적응해 만족하며 지냈으나 병에 걸려 집으로 되돌아와야 했다. 집에서 지내는 동안 그녀는 수도원에서 지내는 수도자의 삶이 세속적인 삶과 별로 차이가 없다는 것을 깨닫고는 자신이 있던 교단을 개혁하고자 했다. 그 결과 그녀는 1562년에 엄격한 규율을 준수하는 성 요셉 수도원을 창설하게 된다.

물론 도중에 많은 어려움이 따랐다. 당시 많은 사람들은 수도회의 느슨한 규율에 이미 익숙해져 있어 엄격한 규율을 지키라고 요구하는 것이 쉽지 않았다. 하지만 테레사는 그녀의 계획을 지지하는 알칸타라의 신부 베드로의 도움에 힘입어, 카르멜의 남성 지부를 개혁하려 했던 십자가의 성 요한의 업적을 더욱 강화할 수 있었다.

알칸타라의 성 베드로, 십자가의 성 요한, 그리고 아빌라의 테레사는 모두 에스파냐의 성인들로, 그들은 서로 같은 신비적 영감을 체험하고 이를 다른 이들 모두와 공유하기 위해 기록물로 남겼다. 이 문헌으로 인해 십자가의 성 요한은 1926년경 교회박사로 인정되었으나, 그보다 더 막강한 영향력을 가졌던 아빌라의 테레사는 1970년이 되어서야 그와 동등한 위엄을 인정받게 된다.



클라우디오 코엘로
1642-1693
성 테레사의 성체배령
마드리드, 라자로 갈디아노 미술관



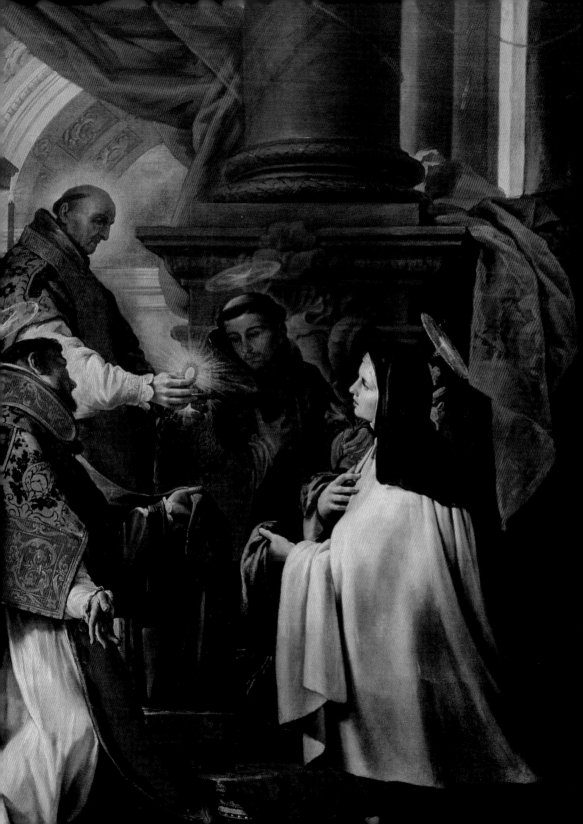

테오도로 11월 9일

군대의 수호성인인 테오도로는 서열에 따라 둘로 나뉜다. 단순히 군인의 수호성인인 테오도로가 있고 장교의 수호성인인 테오도로가 있는데 정통 교회에서는 전자를 2월 7일, 후자를 그 다음날인 8일로 기념한다. 계급장만 아니라면 이 두 성인은 사실상 같은 인물이다. 흑해 티레비종드 근처의 아마시아 출신인 테오도로는 막시밀리언 황제 군대에서 복무하는 군인이었는데, 우상숭배를 거절했고 심지어 처형당하기 전 반성의 기회로 주어진 유예기간을 틈타 자신의 고향에 있는 시벨리 신전을 불태우기까지 한다. 체포되기 전 그는 용과 용감히 맞서 싸우기도 했으나 곧 십자가형, 화형, 능지처참 등 고통스럽고 긴 고문을 겪은 후 결국 참수형에 처해진다.

제국이 그리스도교화된 후 테오도로는 여러 군대의 수호자가 되었고, 비잔틴 제국이 이어지는 내내 그 역할을 담당한다.

프란체스코 베첼리오
1475-1559
성 테오도로와 용
베네치아, 산 살바도르 교회

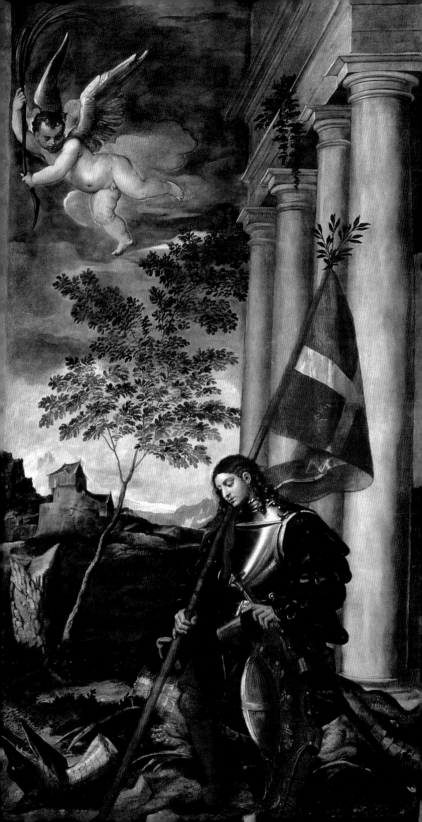

토마스 7월 3일

　　토마스는 의심이 많았지만 동시에 용감한 인물이었다. 라자로를 죽음에서 부활시키려는 그리스도와 동행하기 위해 자발적으로 나섰던 그는 그 여행이 얼마나 위험한지를 알면서도 다른 사제들에게 '그와 함께 죽기 위해 같이 가자' 라고 설득했다.

하지만 토마스의 불신에 관한 일화는 그의 다른 면모나 일화를 일시에 능가해버린다. 그가 예수 옆구리에 난 상처에 손을 넣는 장면(예수의 부활을 믿지 못하여서)을 묘사한 많은 작품들은 그와 관련된 성상학의 다른 면모를 모두 가려버렸다. 이 장면은 크게 유행해 그가 성모의 승천까지 의심하여 하늘 높은 곳에서 성모가 그를 납득시키기 위해 머리띠를 보내는 상상 버전의 그림까지 나왔다.

그는 그림 속에서 대개 건축용 직각자를 들고 나타난다. 실제로 그의 직업은 건축가였고, 왕의 궁전을 지어달라며 인도에서 그를 초청하기도 하였는데, 그는 궁전 건설비용을 가난한 자들에게 나눠줘 버렸다. 하지만 왕의 죽은 형제가 소생하여 자신이 하늘에 완성된 궁전을 봤다고 증언해, 다행히 처형을 피할 수 있었다.

성 토마스는 많은 군중을 개종시킨 후 순교했다. 15세기 이후 포르투갈 사람들이 크라라 해변에 상륙했을 때 여전히 활발하게 운영되고 있었던 그리스도교 단체를 발견했는데, 이는 로마에 편입되어 오늘날에도 면면히 이어지고 있다. 이 단체에서는 성 토마스가 창설한 시리아와 말라바르의 예식이 꾸준히 거행되고 있다.



헨드릭 테르브뤼헨
1588-1629
성 토마스의 의심
암스테르담, 국립미술관



토마스 데 아퀴노 1월 28일

　　토마스 데 아퀴노(토마스 아퀴나스)의 『신학대전』, 그리고 그가 성서의 계시와 고대 이성을 조화시키며 사상사에 가져온 특별한 개혁에 대해 들어보지 못한 사람은 거의 없을 것이다. 하지만 그의 저작 때문에 그의 인성이 가려져서는 안 될 것이다. 특히 그가 자신의 임무를 수행하기 위해 겪어야만 했던 어렵고 매우 고통스러웠던 상황들이 잊혀서는 안 된다. 그가 성인의 반열에 올랐다는 것은 그가 자신의 훌륭한 저작만큼이나 모범적인 삶을 살았다는 증거이다.

그가 부딪혔던 첫 번째 장애는 바로 귀족 출신이라는 태생이었다. 1225년 나폴리 근처에서 태어난 토마스 데 아퀴노의 집안은 아들이 가문을 위해 봉사하지 않고 종교에 헌신하는 것을 허락할 수 없었다. 그가 19살에 도미니코 수도회에 들어가기로 결심하자 형제들이 그를 납치해 로카세카에 있는 집안 소유의 성에 가두기까지 했다. 게다가 그를 단념시키기 위해 매력적인 하녀들에게 그의 시중을 들도록 한다. 토마스는 기도로 여인들의 유혹을 물리쳤으며 투쟁이 끝날 때까지 기도하고 또 기도했다. 마침내 가족들은 그가 파리의 대학으로 유학을 가도록 허락하게 된다. 하지만 이후 또 다른 장애를 만나게 되었으니, 바로 대학에서 겪는 질시였다. 더 정확히 말하자면 성 아우구스티노가 확립한 교리를 엄격하게 수호하는 프란치스코회 일원인 성 보나벤투라의 적대가 바로 그것이었다. 토마스는 심지어 죽은 지 3년 뒤인 1277년에 파리 대학에 의해 공식적으로 규탄되기까지 한다.

하지만 그가 뿌린 씨는 땅에 뿌리를 내렸으니, 토마스 데 아퀴노의 신학설은 오늘날에도 계속해서 그 싹을 틔우고 있다.

요스 반 헨트
(일명 요스 반 와센호베)
1460-1480활동
성 토마스 데 아퀴노
파리, 루브르 박물관

파트리치오 3월 17일

성자 파트리치오가 아일랜드의 이교도들에게 성 삼위일체의 지고한 신비를 설명하기 위해 사용했던 클로버 잎은 아일랜드의 국가적 상징물이 되었다. 하지만 파트리치오는 원래 영국인이었다. 5세기 초 아일랜드 해적들이 영국 웨일즈에 있던 부모님의 농가를 약탈했고 파트리치오를 아일랜드로 끌고가 6년 동안 노예 생활을 하게 했던 것이다. 가까스로 아일랜드를 도망쳐 영국으로 되돌아왔으나, 그는 곧 후회에 사로잡힌다. 아일랜드인들을 개종시키지 못한 채 그곳을 떠나온 것이 못내 아쉬웠던 것이다. 그리하여 그는 사제가 된 후 자발적으로 아일랜드로 돌아가 부족의 수장들을 먼저 개종시키기 시작했다. 부족의 수장이 일단 개종하면 그 신하와 부족민들을 개종시키는 것은 쉬운 일이기 때문에 그가 택한 전략은 매우 교묘하면서도 현명했다고 할 수 있다.

그는 자신의 설교를 뒷받침하고자 몇 가지 기적을 행하기도 한다. 바다에 있는 독사들을 자신의 지팡이로 쫓아낸 그의 기적 덕에 아직도 아일랜드에는 독사가 없다고 한다. 또한 악마에 사로잡혀 중풍에 걸린 한 병자를 치료하는가 하면, 자신의 설교 내용을 입증해 보이기 위해 큰 구멍을 파 연옥의 불길을 보여주기도 했다. 아일랜드 내부에서 성 파트리치오의 대중적 인기가 매우 높은 것이 사실이지만 사람들이 기억하는 것은 그가 사제가 되기 위해 레린 섬과 오세르에 있는 수도원에서 공부했다는 것과 그곳에서 성 제르마노와 인연을 맺었다는 것 정도다.

조반니 바티스타 티에폴로
1696-1770
성 파트리치오의 기적
파도바, 시립박물관

214

펠리치타 11월 23일

 펠레치타라는 이름의 순교자가 두 명이 있어서 사람들은 종종 이 둘을 혼동하며 숭배한다. 교회의 정경에 언급된 첫 번째 펠리치타는 카르타고 태생으로 노예였고 그리스도교인이었다. 그녀는 형을 언도받았을 때 임신 중이었으므로 관습에 따라 출산 후 처형을 당하게 되었다. 그런데 아이를 낳으면서는 고통의 비명을 질렀던 그녀가 훨씬 더 심한 고통이 가해졌던 순교 당시에는 전혀 비명을 지르지 않았다. 이에 대해 그녀는 인간적인 고통에 비한다면 순교는 신의 도움이 있기 때문에 얼마든지 견뎌낼 수 있는 것이라고 말했다. 그녀는 자신의 주인이며 함께 순교를 당해 성인이 된 페르페투아와 같은 날인 3월 7일에 경축되어진다.

펠리시라 불리기도 하는 또 다른 펠리치타는 로마인으로, 축일은 11월 23일이다. 그녀는 각각 다른 방식으로 순교한 일곱 명의 아들에 이어 마르쿠스 아루렐리우스 황제에게 죽임을 당한다. 볼테르는 자신의 저서 『철학사전』을 통해 이 성인의 역사적 사실성이 빈약하다고 평하고 있으나, 오히려 이러한 언급 자체가 본의 아니게 그녀에 대한 경의를 더 크게 불러 일으켰다. 본래 그녀는 몇 개의 소교구 교회에서만 기억되던 성인이었는데, 유명한 책자에 실린 언급 덕에 인지도가 높아진 것이다.

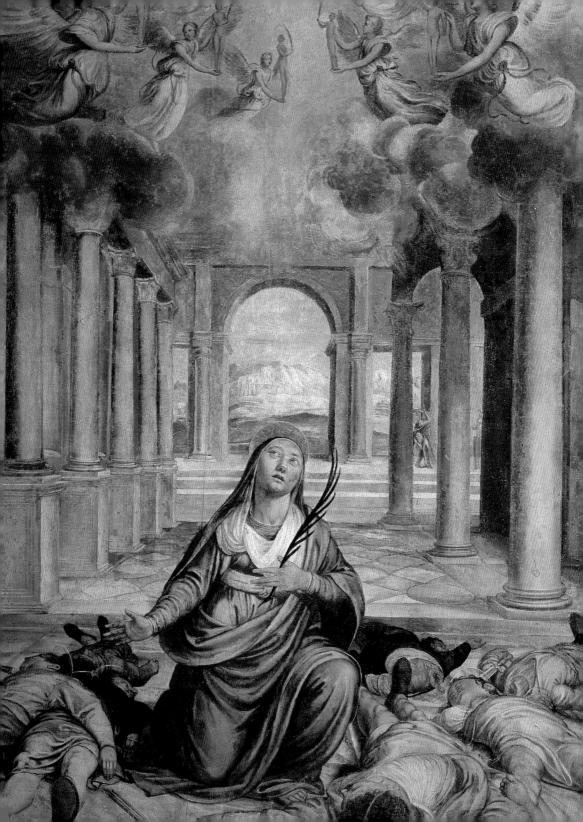

프란치스코(아시시)　　10월 4일

　　아시시의 프란치스코는 분명 그리스도교 전 역사를 통틀어 가장 대중적이고 가장 많이 회자되는 성인일 것이다. 중세시대였던 12~13세기 당시 살아있을 때부터 그의 명성은 자자했으며 종교에 관한 혁명적인 해석으로 많은 사람들의 지지를 받았다. 그는 절대적 빈곤 속에서도 그칠 줄 모르는 무한한 온정을 베풀었으며 새뿐만 아니라 맹수에게까지 복음을 전파했다. 이러한 자애로움은 모든 창조물에게, '우리의 형제인 태양'에서부터 달, 물, 바람, 별, 심지어 '우리의 자매인 육체적 죽음'에 이르기까지 골고루 나누어졌다.

프란치스코의 복음은 당대 세계 곳곳에 반향을 불러 일으켰다. 자신의 포교가 대양을 넘어 퍼져나가기를 바랐던 프란치스코는 1219년 이집트로 포교 활동을 떠났고, 이집트의 술탄은 그를 극진히 대접했다고 전해진다.

그는 1224년에 발과 손, 옆구리에 난 그리스도 고난의 상처 5개를 자신의 몸에 나타나게 하는 기적을 행했다. 그가 죽은 1226년 당시의 대중적 인지도는 이미 성인의 반열에 오른 것이나 다름없을 정도로 대단했으나, 그가 공식적으로 시성을 받기까지는 2년이라는 기간이 걸렸다.

예술가들의 영감을 가장 많이 자극한 것은 알베른 산 위에서 성흔을 받고 황홀경에 빠지는 기적의 장면이지만, 프란치스코의 삶은 아주 작은 일화들조차도 수없이 예술 작품의 주제로 다루어졌다. 그는 주로 자신의 교단 의복인 짙은 갈색 수도복을 입고 성흔이 보이도록 그려지며 그리스도 수난상이나 해골, 백합 등을 동반하며 나타나기도 한다. 아시시의 프란치스코가 일으킨 최후의 기적은 아마도 뛰어난 작품들이 탄생할 수 있도록 예술가들을 자극해 전 세계에 훌륭한 박물관이 많이 생겨날 수 있게 했던 것이 아닐까 싶다.

안 반 에이크
1390-1441경
성 프란치스코의 성흔
토리노, 사바우다 미술관

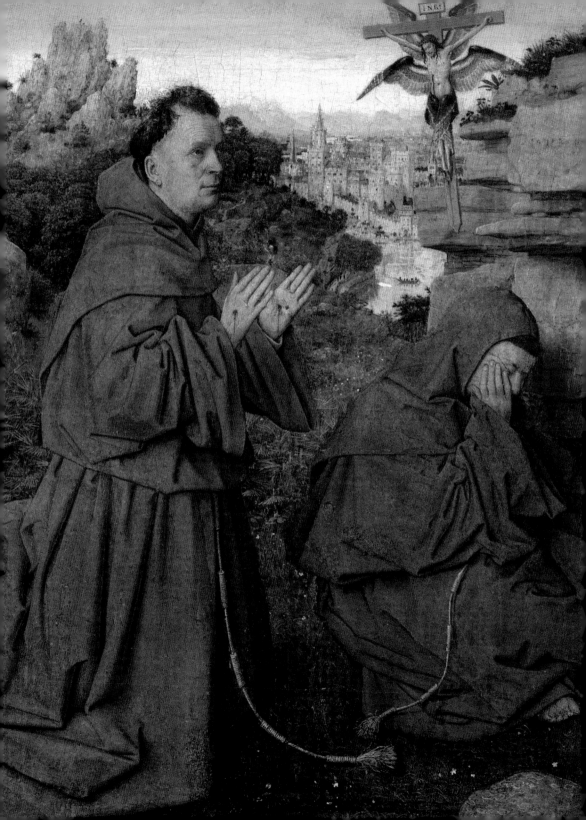

플로리아노 8월 4일

 수많은 성인들 중 누구를 숭배할 것인지에 대한 선택은 개인의 자유에 달려있지만, 지역 공동체의 경우에는 오히려 특정 성인을 숭배하는 것이 당연한 일일 것이다. 플로리아노는 그가 로마 고위 공무원으로 일했던 오트리슈와 바비에르에서 우선적으로 숭배의 대상이 된다.

박해를 받고 순교를 당할 때 플로리아노는 도망치지 않고 오히려 공개적으로 자신의 신앙을 당당하게 고백했다. 이에 당황한 고위 관리자는 그의 목에 맷돌을 매달아 엔 강에 던져버리라고 명한다. 하지만 당시 플로리아노의 인기는 대단해서 누구도 감히 그 끔찍한 일을 감행하려 하지 않았고 차라리 자신들이 물 속에 빠지겠다고 애원하기까지 했다. 결국 그는 이방인에 의해 강에 던져진다.

플로리아노의 시신은 린츠 마을 근처의 강둑에서 발견되었는데, 얼마 후 그곳에 마을의 큰 수도원이 세워진다. 천 년 뒤 그의 명성은 프랑스 동부 지방까지 퍼졌고 이후 플로리아노의 성유물은 크라코우 성당에서 발견되는데 폴란드의 왕 카시미르가 로마에 요청하기 전에 사람들은 그것을 폴란드로 보낸다. 그래서 오스트리아의 이 성인은 폴란드의 수호성인이 된다. 또한 강물에 버려지는 순교를 당했기 때문에 홍수를 막아주는 수호성인이 되었다.

알브레히트 알트도르퍼
1480-1538
성 플로리아노의 순교
피렌체, 우피치 미술관

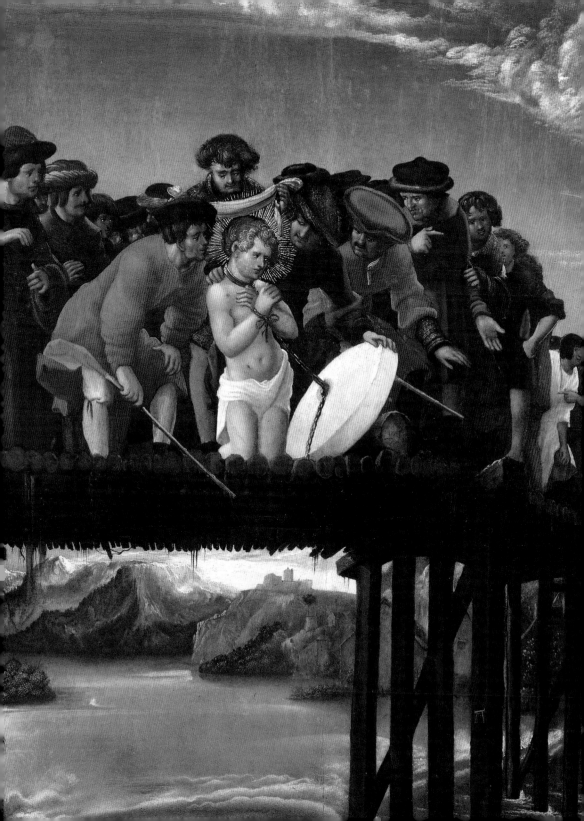

피아크르　　9월 1일

　　　　1640년 파리의 니콜라 소바주는 오늘날 택시의 선조격인 자동차를 생산하는 첫 번째 회사를 설립했다. 생 마르탱 거리에 있는 생 피아크르 호텔에 차고를 마련했기 때문에 그때부터 호텔의 이름인 '피아크르'가 운송수단을 지칭하는 명칭이 되었으며 성인 피아크르 또한 마부의 수호성인이 되었다. 하지만 성 피아크르의 삶을 돌아봤을 땐 사실상 마부의 수호성인이 될 만한 개연성을 찾기는 어렵다.

피아크르는 7세기경 아일랜드에서 활동한 인물로, 어느 날 주교에게 교회를 지을 수 있는 땅을 요구했다. 주교는 피아크르에게 하루 동안 도랑을 파라고 하고 그 도랑으로 둘러싸인 땅을 모두 주겠다고 약속했다. 피아크르는 브리 평야 위에 막대기로 선을 그으며 나아갔다. 그러자 그가 그린 선이 기적적으로 도랑으로 변했는데, 그 도랑으로 둘러싸인 땅의 넓이는 교회뿐만 아니라 수도원까지 지을 수 있을 만큼 넓었다고 한다. 하지만 이를 목격한 어떤 농부가 마법을 부린다고 그를 고발했기 때문에 그는 결국 순교를 당하게 된다.

피아크르는 여성들에게 자비로웠지만 그의 교회에 여성이 접근하는 것은 철저히 금지했다. 한편 메디치 가의 카타리나는 병중에 있던 남편 루이 13세가 갑자기 원기를 회복하고 루이 14세가 태어나게 된 것이 모두 성 피아크르 덕택이라 여겼다고 한다.

실제로 이 성인은 전통적으로는 정원사들의 수호자이며 수도원에 채소밭을 만들기 위해 사용했던 삽을 상징물로 지닌다. 농업은 경제의 가장 기본적인 요소이므로 그는 사람들에게 특히 더 사랑을 받는 성인이 되었으며 삽을 들고 있는 성 피아크르의 성상은 지금도 들판에 세워진 여러 교회를 장식하고 있다.

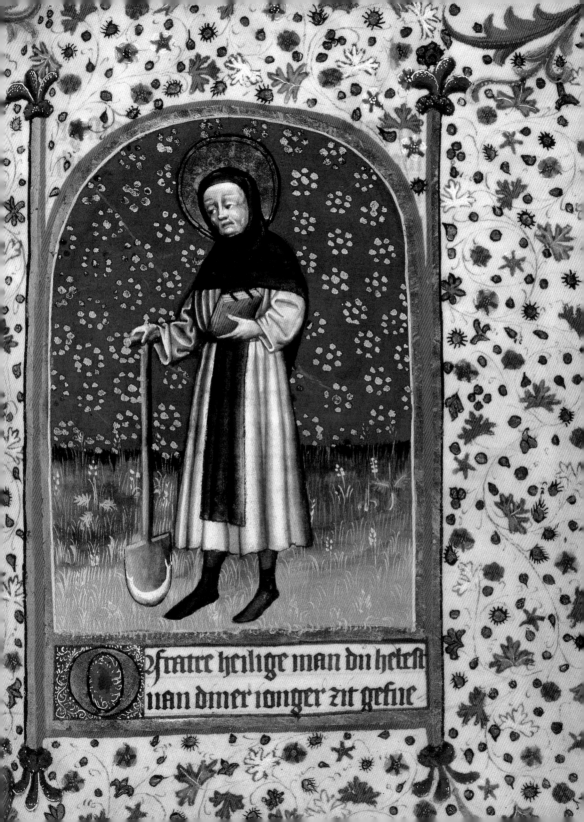

O fratre heilige man du heleft
nan dmer ionger zit geſue

필립보 5월 3일

　　신약에는 두 명의 필립보만 언급되었지만 성 예로니모는 필립보란 이름을 가진 자가 여자 예언자 두 명, 사도 두 명, 부제 네 명 등 모두 8명이나 된다고 밝히고 있다. 이 때문에 신약에 등장하는 두 명의 필립보는 더욱 큰 혼동을 불러일으키고 있다. 어찌 됐건 두 명 중 첫 번째 필립보는 성신강림일 이후 관리 역을 담당하기 위해 부제로 임명되어 중요한 선교 활동을 한 인물이다. 그는 수레 위에서 이새의 예언을 낭독할 때 만난 에티오피아 여왕의 관리인을 개종시켰다고 전한다.

또 다른 인물인 사도 필립보는 예수를 섬기는 첫 번째 무리들 중 한 명으로, 그리스도가 빵의 기적을 행할 때 집사였던 인물이다. 그는 그리스도가 빵 5개와 물고기 2마리로 5천 명의 사람들과 더 많은 여인, 어린 아이들을 먹이는 것을 보고 놀랐다고 한다. 많은 혼동이 있지만 사도 필립보가 20년 동안 계속적으로 스키타이의 민중들에게 복음을 전파했다는 것은 정확한 이야기이다. 또한 마르스 신 동상의 받침돌에서 나온 용과 싸워 승리했고 이로 인해 우상 파괴를 돕는 자가 되었다는 것 또한 분명하다.

그는 그리스도의 신성을 부정하는 이단 에비온파에 맞서 싸우기도 했는데, 이에라폴리스 도시에서 십자가에 매달려 순교했다. 많은 예술가들이 부제 필립보는 젊은 청년으로 묘사하는 반면 사도 필립보는 자주 노인으로 표현하는 것은 그가 87세까지 장수했기 때문이다. 조르주 드 라 투르가 재현한 사도 필립보 또한 수염이 덥수룩한 노인으로 표현되었는데 그의 전체 모습이 아니라 상반신만을 화면에 꽉 차게 담아내었다. 조르주 드 라 투르 특유의 은은한 빛과 색채감으로 인해 성인의 온화하고 인자한 성품이 두드러지게 드러나며 두 손을 꼭 맞잡고 고개를 숙인 그의 모습에서 경건함과 성스러움이 배어나오고 있다



조르주 드 라 투르
1593-1652
사도 성 필립보
미국 노픽, 크라이슬러 미술관



헬레나 8월 18일

　　헬레나는 로마 장군 플라비우스 콘스탄티우스의 첩이었다. 하지만 콘스탄티우스 클로루스라는 칭호를 얻어 부황제가 된 남편은 헬레나를 버리고 다른 여자와 결혼한다. 하지만 헬레나에게는 후일 콘스탄티누스 1세라는 이름으로 황제가 되는 아들이 있었기 때문에 결과적으로 황후의 자리에 앉게 된다.

비교적 늦게 그리스도교로 개종한 헬레나는 80세에 예루살렘으로 성지순례를 떠난다(그녀의 아들은 예배를 허가하긴 했지만 단순한 동조자로 남았다). 그리고 그곳에서 역사가 증명하는 첫 번째 고고학적 발굴을 이루어낸다. 우선 그녀는 그리스도가 하룻밤을 보낸 집의 주인이었던 자캐오의 후손들에게 도움을 얻어 골고다의 위치를 밝혀내고, 그 사이 그곳에 세워진 비너스 신전을 부숴버린다. 부서진 건물의 지반 밑에서 못과 세 개의 십자가가 나왔는데 그 십자가들 중 어느 것이 그리스도의 십자가인지 알아내는 것이 중요했다. 나머지 두개는 그리스도와 같이 처형당한 도둑들의 십자가이기 때문이다. 헬레나는 마침 장례식이 진행되고 있던 곳으로 가서 시체 매장을 잠시 멈추게 하고 십자가로 시신을 건드려 보았다. 세 십자가 중 유일하게 하나가 죽은 자를 부활시키는 기적을 일으켰으니, 그녀는 그것이 분명 예수의 십자가임이 분명하다고 판단했다.

이 '진정한 십자가 발견' 일화는 커다란 반향을 일으키며 급속도로 퍼졌고, 50년 후 성 암브로시오도 설교를 하며 이 이야기를 인용할 정도였다. 헬레나는 골고다 언덕에 이 성유물을 보관할 수 있는 교회를 축성케 했으며, 성묘교회도 건설하게 했다. 십자가 중 한 부분은 콘스탄티노플에 기증되었고 또 다른 부분은 로마로 보내졌다가 예루살렘 성 십자가 교회에 안치되었다.

헬레나가 십자가를 발견하는 이 일화가 많은 예술가들의 영감을 자극했음은 두말할 필요가 없겠다. 또한 그녀는 아들 콘스탄티누스 황제와 함께 위엄 있는 모습으로도 자주 재현되었다.



세바스티아노 리치
1659-1734
성 헬레나의 십자가 발견
잘츠부르크, 레지덴츠 미술관



후베르토 11월 3일

성 에우스타키오의 삶에서 수사슴은 개종을 독려하는 단순한 중개자였지만 성 후베르토의 이야기에서는 매우 중요한 역할을 한다.

7세기 아키텐 공작의 아들이었던 후베르토는 사냥을 무척이나 좋아했는데, 아마도 그리 신실하지 못한 그리스도교인이었던지 성 금요일(수난일)에 사냥을 하러 나갔다. 사냥을 하던 중 후베르토는 십자가를 내보이며 숲속에서 나오는 수사슴을 만나게 되는데, 그 사슴은 성 금요일에 사냥을 나온 그를 꾸짖었다고 한다.

이후 품행을 고친 후베르토는 마스트리히트의 주교가 되었고, 곧이어 리에주의 주교가 된다. 하지만 사냥에 대한 열정을 완전히 버리진 못해서 자신의 사냥개들을 수도원에 풀어놓고 키웠다. 그 사냥개들은 계속 사냥이 가능한 종의 번식에 일조했으며, 수도승들은 중세 시기 내내 매년 그들이 사육한 개 6마리를 프랑스 왕에게 헌납했다.

사실상 성 후베르토를 재현하고 있는 도상들은 그의 성스러움보다는 사냥에 대한 열정에 더 초점을 맞추고 있는데, 특히 최근에 들어서는 그런 경향이 더욱 심해졌다. 벨기에에는 오늘날에도 여전히 '영광스런 성 후베르토'라는 이름의 요리 관련 협회가 있는데, 그들이 만드는 요리는 주로 '사냥감으로 만든 스프'라고 한다.

소(小) 피테르 브뢰헬
1564-1638경
신을 본 성 후베르토
마드리드, 프라도 미술관

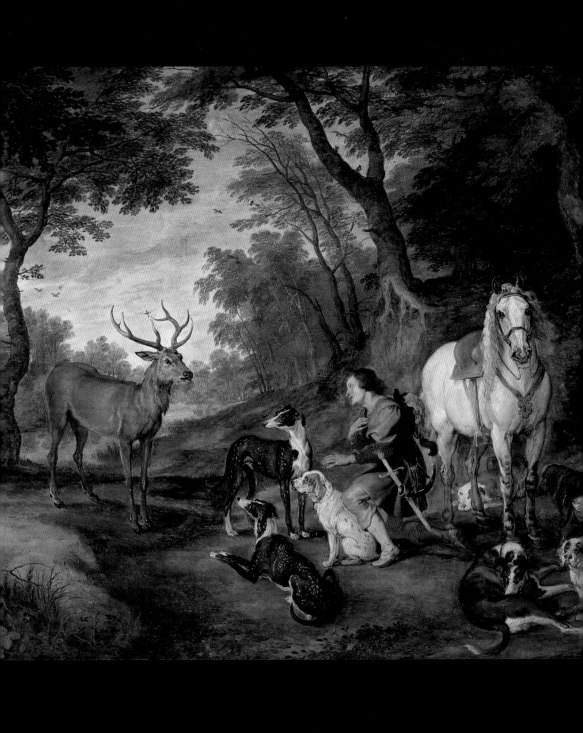

베르나데타 4월 16일

이 사진은 1860년에 마사비엘르 동굴에서 성모의 발현을 체험한
후 몇 달 뒤에 찍은 베르나데타 수비루의 것으로 성인 재현에 관한 하나의
전환점을 보여주고 있다. 그 당시 사진은 예술적 창조를 위해서, 즉 회화
를 그리기 위한 보조 역할만을 담당하고 있었기 때문이다. 메시지에 기술
매체를 이용해 시각적 형태를 부여하는 것은 일종의 변화된 방법이긴 하
지만 여전히 그 신앙심의 뿌리는 같다.

의심의 여지없이 사실성을 바탕으로 하는 성인들이 최근에 누가 있을까?
20세기에 시성된 성인들 중 비오 10세, 리지유의 테레사, 에디쓰 스텐, 또
는 막시밀리언 콜 등의 사진이 남아있긴 하지만 그들은 예술가들에게 영
감을 불러일으키지 못했다.

베르나데타는 성모의 무염시태를 18회나 경험했다고 알려져 있다. 그녀는
자신의 이야기를 의심하는 사람들을 피해 네베르의 자애 수녀원에 거처하
며 루르드에 8년을 더 머문다. 하지만 그 수녀원 또한 완전한 피난처는 될
수 없었으니, 수녀원장은 "이 아무짝에도 쓸모없는" 출현에 대해 전혀 믿
지 않았기 때문이다. 베르나데트는 성모 마리아에 의해 선택되기 위한 고
행의 삶을 13년 더 지속하다 죽음을 맞이한다.

성 베르나데타 수비루
1844-1879
1860년 사진

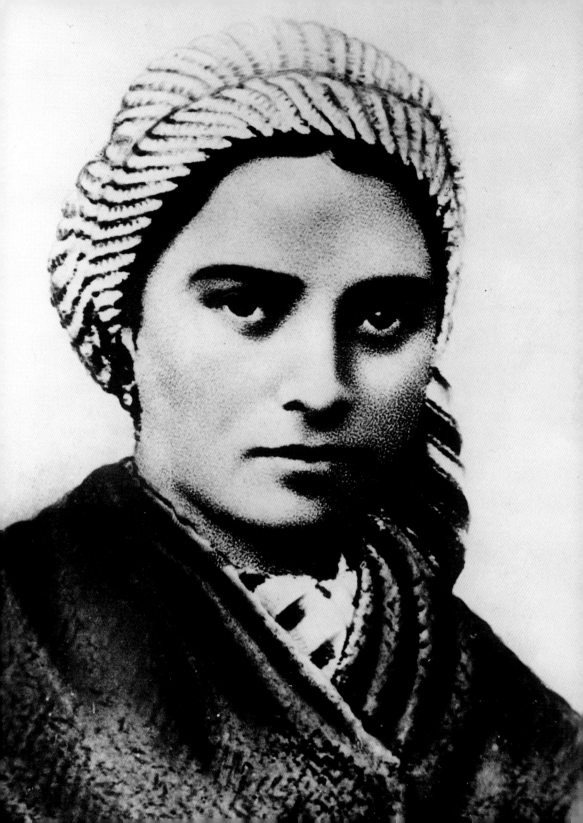

Credits

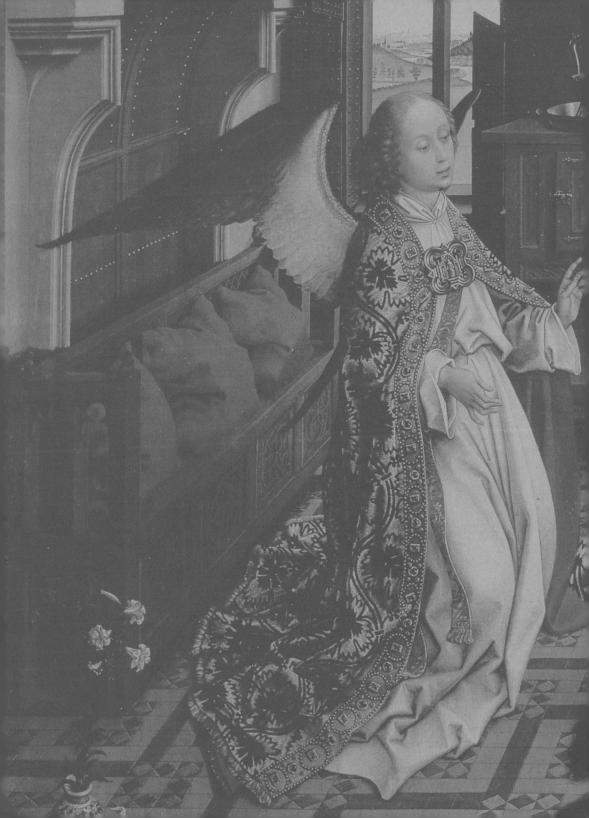

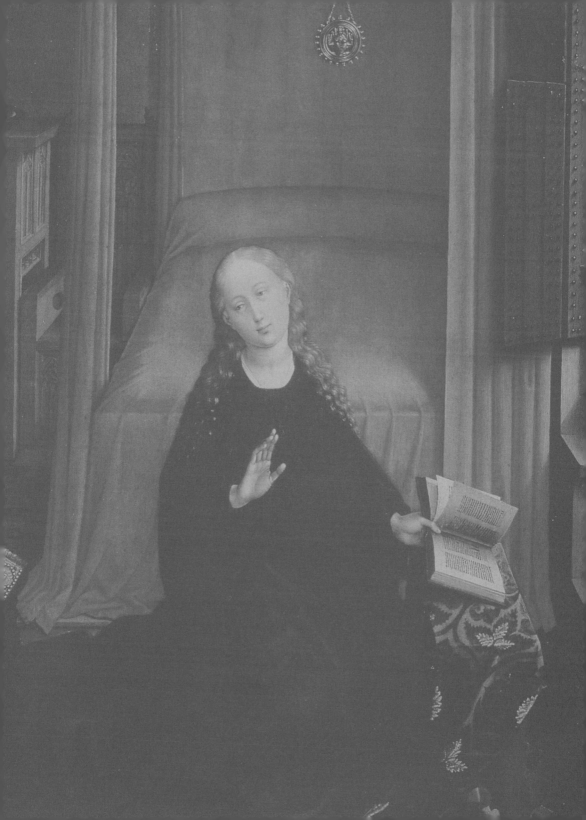